美术技法经典

鸟禽工笔写生设色技法

李长白　李小白　李采白　李莉白　著

江苏凤凰教育出版社

目　录

李小白

李长白 李莉白　　　　　　　　　　　　　　　　　李采白

李长白 原为南京艺术学院教授、中国美术家协会会员。1916年出生于浙江金华兰溪夏李村（李渔第九代嫡孙）。1933年考入国立杭州艺专绘画系，其西画师从林风眠、吴大羽、李超士，国画得潘天寿、李苦禅、张红薇、吴茀之指教，画艺大进。早在1937年学生时期，他的《双栖图》就被入选"第二届全国美术展览"。擅长人物、山水、花鸟，兼工诗词、书法，尤以工笔花鸟著称，是20世纪中国工笔花鸟画重要的代表人物。结合教学，编写出版了《花卉写生构图》、《花卉设色技法》、《鸟的写生设色技法》等三部教学专著，为教育界、学术界所重视。

李小白 1949年出生于苏州。毕业于南京艺术学院美术系，师从刘海粟、陈大羽、李长白、沈涛，后留校任教。青年时期，才华初露，1984年，江苏人民广播电台、《新华日报》都有专题报道。1985年，作品《和平颂》入选全国青年美展，作品《晨曲》入选全国教师节美展。1986年赴美留学，曾任大纽约地区艺术家协会会长、美东花鸟画协会主席、美国琴棋诗画协会顾问、"小白画院"院长。旅美期间，多次在世界各地举办个人画展。2001年获21世纪发展协会颁发的"园丁奖"荣誉证书，2003年由纽约市议员刘醇毅颁发艺术成就奖。2006年回国发展，多次举办国内外画展，出版了《李小白白描花卉写生》、《工笔花卉技法1—4》等十几本专业教科书和画册，并独创"壶画配"。现为南京云上文

化艺术沙龙艺术总监、浙江李渔研究会特邀研究员。2009年以来两次被南京市政府、对外文化交流协会聘请为南京对外文化交流使者。

李采白 1950年出生于杭州，苏州大学艺术学院副院长、教授，江苏省美术家协会会员。1982年毕业于丝绸工学院工艺美术系，毕业留校至今。工作期间勤奋于中国画创作，作品《胜似春光》、《春艳》、《花弄影》、《冬夜》、《双鲤鱼》等，曾多次参加国内外展览。作品被美国、英国、日本等国和台湾、香港等地各大博物馆和个人收藏。创作之余，注重理论总结，与父亲李长白先生一起出版了《花卉写生构图》和《花卉设色》等专业书籍。此外还著有《墨竹画谱》、《李采白花卉设色方法》、《李采白画册》等。《世界艺术》、《画廊》、《中国花鸟画》等杂志都有专题报道。

李莉白 女，1954年出生于上海。现为江苏省花鸟画研究会会员。自幼在家庭的影响下习画，大学毕业后专心投注于工笔花鸟画的研习，画风雅淡而有诗意，具朦胧之美。20世纪80年代末应邀在英国格拉斯歌美术馆、爱丁堡画廊举办父女联展和个人画展。1990年受邀在英国格拉斯歌美术馆举办"中国工笔花鸟画"的专题示范讲座。作品广为英国、日本、美国等国和台湾等地博物馆和收藏界收藏。

序

这本工笔鸟禽的技法教科书，与已经出版的《花卉写生构图》、《花卉设色技法》一起，是李长白工笔花鸟画教学体系与教材建设的重要组成。

李长白工笔花鸟画教学体系的特点，是将自古以来工笔花鸟表现的"共性"东西抽取出来，在理论上牢牢把握"外师造化，中得心源"的精旨，用自己"景、情、意、境界"的认识论去抓住艺术本质与艺术规律，紧紧抓住写生实践这一关键，根据教学规律分类归纳花卉与鸟禽等学习的步骤与方法，其中特别之处是以渗透了自己认识论的"写生处理"观，循序渐进地引导学生，不断增强写生的形式美处理能力，以打下工笔花鸟画的扎实基本功。

李长白这本工笔鸟禽技法教科书所进行的共性提炼，主要表现在：

第一，阐明了理解鸟禽体积与结构的要领。李长白研究鸟禽结构的"鸟形不离球、蛋、扇"，是对前人理解鸟禽结构的继承与发展。前人的理解，虽然也看到了鸟体的"卵形"特点，如《芥子园画传·翎毛花卉谱》中记录的"画鸟全诀"中云："须识鸟全身，由来本卵生。卵形添首尾，翅足渐相增。"（清·王概等编《芥子园画传》467页，浙江古籍出版社1998年版）但是，除了鸟禽身体的"卵形"外，进一步将其头部概括为"球"形、尾部概括为"扇形"的，是李长白。此概括的最大好处，除好记外，就是对于画鸟动态的掌握很方便。学习者完全可以像做游戏那样，依据鸟体结构的"球、蛋、扇"关系任意摆布各种动态，层出不穷地画出生动的鸟禽来。特别是画动态的小鸟，若抓住球、蛋、扇之间的关节之变，就能做到如神在手、既快又准地画出那种灵动感。而抓住"蛋形"结构辅以经纬线去处理羽域和羽片的透视关系，则是实现工笔表现的有效途径。于是，李长白所说的画鸟禽之"五抓"（抓神情、抓动态、抓特点、抓关系、抓组织）有了坚实的基础。

第二，展示了鸟禽工笔画法的各类步骤。在勾线部分的鸟禽各部件如喙、眼、爪及各种羽毛的用笔，均渗透了质感表现的因素。在晕染部分的如"双勾渲染、丝毛染羽、勾染丝毛、连丝带染、没骨渲染"等不同画法中一再显示的"染"，乃工笔技法的基本表现。他的"染"，能在清心状态中得墨清、色清、水清，步骤有序分明而效果秀丽清妍，得千年工笔表现之要，亦深谙教学之道。我当年跟随李长白学习，他示范的染，对于清水笔的使用甚为注意，往往将颜色引出一些后就会清洗水笔，继续引晕颜色后，还会清洗一次水笔，最后这支已经很干净的水笔，会一丝不苟地引染到羽毛或花叶线的最边缘处。其效果从深到淡之匀净，能让人深刻领会唐代边鸾精于设色的"如良工之无斧凿痕耳"（《宣和画谱》卷十五）之层次境地。像这样渲染的从墨到色、从染到丝毛的画法步骤之展示，能让初学者一目了然，便于掌握工笔鸟禽的技法要领。

俗话说，不依规矩不成方圆。学习工笔鸟禽画法从这本教材起步是理想的中规中矩之选。不过在学习中，要明白两个道理：一、画鸟禽要想出神入化，非得深入生活不可。像清代边寿民为画好芦雁，于芦荡搭草房深入观察芦雁习性动态而了然于心，因此画得生动自然的故事，永远具有启示的意义。二、画法步骤为不同的对象所决定，悟此则能举一反三。倘能勤奋而有灵性地从"共性"的学习中走出"个性"，就得李长白工笔花鸟画教学体系的要领而可喜可贺了。

孔六庆

2009年1月3日写于南京艺术学院

1/// 简说鸟禽

（一）世界鸟类状况

鸟类，于一亿三千五百万年前由爬行类动物进化而来。自始祖鸟起，鸟类在形态、体积、颜色、生活习性等方面的变化很大而品种与科目繁多，成为地球上最多的脊椎动物。据《世界鸟数参考总目》说，现存世上的鸟已超过9000多种，它们分属于27目，158科。我国的鸟类，大约有20目，82科，1100多种。

该表依照进化先后的次序，上端是原始的现存鸟类，下端是新进化而成的鸟类。很明显，体形较小的"雀形目"现代鸟类反映了发展趋势。

目别	鸟禽名称
企鹅目	企鹅
鸵鸟目	鸵鸟
食火鸡目	食火鸡、鸸鹋
无翼目	无翼鸟
美洲鸵目	美洲鸵
鸊形目	鸊
潜鸟目	潜鸟
鸊鷉	鸊鷉
鹱形目	信天翁、海燕、管鼻鹱等
鹈鹕目	鹈、鹈鹕、鲣鸟、鸬鹚、军舰鸟等
鹳形目	鹭、红鹳、各种鹳等
雁形目	天鹅、哑天鹅、雁、鸭
鹰隼目	秃鹫、隼、鹰等
鸡形目	松鸡、鹑、火鸡、雉
鹤形目	鹤、秧鸡、鸨、骨顶鸡
鸻形目	雉鸻、斑鸠、鸥、鹬、燕鸥、海雀等
鸠鸽目	沙鸡、鸽
鹦鹉目	鹦鹉、长尾鹦鹉、情鸟
杜鹃目	杜鹃、红翼冠鹃
鸮鸺目	猫头鹰
夜鹰目	蛙口鸱、蚊母鸟
雨燕目	褐雨燕、蜂鸟
鼠鸟目	鼠鸟
咬鹃目	咬鹃
佛僧目	鱼狗、翠鸟、戴胜、犀鸟、蜂虎
䴕形目	须䴕、喷䴕、鹟䴕、巨嘴鸟、啄木鸟
雀形目	云雀、燕子、鹛鸫、莺、雀等

（注：此撰写参阅了《生活自然文库·鸟类》，罗杰·托里·彼得森与《时代—生活》丛书编辑合著，高瑞武译，科学出版社、时代公司1979年版）

鸟禽的形态构造，依生态习性可有以下分类：

特征\\类别	嘴	脚	翼	习性
走禽	扁短	长而张大	形小而退化	胸无龙骨突，不能飞翔，善奔驰
游禽	扁平而阔	短而具蹼	强大或退化	拙于行走、巧于游泳
涉禽	细长而直	交织皆特长，蹼不发达	强大	涉走水中
鹑鸡	坚强	中形而健，趾端有钩爪	短小	善走，拙于飞翔，常以爪觅食，雄有距及显著的肉冠
鸠鸽	短小，基部为膜质	短而强	中形	善飞善走、拙于营巢
攀禽	强直或粗重	脚短健，二趾向前，二趾向后	中形	善于攀木
猛禽	强大呈钩状	强大有力，爪锐而钩曲	强大善飞	性凶悍、捕食动物或腐肉
鸣禽	外形不一，粗短或细长	短细，三趾向前，一趾向后	中形	善营巢、功鸣叫

（二）鸟禽习性趣谈

有的鸟鸣声，非常婉转动人，如百灵、画眉等小鸟，是富有才华的歌手。好的歌手多半是雄性，如一种棕色长尾鸫的雄鸟，能令人难以置信地唱出2000种以上的小调。当然有的鸟才华较差，鸣声的断断续续不能称为歌声，如咕咕咕的母鸡叫声，呱呱呱的鸭子叫声等。但不论好听与否，大多鸟鸣的作用基本相同。美国有位学者将鸟所发出的声音归纳为五大类：一因聚集及结队进行活动；二因食物；三因掠夺者及敌人；四因亲子关系；五因性行为及相关的挑衅等。鸟歌可能属于最后"性行为"的一类吧。

清晨是鸟类歌唱的时间，春天是鸟类歌唱的主要季节。通常鸟的歌唱从早晨唱到中午为止，不过鹟科的鸟往往会唱到黄昏。另外眉莺鸟会用一个简单的调子没完没了地从早唱到晚，有人曾统计过一只眉莺一天中能唱22190次，真乃"唱者不倦，闻者厌倦"。此外外形不同的松莺和雪雀，歌声却很相似；又外貌相似的鹟类鸟、夜莺及欧洲各种叶莺，只有听鸣声才能分出张三李四，凭着那样的"鸟歌"，它们才会在择配中不乱点鸳鸯谱。

（一）鸟禽解剖结构

飞，是绝大多数鸟禽的天性。从细小的蜂鸟到很大的信天翁，都有相同的飞行结构。飞，使鸟具有轻而强健的骨骼，韧而有力的肌肉，浮而保暖的羽毛；还有在动物界中最敏锐的视觉和流线型的形态。

鸟禽的骨骼，由中空的骨头组成而坚固并轻。头骨是单个枕骨髁，接于脊柱便于旋转。脊柱由荐椎、腰椎、胸椎、尾椎以至左右二腰带组成，合为一体的综荐骨连接后肢骨骼。尾椎为尾综骨，用以支持尾羽。胸骨中央的龙骨突生有振翅的胸肌。肋骨的钩状突互相钩接，以增强胸部组织，耐于久飞。

肌肉则有精而韧的特点。尤其是胸肌最为发达有力，负责两翼的运动。胸大肌收缩时能使翼下划，胸小肌收缩时能使翼上举。后肢上的贯趾屈肌和腓骨中肌，负责足的弯曲。腿肌中一直延伸到足趾末端的筋腱能决定趾的动作。如鸟行立时放松而趾伸直，栖枝下蹲时因屈曲拉紧筋腱把趾抽回，那样紧扣枝上即使睡着了也不会掉下来。（图2-1）

（二）鸟体的外部形态

了解鸟体各部分的形态结构，有助于绘画表现。依次分述如下：

一、羽毛：鸟体除嘴与脚外均披有羽毛，而成为鸟类独具的特征。羽毛有护体、保温与飞翔等作用，可分为廓羽、绒羽、纤羽与飞羽四类。廓羽数目最多，披满全身，能保温，构成利于飞行的流线型外形。廓羽下面是柔软的绒羽，也是用来绝缘保

温的。在这两种羽毛之间是毛发状的纤羽，有些鸟的纤羽会伸出廓羽外，成为一种装饰。翼的飞羽和尾上的主要羽毛质地强健，为飞行的工具。

鸟类羽毛的色相，可以说五彩缤纷，变化很多，有的鸟羽能在不同光线下反映出不同的色相。例如孔雀的羽毛，由于羽毛上的一种角质，能使光照折射出宝石般的光彩，却将本身的棕色色相掩盖了。

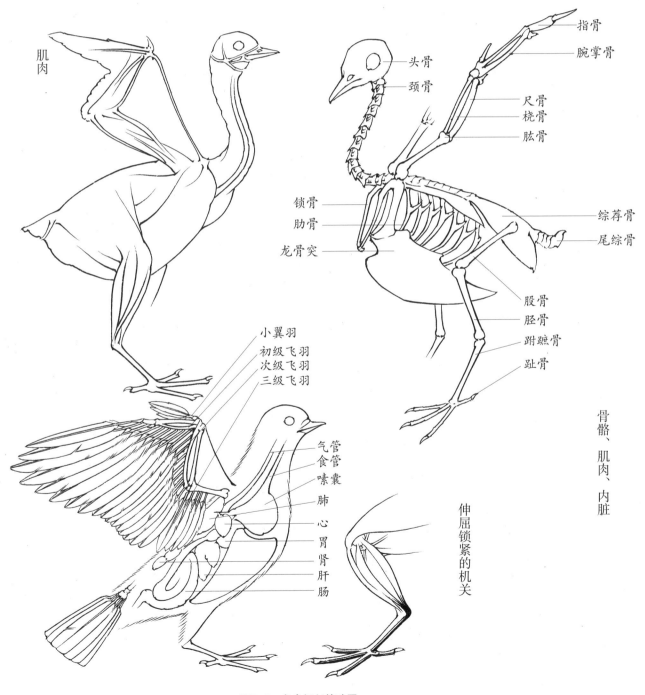

图2-1 鸟禽解剖简略图

根据鸟的结构划分了的羽毛区域称为羽域。可进行以下分类：

1. 头羽域：由额羽、顶羽、枕羽、眼先、颜羽、颊羽、耳羽、喉羽等羽位组成。可简化为头羽（由额羽、顶羽、枕羽、颜羽、颊羽、眼先组成）、喉羽、耳羽三部分。

2. 颈羽域：由后颈、颈侧、前颈部分的羽毛组成。

3. 背羽域：由肩羽、背羽、腰羽组成。

4. 腹羽域：由胸羽、肋羽、腹羽组成。

5. 翼羽域：由初级飞羽、初级覆羽、次级飞羽、次级覆羽（因次级覆羽层次多，层次间形象大小亦有异，所以又分成大覆羽、中覆羽、小覆羽三种）、三级飞羽、小翼羽组成。画时，一般将三级飞羽含在次级飞羽之中。画小鸟可简略不画小翼羽。初级覆羽和大覆羽可合称为大覆羽。

飞羽的毛质甚强，直接附生在翼骨上。其中初级飞羽最为发达，附生在掌骨及指骨上，有九至十枚，若被拔去或折断，会减弱飞力甚至不能飞翔。次级飞羽，接初级飞羽沿生在尺骨上，形较圆宽。三级飞羽附生在肱骨上，位于次级飞羽内侧，形较尖短。

6. 尾羽域：由尾羽、尾上覆羽、尾下覆羽组成。

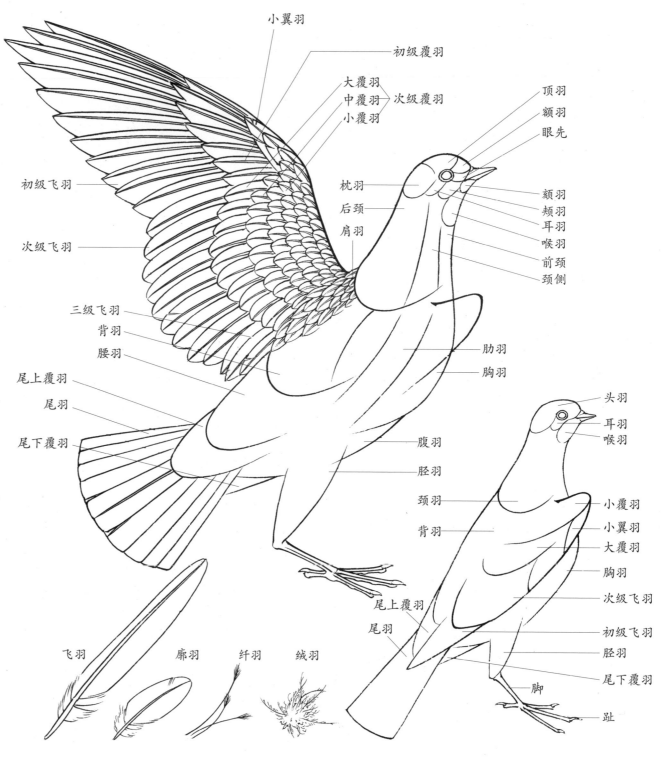

图2-2 羽毛、羽翼

7. 胫羽域：除腹羽外，主要指腿上所生的羽毛。多数鸟的胫羽都生在跗蹠以上部位。也有的鸟生到跗蹠，个别的还生到趾的尖端。（图2-2）

二、头部：鸟在头顶或枕部见丛羽耸起的称为羽冠，如戴胜、鸳鸯。有裸皮突起者称为肉冠，如鸡冠、鹤顶红。鹈的额上有一块坚硬的角质，称额板。头部若见异色纵纹的，如纵生于头顶正中处的称顶纹或称中央冠纹。生在眼睛上缘的称眉纹。生在顶纹与眉纹之间的称侧冠纹。从眼先或额部或嘴基部起贯穿眼而直生到眼后的称贯眼纹。纵走于颊部的称颊纹。生在颊纹下面的称颚纹。生于喉部的斑块或纵纹称为喉纹。

三、颈部：鸟颈羽（亦称项羽）耸立成冠的称为项冠，如锦鸡。细缕披垂的称为流苏，如雄鸡的长尖颈羽。下颈生有一圈异色彩羽的称为颈环，如环颈雉、珠颈斑鸠的下颈彩羽。

4

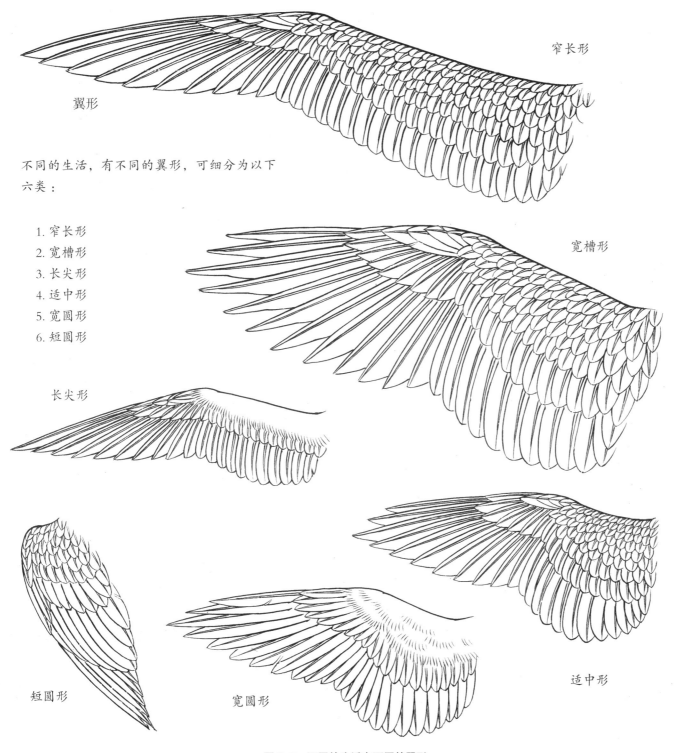

翼轻而窄长。在气流中乘风飘举回旋飞翔，可以几小时不鼓翅，风越大越能得其所。

2. 宽槽形：鹰、鹫在高空峭壁间翱翔时初级飞羽全散开，羽毛之间形成的深槽调运风力，能在狂风、急流冲击之中稳定飞行，与尾羽配合更能急速下冲，轻巧下落。

3. 长尖形：燕子、矶鹬等候鸟，适应高速迁徙的生活习性，翼形长而尖。

4. 适中形：鸽子一类的鸟，因生活环境没有海鸥那么广阔，不大能依靠气流来滑翔、飘举。然而翼肌发达能鼓翼连飞，为宽中带长尖的适中形。

5. 宽圆形：雉、鹑等不善于飞行的鸟类，飞行时必须不断上下扑动，虽不能高飞远飞，但能突然起飞，迅速逃命。

6. 短圆形：生活在林间篱落的鸫鹩、莺、雀，飞力较弱，翅形短圆。

此外，因适应生活引起翼之变的，有如企鹅的翼发展成了鱼鳍，上面的羽毛成为鳞片一样硬而滑；鸵鸟的翼不能飞翔而只作奔驰时助势之用；无翼鸟的翼退化到一无所有；麝雉的雏在翼尖上生有一长爪作攀登之用。有的鸟覆羽上生有鲜艳羽毛的，称为翼镜或翼斑。

不同的生活，有不同的翼形，可细分为以下六类：

1. 窄长形
2. 宽槽形
3. 长尖形
4. 适中形
5. 宽圆形
6. 短圆形

图 2-3 不同的生活有不同的翼形

四、躯干：鸟类躯干的形态如蛋形。有些飞翔力特强的鸟，肩羽发达而形态明显，画时要强调。至于中小型鸟，一般可以同背羽连成一片处理。

五、两翼：鸟翼因不同生存环境而有不同形态的类型。（图2-3，图2-4）

1. 窄长形：生活在广阔空间中如海上滑翔的海鸥、信天翁等鸟，双

鸟飞行的两翼向下用力时，主要飞羽坚挺而彼此重叠，翼形成紧闭的平面使上下空气通过。向上收回时，各初级飞羽的羽毛扭转分散开来，让空气从空隙中穿过而翼能轻便举起。肌肉操纵的小翼羽，用来调整气流。

六、尾部：鸟尾的功用可比船上的舵而又称舵羽。上升时尾必下垂，下降时高举。转向时尾羽张开，如左转则右歪，右转则左歪。停枝起飞时，则看前进的动向决定尾羽的动态。

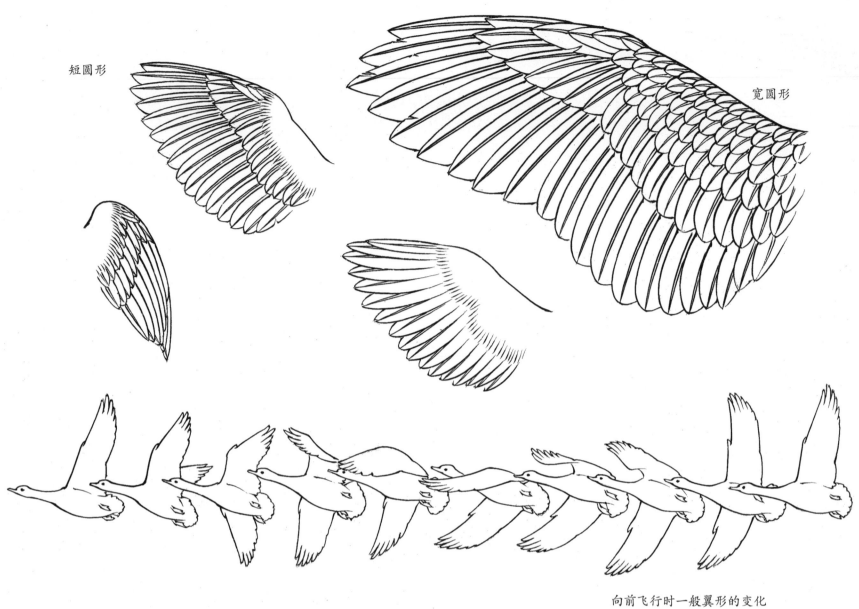

短圆形

宽圆形

向前飞行时一般翼形的变化

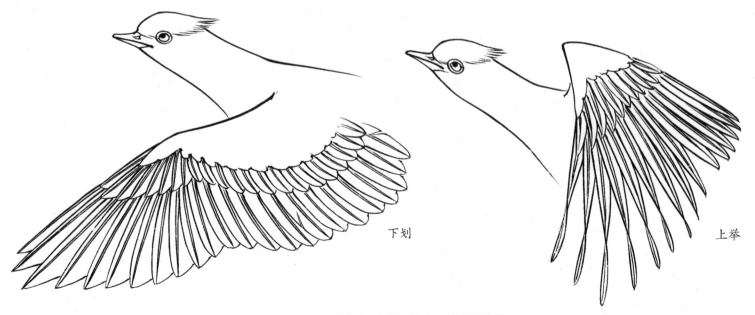

下划

上举

图2-4　向前飞行时一般翼形的变化

鸟尾的形态强而直，左右成对排列。它的形态和枚数，因种类而有不同：少至 4 枚，多到 32 枚，普通为 10 ~ 12 枚。枚数多的生长在两侧而尾羽往往呈针叶状。尾羽位于中央的称中央尾羽，位于两侧的称两侧尾羽。鸟的形态因种类和生活习性不同而异，可分以下类型：（图 2-5）

1. 平尾：尾羽长短相等而顶端呈一直线，如鹭、鸥等。

2. 圆尾：两侧尾羽比中央尾羽渐次缩短呈弧形，如虎鸫、锦鸡。

3. 凸尾：侧羽自中央尾羽渐次缩短而成凸形，如伯劳、长尾山雀。

4. 凹尾：中央尾羽渐次缩短呈钝角，如绣眼、田鹨。

5. 燕尾：中央尾羽渐次缩短呈锐角，如燕子。

6. 楔尾：中央尾羽长而坚硬，与两侧尾羽组成了楔形，如啄木鸟。

7. 尖尾：两侧尾羽渐次缩短，中央尾羽长而尖，如雉鸡、锦鸡。

此外有尾的两侧各呈圆尾或燕尾的，如双圆尾、双燕尾等特别的尾羽。

鸟因雌雄不同而有形、色上的差异。一般说来，雄鸟的形、色要美丽得多，尤其在冠与尾上明显。例如鸳鸯，雄性的羽毛明显比雌性的多彩漂亮，除羽冠的青、紫、棕、橙色外，翼上还生有红色的饰羽（称思羽或剑羽）。又如雄孔雀的尾羽远比雌的漂亮，但那能开屏的"长尾"并非真的尾羽，而是由尾上的上覆羽发展而成的。真正的尾羽在这之下，开屏时起托住屏羽的作用。

七、脚部：鸟脚由股、胫、跗蹠及趾等骨骼组成。股骨隐藏而不外露。胫部生有羽毛裸露在外。跗蹠为鸟脚最明显的部分。跗蹠外包裹的鳞片各有卷状、网状、盾状等。枭、鹰、雷鸟等跗蹠上半部或全部披有羽毛。鸟跗蹠后面生有突起角质的叫距，鸡形目的雄鸟大多生有这种构造，用为攻击武器。趾是鸟足踏地的部位，通常有四枚，三前一后，向后的一趾称后趾（亦称大趾、第一趾、托爪）；向前三趾中，向内侧的称内趾（第二趾、食爪）；居中的称中趾（第三趾、探爪）；外侧的称外趾（第四趾、撩爪）。鸟脚也因生活习性的不同而形态不同，其有：（图 2-6，图 2-7）

1. 离趾足：三趾向前一趾向后，各趾彼此分离，称为离趾足（亦称不等趾足）

图 2-5　鸟尾的分类

平尾　圆尾　凸尾

凹尾　燕尾　楔尾

尖尾

如老鹰等。

2. 半蹼足：涉禽的足，其腿、趾多修长，适宜于涉水，有的趾不甚长的，往往在各趾间微具蹼膜，则为半蹼足。这种鸟的后趾往往短而不着地。如鸡等。

3. 对趾足：鸟足的四趾中，第一趾与第四趾向后，第二趾与第三趾向前的，称对趾足，如鹦鹉。如有第一与第二趾向后，余二趾向前，则称为异趾足，如咬鹃。对趾足与异趾足亦称等趾足，均有攀缘的功用，故通称为攀禽。

4. 并趾足：翠鸟、佛僧目鸟禽的足，虽与离趾足一样也是三趾向前一趾向后，但向前三趾多互相连合，而称为并趾足，能长时间栖息。

5. 前趾足：雨燕的足，四趾都向前方，利于握附。

6. 蹼足：鸭、鱼鹰等前三趾间有蹼完全相连，恰如桨状，利于游水。

7. 凹蹼足：鸥类前三趾间的蹼呈凹入状。

8. 全蹼足：鸬鹚、军舰鸟等的足，不仅前趾间生蹼，而后趾亦与相连，称为全蹼足。

9. 瓣蹼足：鸬鹚与大鸊每个趾的两侧，生有叶状瓣膜。

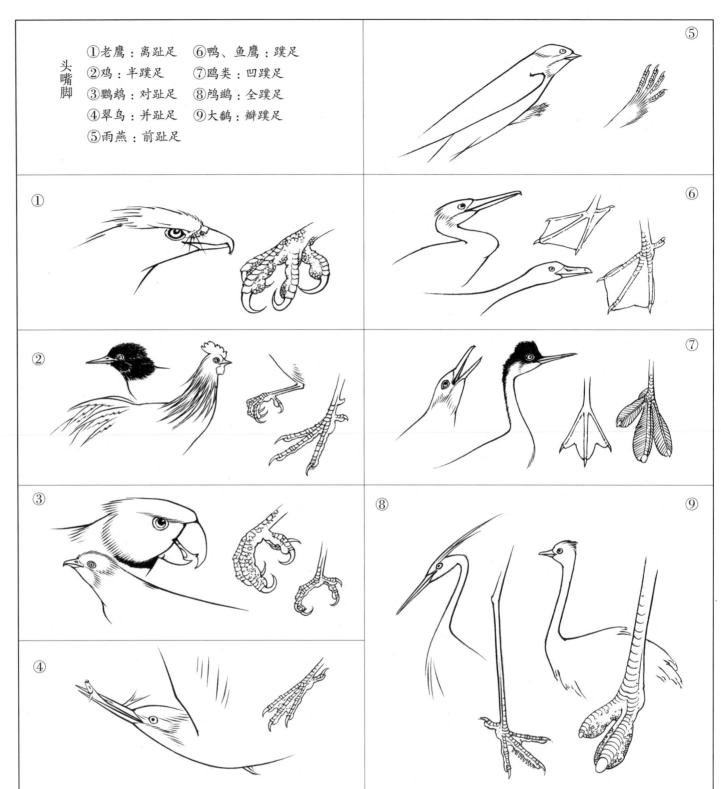

头嘴脚
①老鹰：离趾足　⑥鸭、鱼鹰：蹼足
②鸡：半蹼足　⑦鸥类：凹蹼足
③鹦鹉：对趾足　⑧鸬鹚：全蹼足
④翠鸟：并趾足　⑨大鸊：瓣蹼足
⑤雨燕：前趾足

图 2-6　鸟的头嘴脚

鸟足的形态多样。还有如苍鹭的中趾像一个梳子，可以用来搔痒和整理羽毛。松鸡的趾侧，每到冬天能生出栉缘，使在雪地中行走不会深陷。鹰、鹫的足，趾身强大，爪锐而钩曲，适合于捕捉和撕裂肉食。有的鸟的后趾，已完全退化，只有前三趾并且都向前方，如鸨鸟、三趾鹑、三趾鴷等。而鸵鸟仅存中趾和外趾，而外趾甚退化，体重全集于中趾，其趾特别强大而呈蹄状。

八、嘴部：有其食必有其嘴。鹰、鹫的嘴因食肉而尖锐钩曲，便于撕裂食物，啄木鸟的嘴因食匿居于树木中的虫类而长且坚硬呈楔形，利

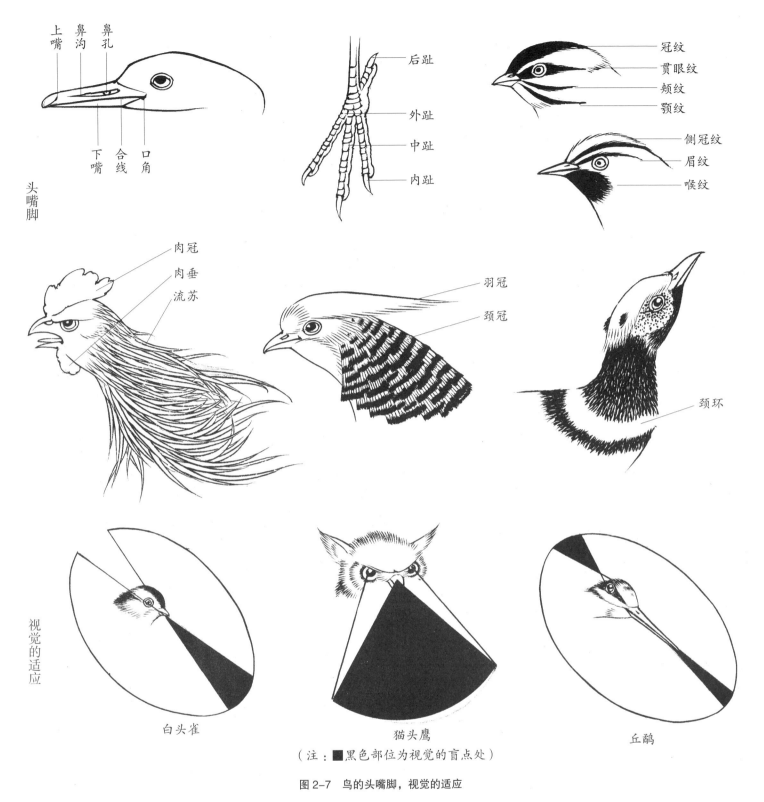

可以撬取松、杉球果中的种子来吃。

鸟嘴的构造，通常由上下各一片角质构成。在上的称上嘴，在下的称下嘴。上下嘴接合的地方称口角，从口角到嘴尖的一线称为合线。在上嘴的近基部的两侧，生有圆形或椭圆形或其他形状的鼻孔。有的鼻孔完全外露，有的为额羽或鼻须所掩盖。还有的鸟鼻孔生在上嘴两侧的长形小沟中，其沟称为鼻沟。鸟嘴的嘴角上生有须称为嘴须，生于鼻孔的称鼻须，生于颏部的称颏须，位于眼先的羽有变成须状的称为羽状须。

九、眼部：眼的外边包有巩膜，平常称为眼皮。里面另有透明的肉膜一层，像汽车挡风玻璃上的雨刷一样，用来润湿和清洁眼球眼皮。鸟眼的开合多从下向上罩盖。其能透光，微闭时仍能看清物体。眼珠一般不转动，只转动头颈来观察事物。鸟

头嘴脚

肉冠
肉垂
流苏

羽冠
颈冠

冠纹
贯眼纹
颊纹
颚纹

侧冠纹
眉纹
喉纹

颈环

视觉的适应

白头雀

猫头鹰

丘鹬

（注：■黑色部位为视觉的盲点处）

图 2-7　鸟的头嘴脚，视觉的适应

于穿啄树木。雀、鸡等嘴宜于啄食谷物和种子类食物，短且坚硬，呈圆锥状。鹦鹉的嘴坚硬如铁，短而钩曲的形状便于夹裂坚果。燕、鹟等嘴扁短宽尖，便于飞时张开捕食飞虫。雁、鸭的嘴大都具有节状或齿状的缺刻，形宽长平扁，便于滤水索饵或捕获黏滑的水族。鹭、鹤的嘴长直而端尖，适宜于川流中钩截逃鱼。鹈鹕的嘴底附有囊状构造，便于吞贮饵物。蜂鸟细长管状的嘴便于吸取花蜜。交喙雀的嘴上下左右交叉呈剪形，

的视力，是脊椎动物中最锐利的。鹫在 1.6 千米的高空可以看清腐肉，鹰、雕可以在高空搜寻猎物，鸣禽可以搜索到叶底的虫卵，潜鸟可以看到水底的鱼虾而进行追击。鸟的视力比人类高 4~8 倍，并且视野有部分重叠，双目的视域可以产生对深度的感觉，有助于判断距离和大小，瞬间能将焦点或由近放远，或由远返近。如雨燕疾飞觅食时，眼前出现一小虫能立即反应而捕食。鸟类"高瞻远瞩，明察秋毫"的水平明显高于人类。

3/// 鸟体的球、蛋、扇结构

图 3-1《鸟形不离球、蛋、扇》之一：

鸟禽形体的共同特点，是头部可以概括成球形，躯干可以概括成蛋形，尾部可以概括成扇形，这样作为翎毛写生或起稿的形象入手之法，因便于把握动态大体而使用起来颇感方便。"鸟形不离球、蛋、扇"，如能灵活而熟练地运用，一定能得事半功倍之效。

图 3-2《鸟形不离球、蛋、扇》之二：

以球、蛋、扇去理解鸟禽结构，可以画出各种生动的鸟禽形象。

图 3-3《形象线与动态线》：

从线的角度去看物象的形态，你会很有趣地发现是曲线和直线在运动飞舞，优美流畅或刚健有力的感觉都是那么明确突出。如果我们能把这些鲜明的感受有意识地运用到刻画处理形态上去，会使创造的形态易于得到生动优美的效果。

图 3-4《白描翎毛写生方法顺序》之一：

由定中轴线及高宽的比例入手的写生法，可用于写生标本鸟；如用于写生活鸟或创稿则未尽善。在基础素描教学阶段，老师往往教学生用直线打轮廓抓形，继以方形体积去理解形体，这样的方法也能运用于鸟禽写生。不过，进入到"鸟形不离球、蛋、扇"的理解之中，能更积极主动地处理神情灵活的鸟禽动态。

图 3-5《鸟禽羽域划分的处理方法》：

1. 羽毛生长的原理能类比地球的经纬线。这样的经纬线观念，有助于羽域的透视变化处理。

2. 羽域划分的头羽域、背羽域、胸腹羽域、飞羽羽域、尾羽域等的弧形用线，依据经纬线原理去处理，如图中所画的小鸟、公鸡。

3. 画飞行动态的羽域时，注意对称均衡的大势。

图 3-6《工笔翎毛处理方法顺序》之一：

1. 根据对象毛羽的组织特点及其动态透视划分毛羽区域。

2. 划分羽片主要层次，定出羽轴主要方向。

3. 根据羽域层次、羽轴方向及羽片的大小疏密和透视，画出羽片的形象轮廓。

4. 根据毛羽的刚柔虚实，决定用笔勾勒之线。

图 3-7《白描翎毛写生方法顺序》之二：

1. 先画头身尾的动态线，再以蛋形画出躯干部位。

2. 以球、扇形画出头尾之部位。

3. 由肩部出发加生双翼，注意对称平衡，随后画出嘴脚动态线。

4. 划分毛羽区域产生大体形象。

5. 刻画羽片形象，分出细羽方向，进一步明确外形神态。

6. 以翎毛白描勾勒的顺序用毛笔勾线完成。

图 3-1

鸟形不离球蛋扇　前人画鸟至翎毛本卵生蛋形循着庐及鸟形石若卵立法董逌曾言前人根据

钢毛形体立其固持去以概括有使立形态工写生故形象以手立法余乐常用诸法玉觉方得

而更好以球蛋扇围画首腼屋核渭鸟形石角御蛋扇以彼远钵而重店去运角方能乃乎信主手之数图

图 3-2

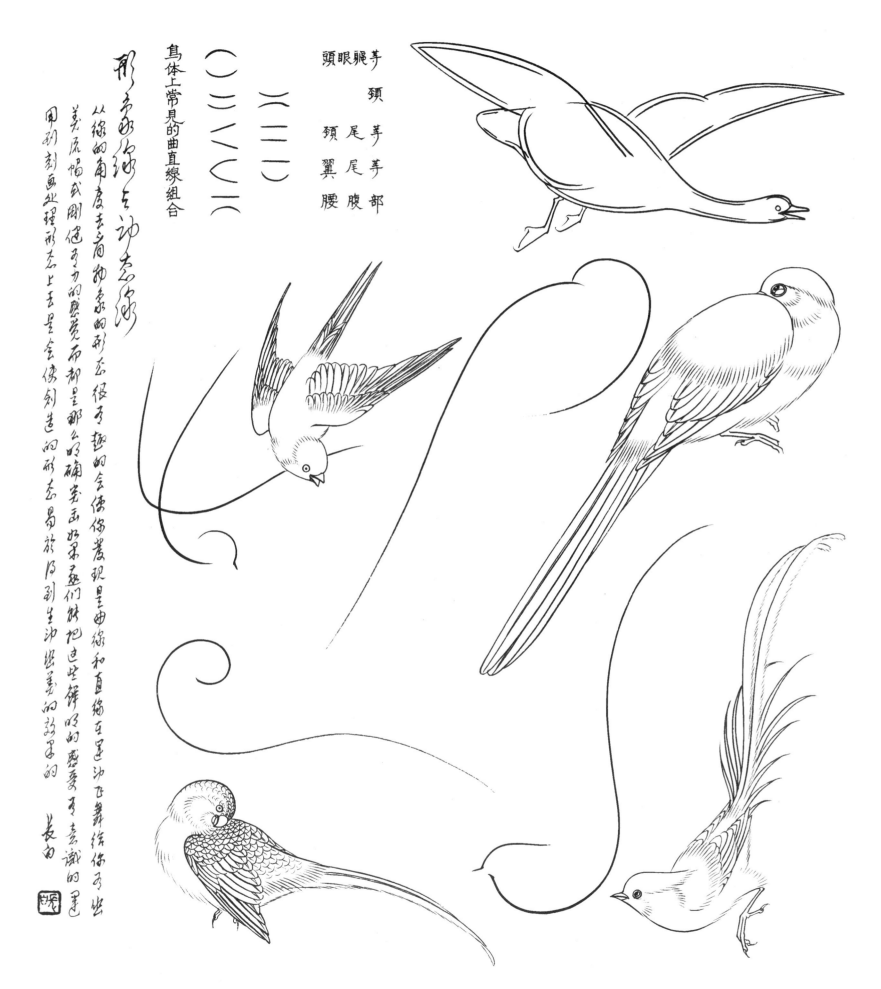

鸟体上常见的曲直线组合

〇〇〇〈〈〉〈

〉〈〈〈〉

頭眼躯茸
頸茸茸部
頸尾尾
頸腹
頸翼腰

形象的缐条动态感

从缐条的角度去看鸟的形态很有
趣的会使你发现是曲缐和直缐至是沙飞舞终你了出
美尾幅式刚健子力的感觉而都是那么的確実的磨度子素谈的墨
用刻制画处理形态上去呈全使刻造的形态易於乃刻生沙纸笔的物子的
長南
〔印〕

图 3-3

13

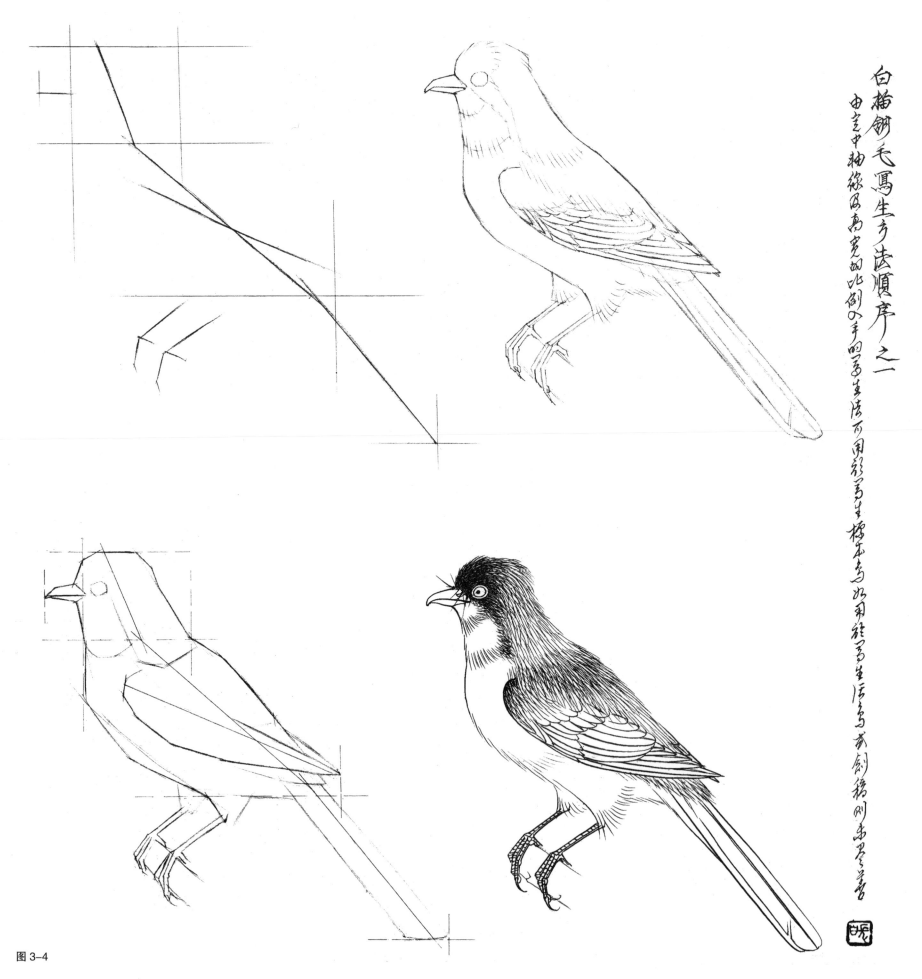

白描翎毛寫生方法順序之一

由�

图 3-4

14

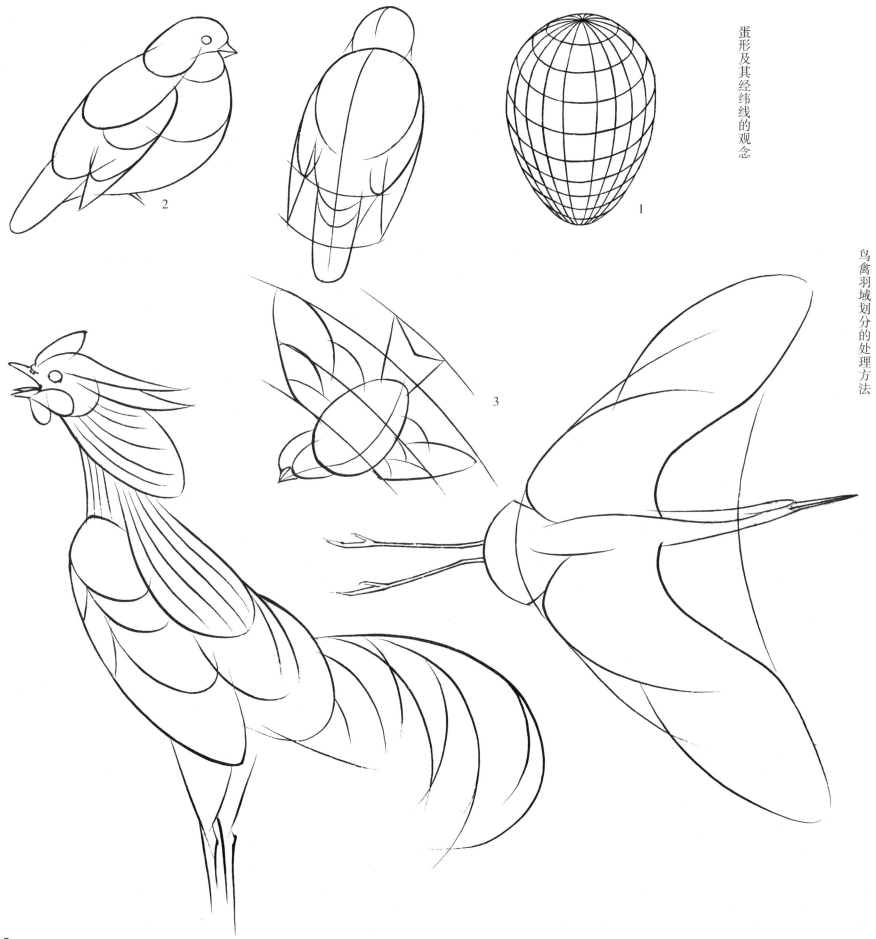

蛋形及其经纬线的观念

鸟禽羽域划分的处理方法

2

1

3

图 3-5

15

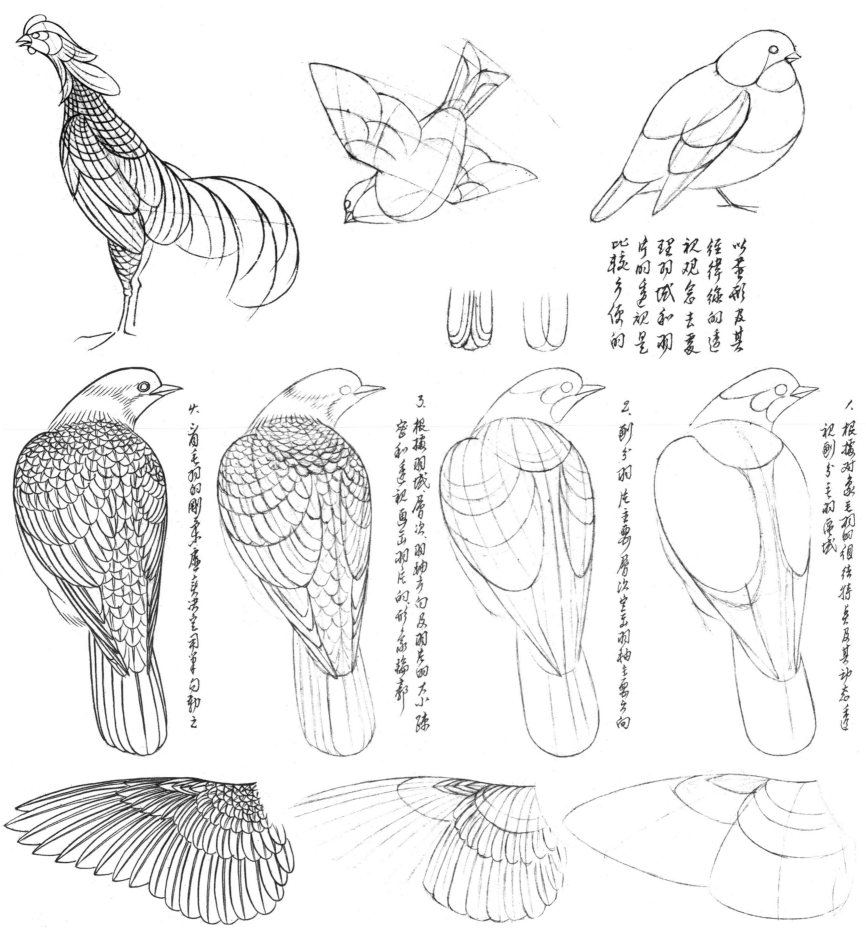

以蚤彤及其
经得線的透
视观念去变
理羽城和羽
片的连视星
此较方便的

4. 膏靠羽的刚看麻毫清靠羽笔勾幼之

3. 根据羽城層次,羽柚方勾及羽唐羽不小陈瓷和连视画出羽片的形象轮郭

2. 刬分羽唐主要層次堂玉羽柚主要方向

1. 根据对象毛羽羽的徊绔持点及其功态违视刬分主羽承城

图 3-6

16

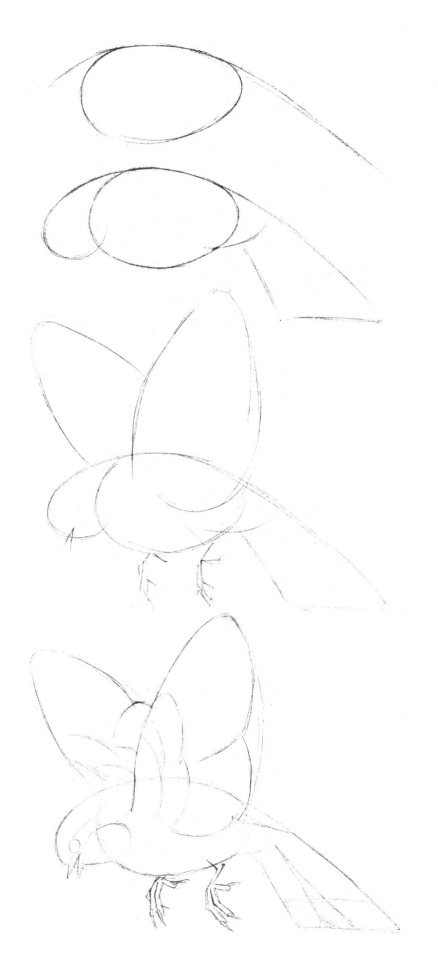

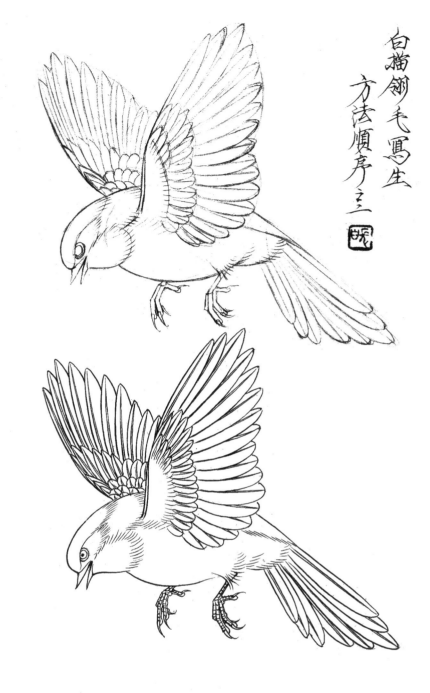

白描翎毛寫生
方法順序之三
〔號〕

1. 先畫鳥頭才確定動态線
再畫以毛畫形畫面確定軀干頭部位
2. 以球扇形畫面確定尾部位
3. 用肩部畫面要加生双翅翼
注意对称平衡后后畫
畫嘴脚動态線
头再畫羽毛羽頭域正確头体
形象
4. 刻畫重羽片形象按言細羽
方向连一步正確神态
5. 以翎毛白描勾勒的順
序用毛笔勾線完成之

图 3-7

17

4/// 写生鸟禽

这一节，主要是以循序渐进的方法，让初学者达到学会翎毛写生处理的目的。

所谓"写生处理"，是对写生时或写生后所提出的要求：以取舍为原则，能将形象画得比生活中的更美。如果写生时明确该要求，一定会越画越有好感觉。

（一）观察鸟禽生活

神情逼肖、形态生动、色彩悦目，特点明确、生活真实、习性突出，在情趣和意趣指导下进行艺术处理，是画好鸟禽的原则。

"画鸟识鸟性，喜怒和飞鸣。饮啄和停宿，一一要分清。"鸟的生活习性，体现在饮、食、停、宿、喜、怒、飞、鸣、爱恋与生哺等方面。要对这些方面进行深入观察并找出规律。前人的经验，集中在一首《鸟性歌》中：

饮：饮鸟如欲下，入喉颈便伸。

食：食鸟势若争，体态有不同。

喜：舒翅鸟心欢，伸颈喜若鸣。

飞：欲飞先动尾，展翅便高飞；飞翔势在翅，双足后蜷伸。

鸣：引首便开口，绿荫传巧音。

停：停枝巧安足，必有顾盼情；青青茅草地，稳踏静不惊。

宿：晚风吹宿鸟，误认是雏新，瞑目如初月，嘴爪羽中寻。

栖：叶茂花正好，花好双栖鸟，交喙情意合，偎依态亦多。

爱恋：桃红柳绿下，一鸣一相应，舒羽摇翅尾，有感发外形。
开屏耀五彩，起舞踏歌行，旋回复旋回，应是情意深。

生哺：含巢乐辛苦，生哺倍关心，味防相分担，雏长教飞鸣；
比翼随云去，美音绕过心，谁谓无情意，关系亦如人。

特色：百灵巧音色，孔雀色动人，鹦鹉擅学语，鹌鹑斗性劲，
舞鹤体幽雅，飞燕若流星，合群赞大雁，歼蝗说麻雀，
千秋各有别，下笔应凝神。

象征：鸳鸯喻爱情，白头称好合，长年有寿鹤，报喜鹊先行，
鹏程志万里，白鸽颂和平，虽非鸟本色，却是人之情。

尾语：鸟贵能解语，画贵赋新意，迁想与妙得，出于新意境。

对于鸟禽的观察，还应注意羽毛色泽。鸟禽色彩之美，约有以下几个原因：

1. 羽毛有光泽而色感干净，于是鲜艳醒目。

2. 那些简者明快、繁者不乱的装饰性花纹，天工自然。

3. 羽色单纯者明亮耀眼，如白的白如雪（如白鹭），黑的黑如绒（如八哥），红的红闪闪（如红鹦鹉），绿的绿油油（如小绿鸟），黄的黄灿灿（如芙蓉），翠的翠欲滴（如翠鸟）。

4. 同次色的鸟，它的羽色深浅自然，浓淡得宜，富有柔和和幽美的美感（如伯劳、灰鹤、绣眼）。

5. 类似色的鸟，它的羽色鲜明统一，深浅有序，闹中有静，静中有闹（如太平鸟）。

6. 对比色的鸟，羽色黑白分明，红绿相对，地位对称，面积适当，大小得宜，明快而突出，鲜艳而华丽（如丹顶鹤、五色鹦鹉、寿带等）；丰富多彩，五色缤纷（如孔雀、雉鸡、鸳鸯等）。

以上灵巧体态的鸟禽羽毛，如果能在不同色调配合之下表现美，例如可以衬托在不同景象、不同时间和不同气氛的自然环境之中，一定会让人觉得更美妙悦目，富有诗意。以此进入艺术美的处理法则中去表现，是鸟禽色彩悦目的途径。

（二）写生方法与步骤

"海阔凭鱼跃，天高任鸟飞"、"两个黄鹂鸣翠柳，一行白鹭上青天"，春暖花开之时，到处充满了蓬勃的朝气，也正是花儿鸟儿欢跃歌唱的季节。在那绿杨深处，碧桃枝头，停着黄莺儿、画眉儿，那悠然自得的引吭高歌，往往是东边的歌声没有落下，西边又起了。有时，一声嘹亮的长鸣划破长空，飞向那广阔的田野，使人感到大地分外的可爱，江山如此的多娇。此情此景令人赏心悦目，心旷神怡。诗人会按不住歌颂，画家会按不住画兴。这时如果有人问："你在想什么？"回答会很自然："我要画画。""画什么？""画这黄莺儿、画眉儿！"像这样充满了生命活力的观察体会，是画花鸟画的前提基础。而对鸟禽进行深入观察，乃为写生的开始。

方法：

鸟禽写生要做到"五抓"：即以抓神情为中心的抓动态、抓特点、抓关系、抓组织等五个方面来进行。

抓神情：首先从生活中去观察体会神情的感受。什么是神情的感受呢？犹如上面例子中所说的黄莺儿、画眉儿的"悠然自得，引吭高歌"

的神态情趣。

抓动态：从鸟禽的运动过程中，抓取特定神情的动态形象。动态变化会很多，要敏锐地进入直觉去捕捉。

抓特点：所描绘之鸟的习性、形象、色彩及毛羽组织上，与一般的鸟有哪些共同点和不同点？

抓关系：运动中的鸟禽之头、颈、身、翅、尾、足等的变化统一关系。

抓组织：在运动的形态中，抓住因透视关系引起的形象组织上的变化关系进行表现。

写生分速写、慢写、部分描绘及默写等几个方面。目的和任务如下：

速写：重在记录鸟禽精神情趣的形象动态。

慢写：在抓住动态大势的基础上，更在记录组织形态、羽域划分及羽毛色彩特点等方面，强调形体的准确性。

局部特写：专注于嘴、头、翅、尾、足及特殊毛羽的花纹和色彩方面进行仔细刻画，以便创作处理时能深入地表现对象。

默写：离开对象的记忆画，在神情动态与组织结构两个方面强化记忆最深的东西，发展深入细致的观察能力。

步骤：

写生的步骤，可以从标本鸟的写生开始。结合鸟的骨骼、形体结构等知识，研究性地以慢写进行标本鸟写生，是初期常用的学习方法。接着进行笼鸟写生。活生生的鸟禽，是必定要面对的写生对象。可从家中的小笼到动物园的大笼，从单个的到组合的循序渐进地进行。以下写生步骤可以参考：

1. 先专画一种鸟，掌握其动态变化规律。

2. 再画同一种类的鸟。这样可以在比较观察中，了解共同性的活动规律和形态上的一定变化。若写生时遇某一对象的动态变了，还可以参考其他鸟的形态来进行记录。

3. 选择身体较大、特点明显、毛羽组织清楚、性情比较安静的鸟作入手写生的对象。

笼鸟写生是自然鸟速写的基础。对于鸟禽的运动与局部结构特征了然于胸了，表现也就自由了。

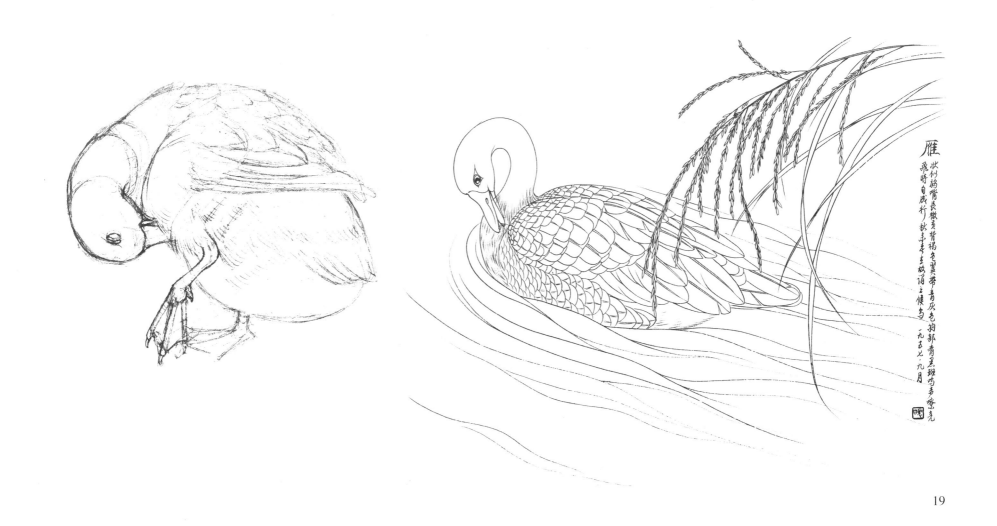

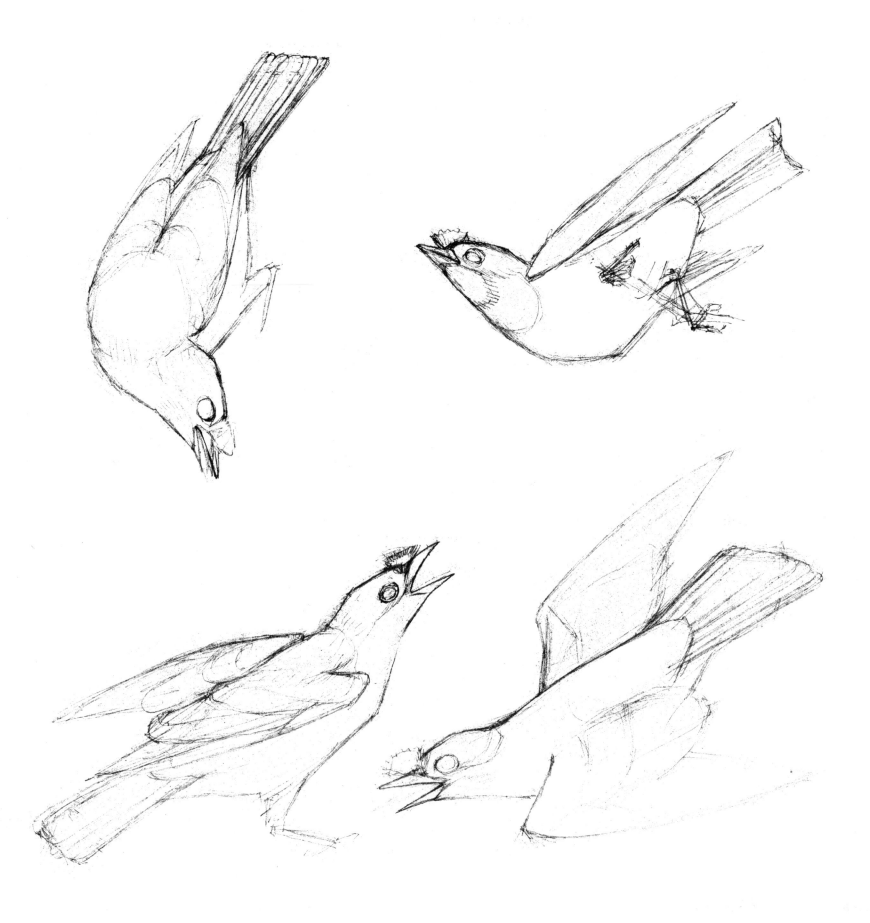

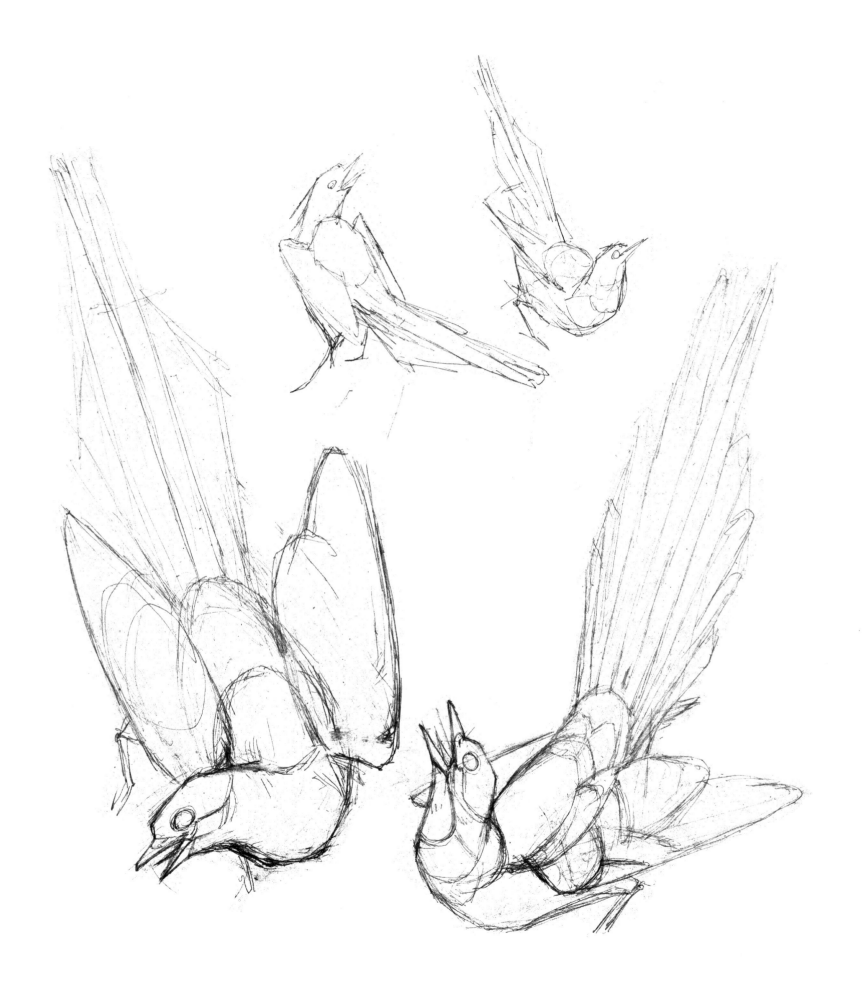

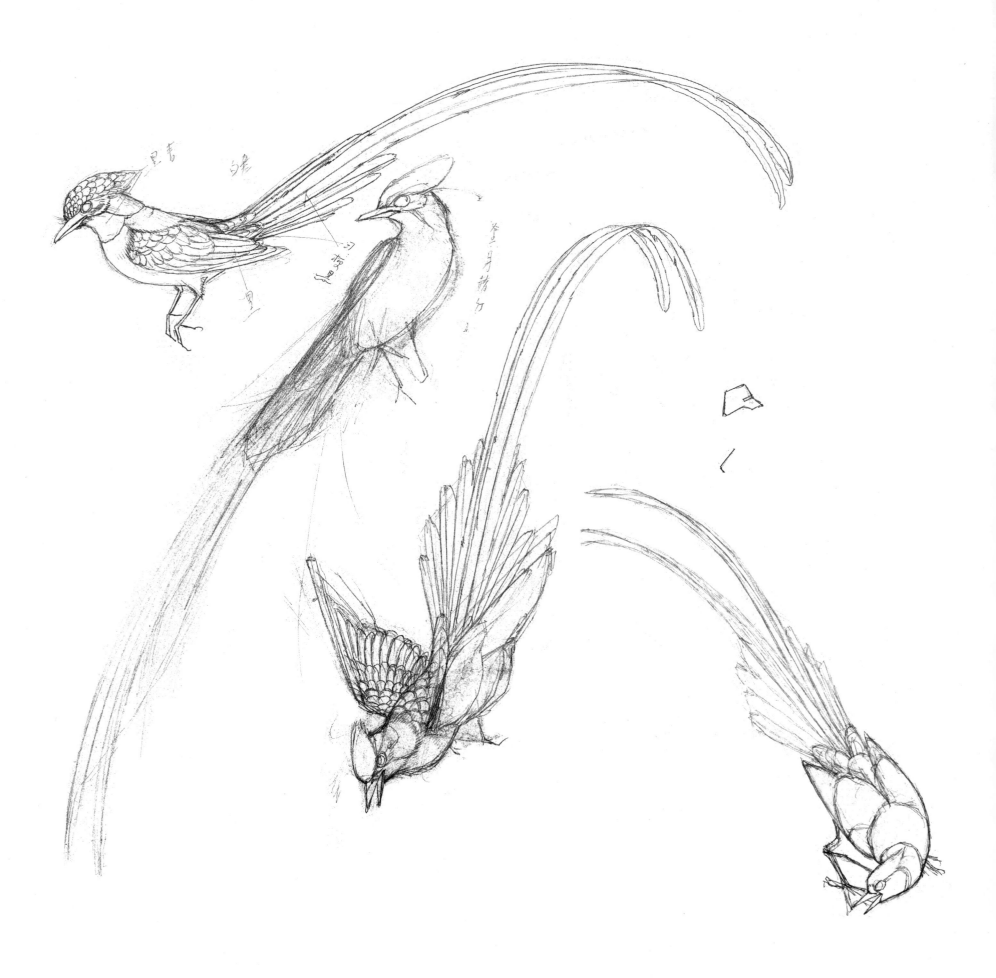

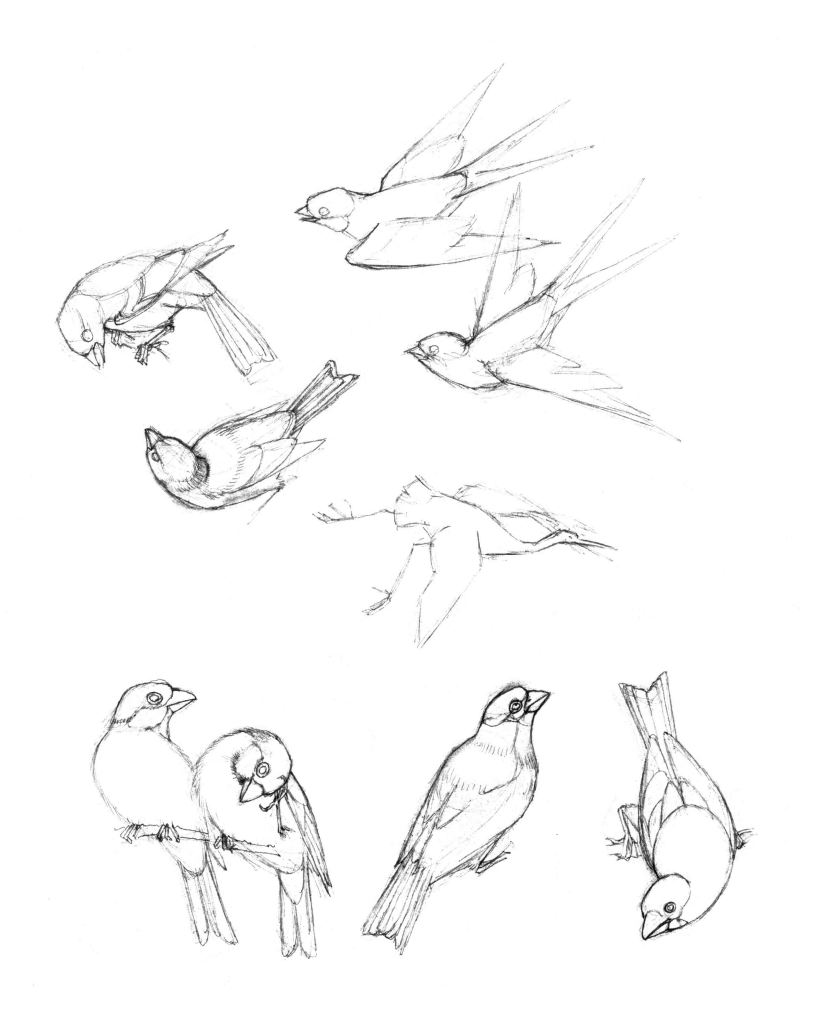

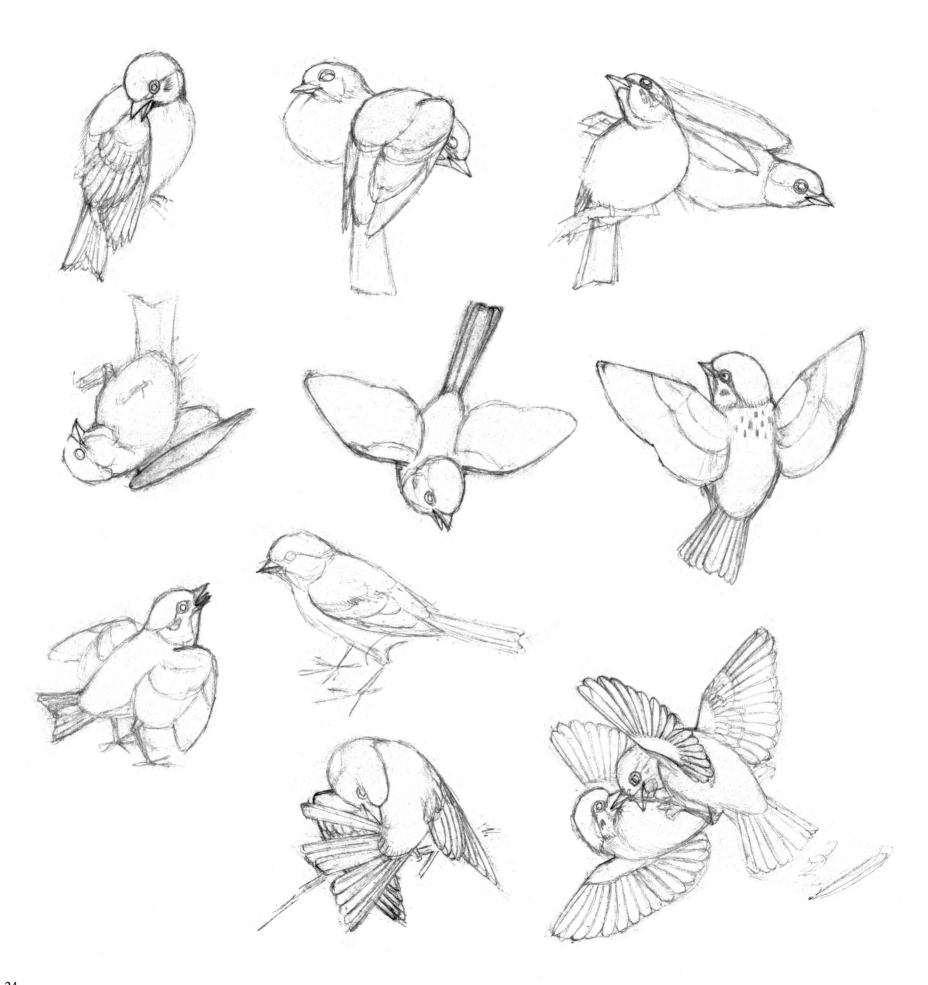

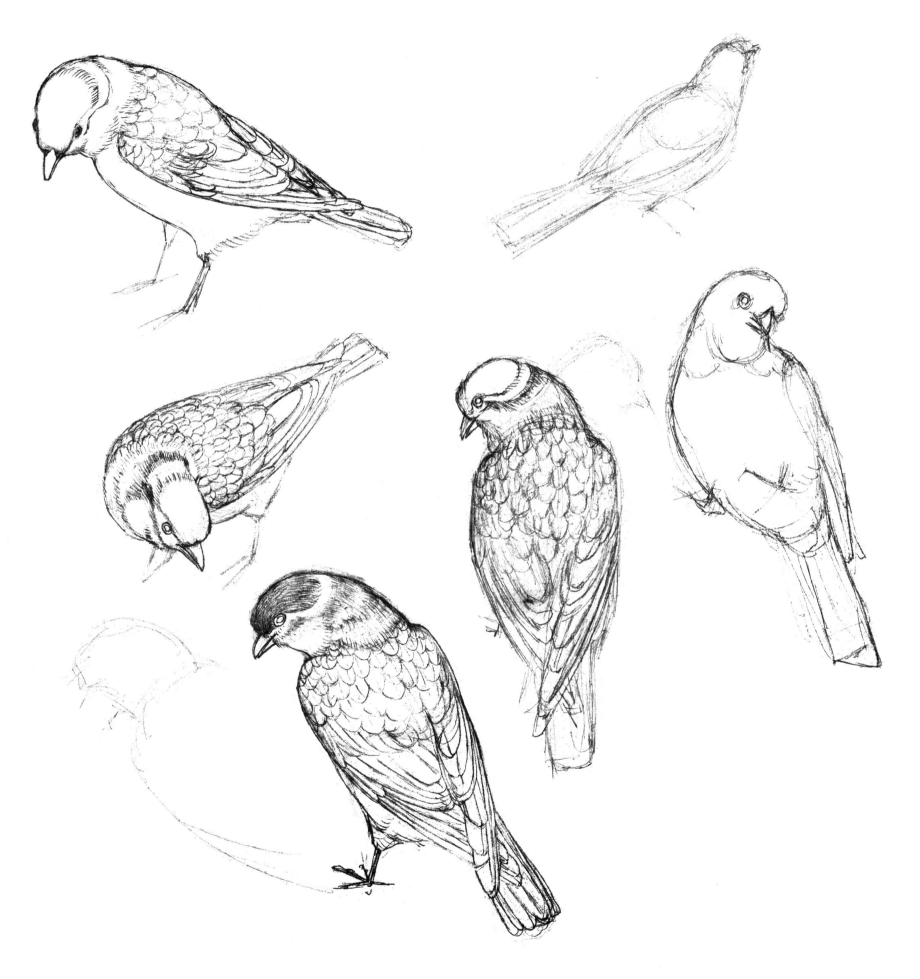

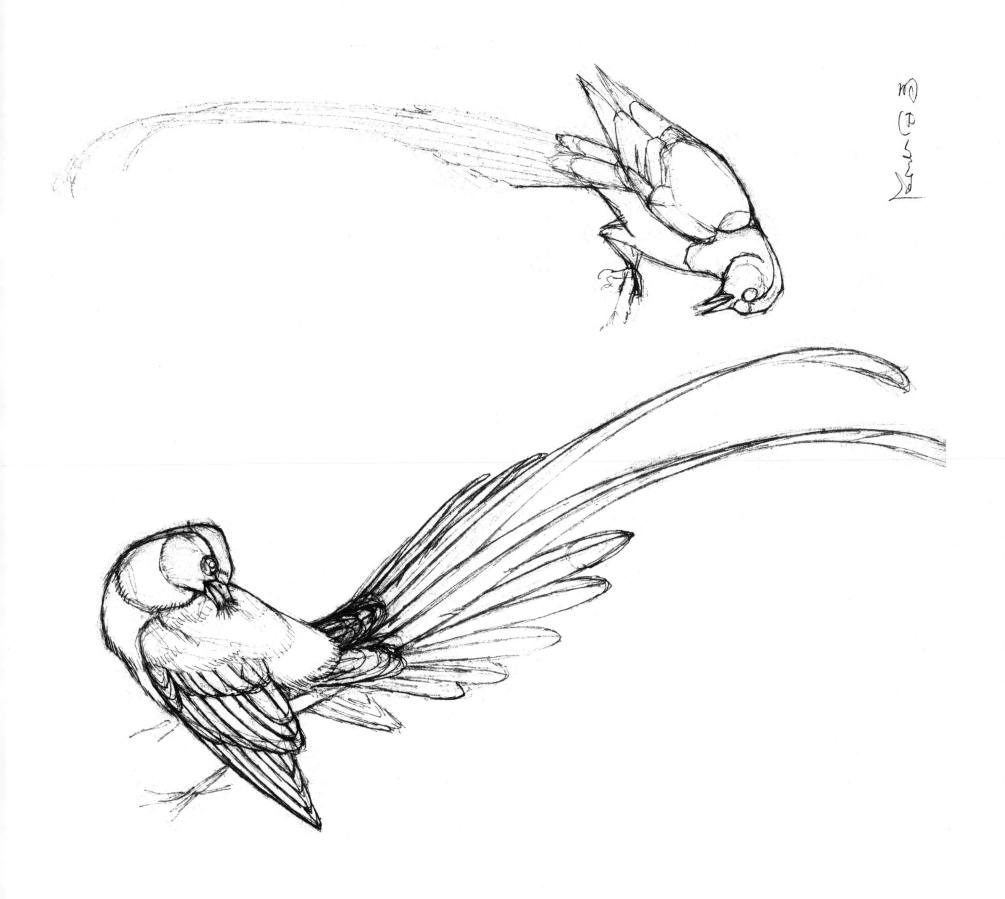

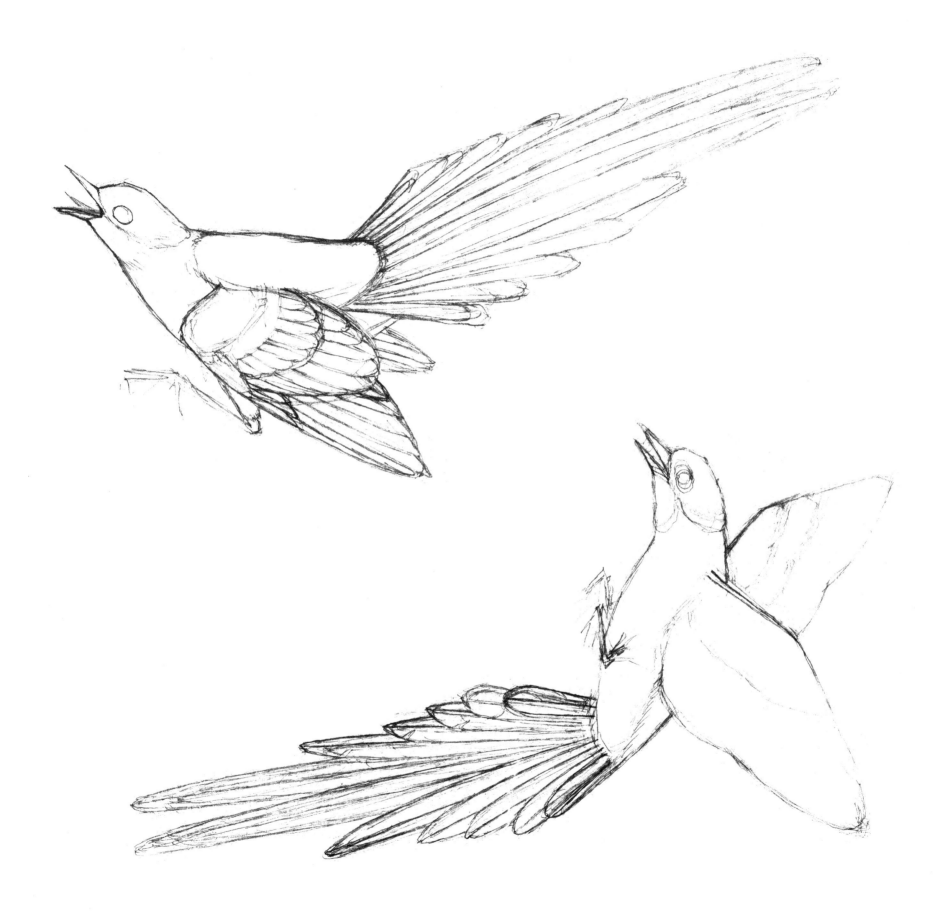

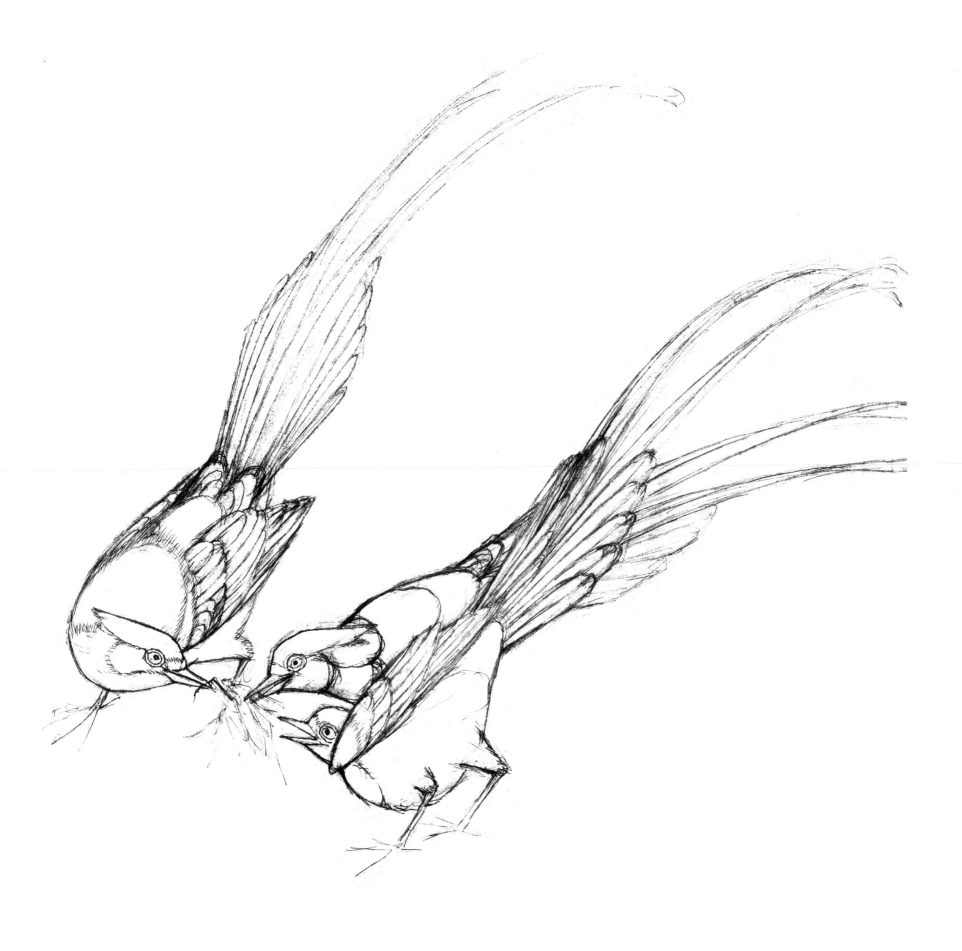

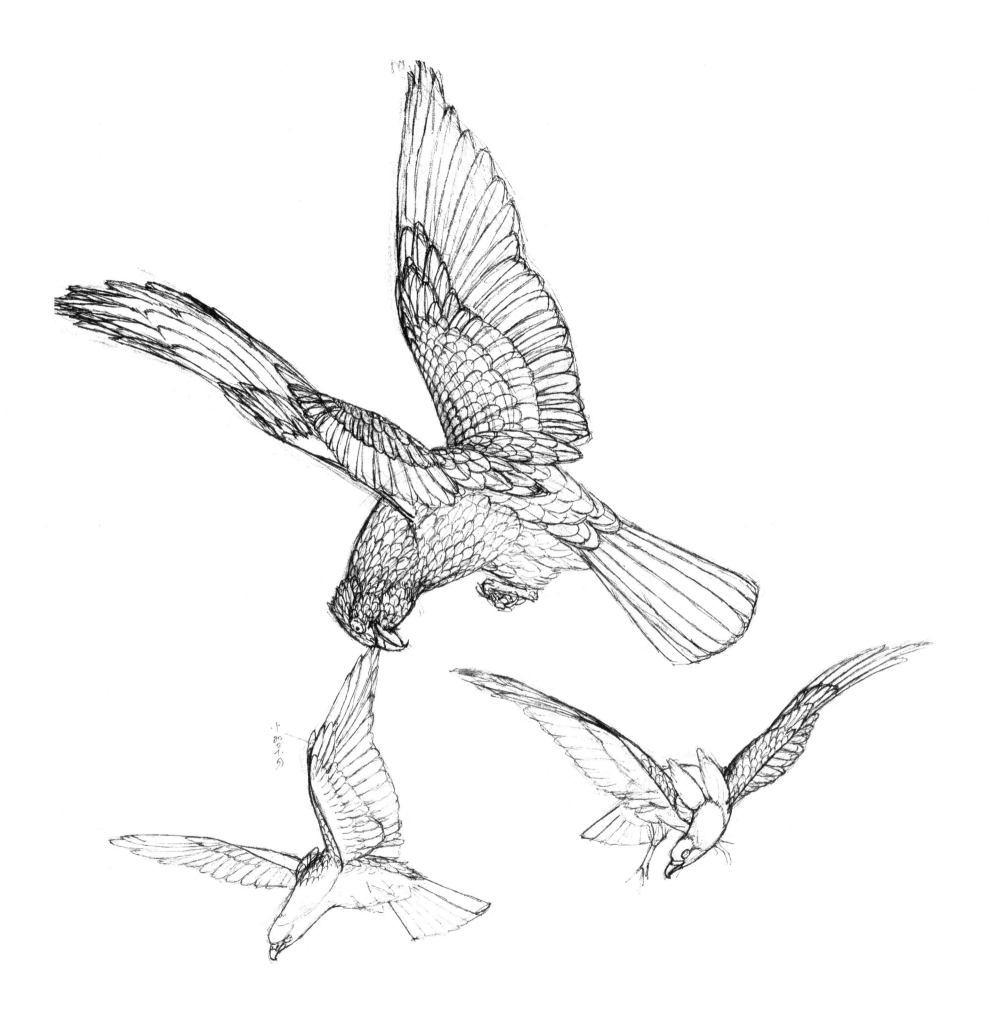

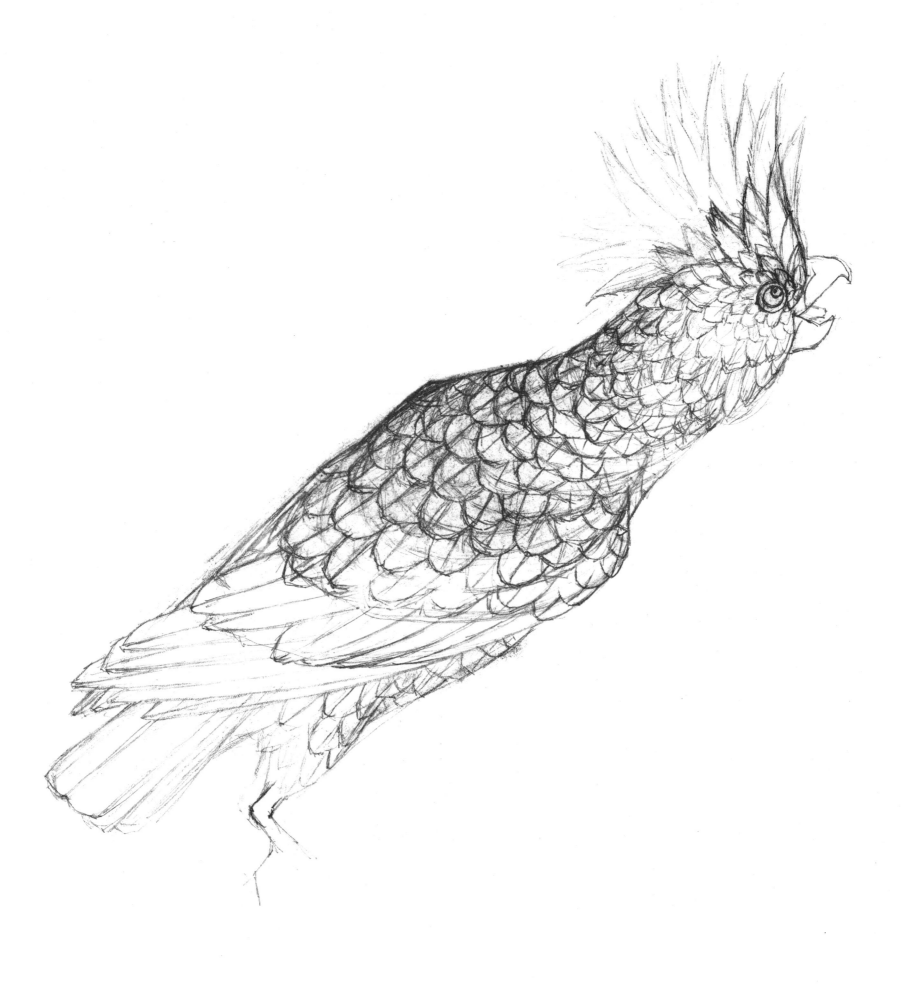

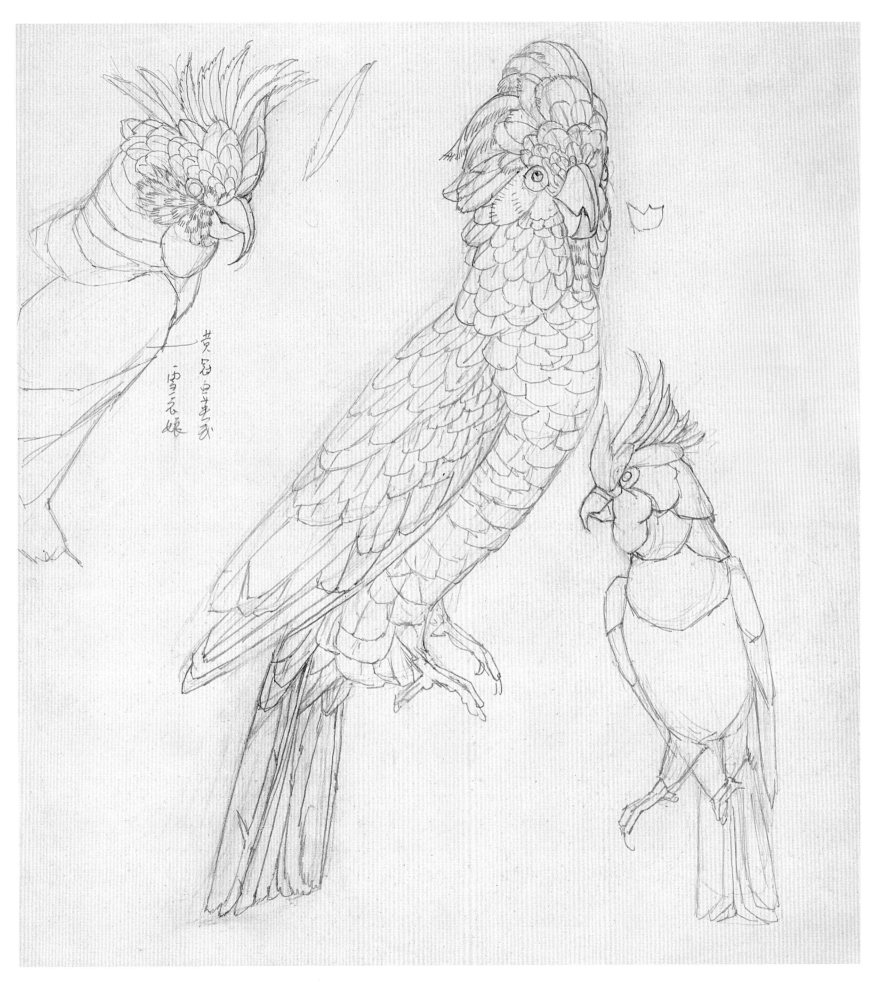

黄冠白葵武
一雪衣娘

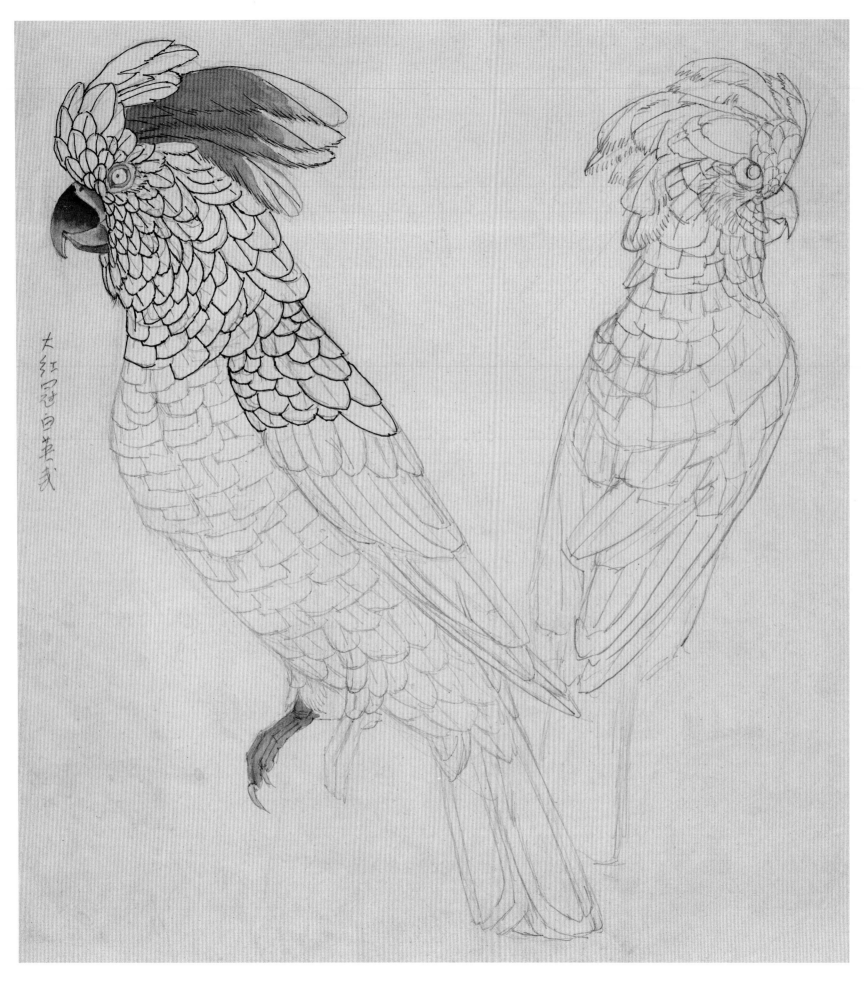

大红冠白葵鹉

32

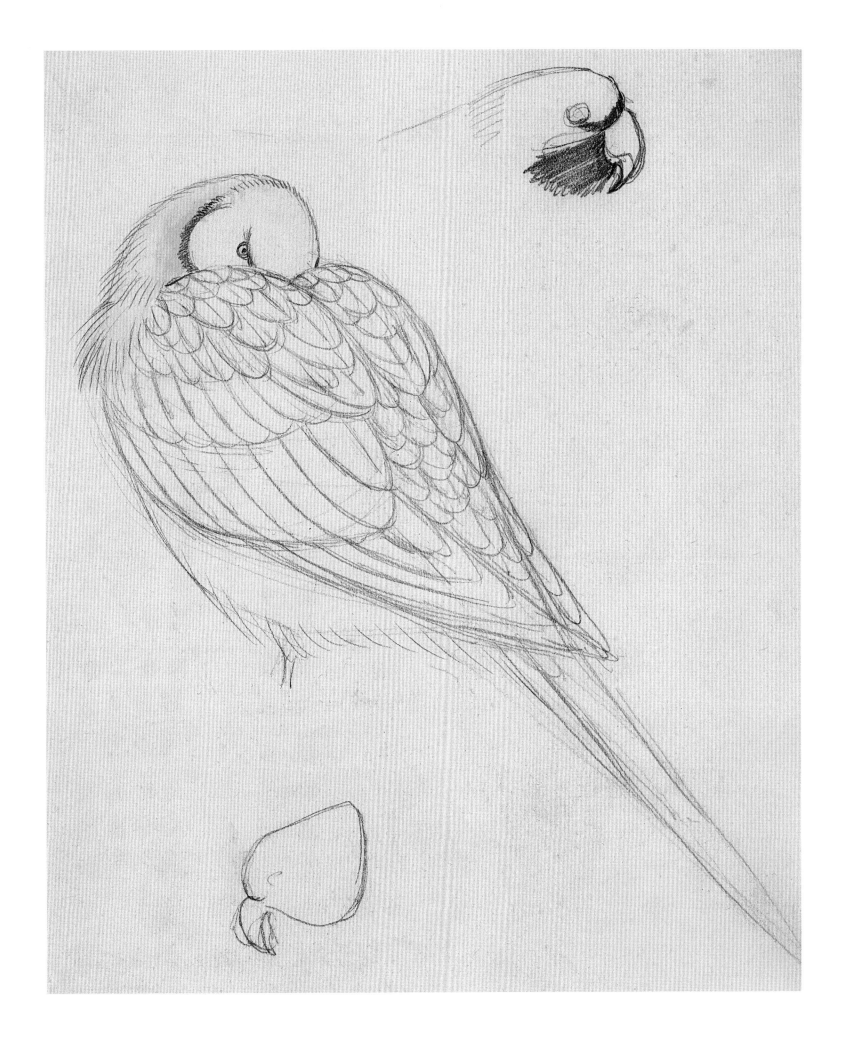

33

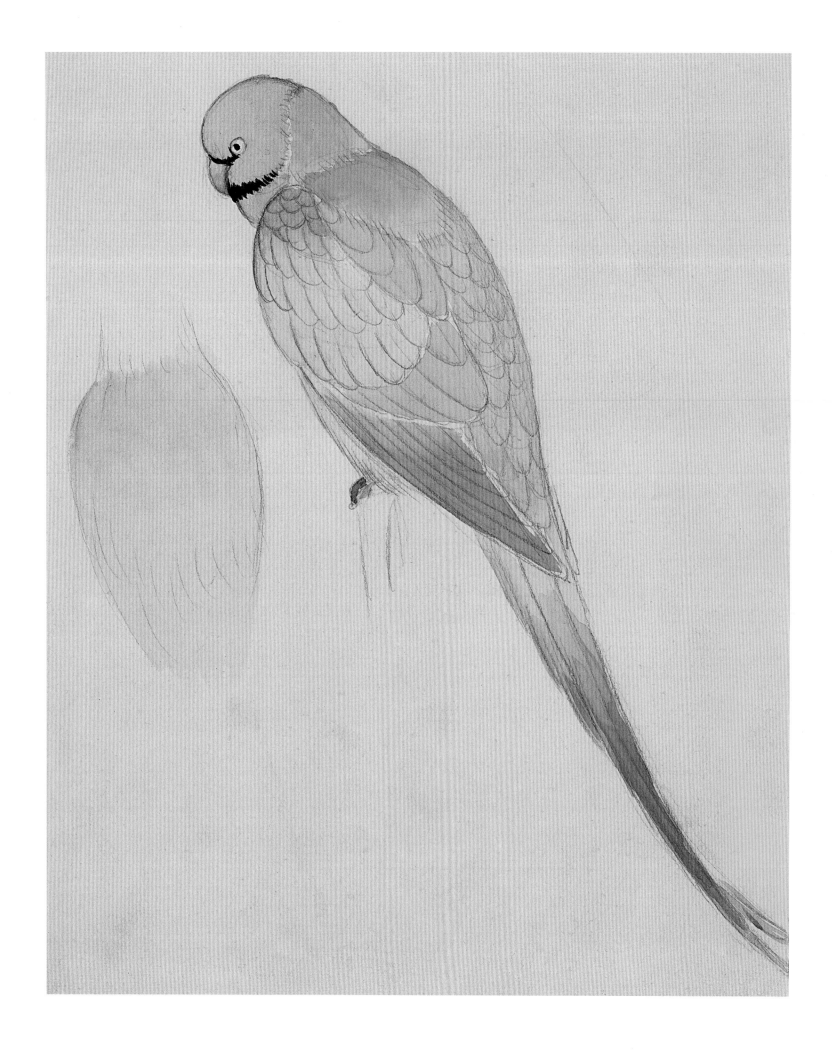

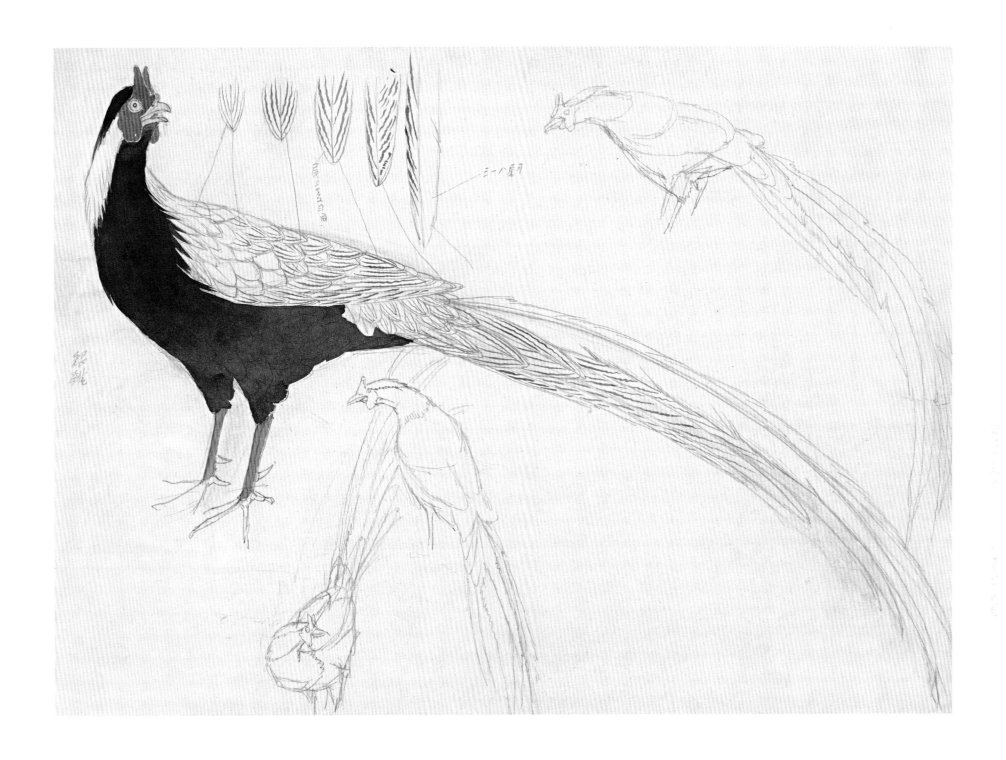

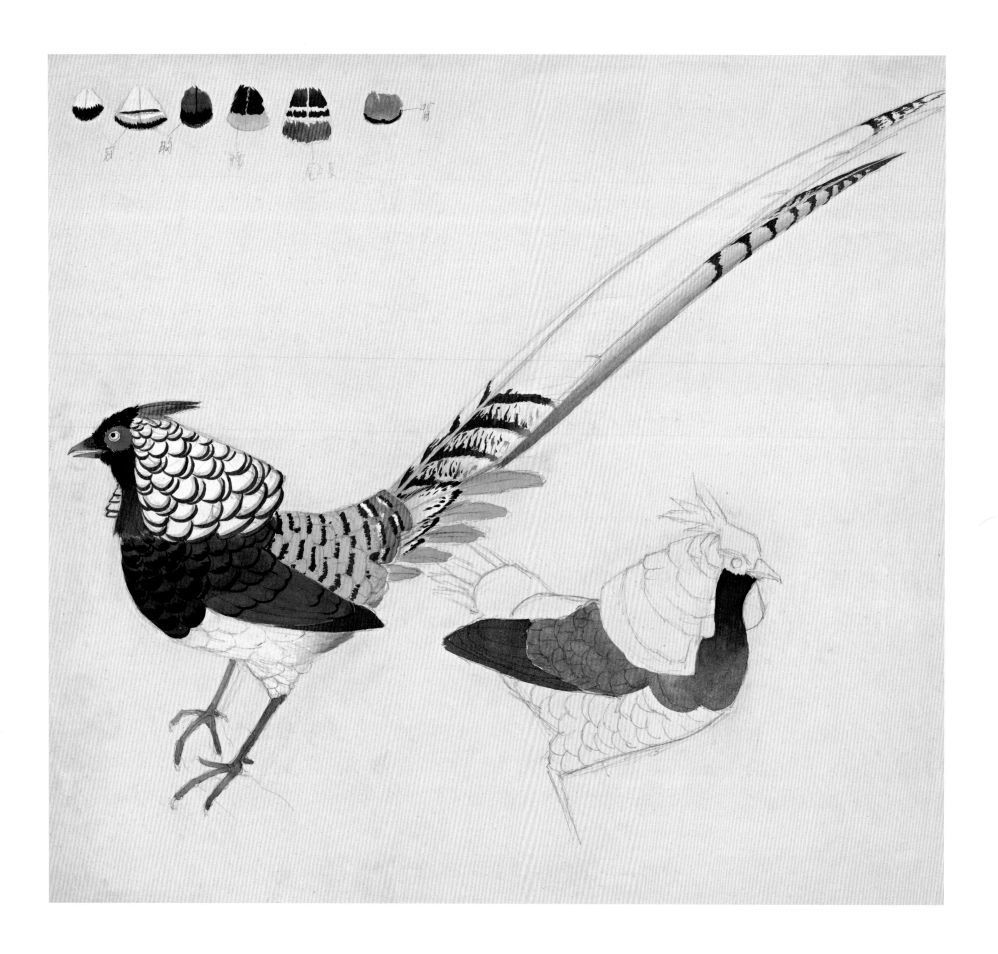

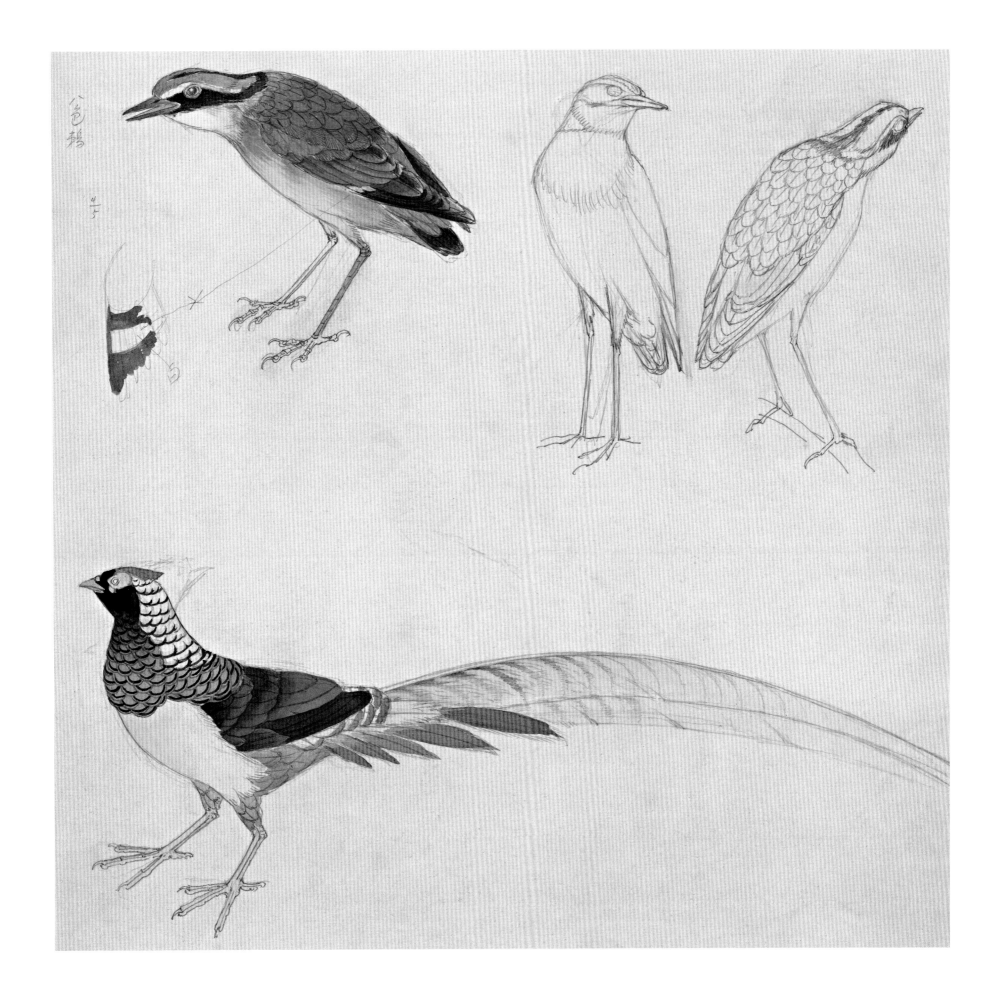

八色鹅

37

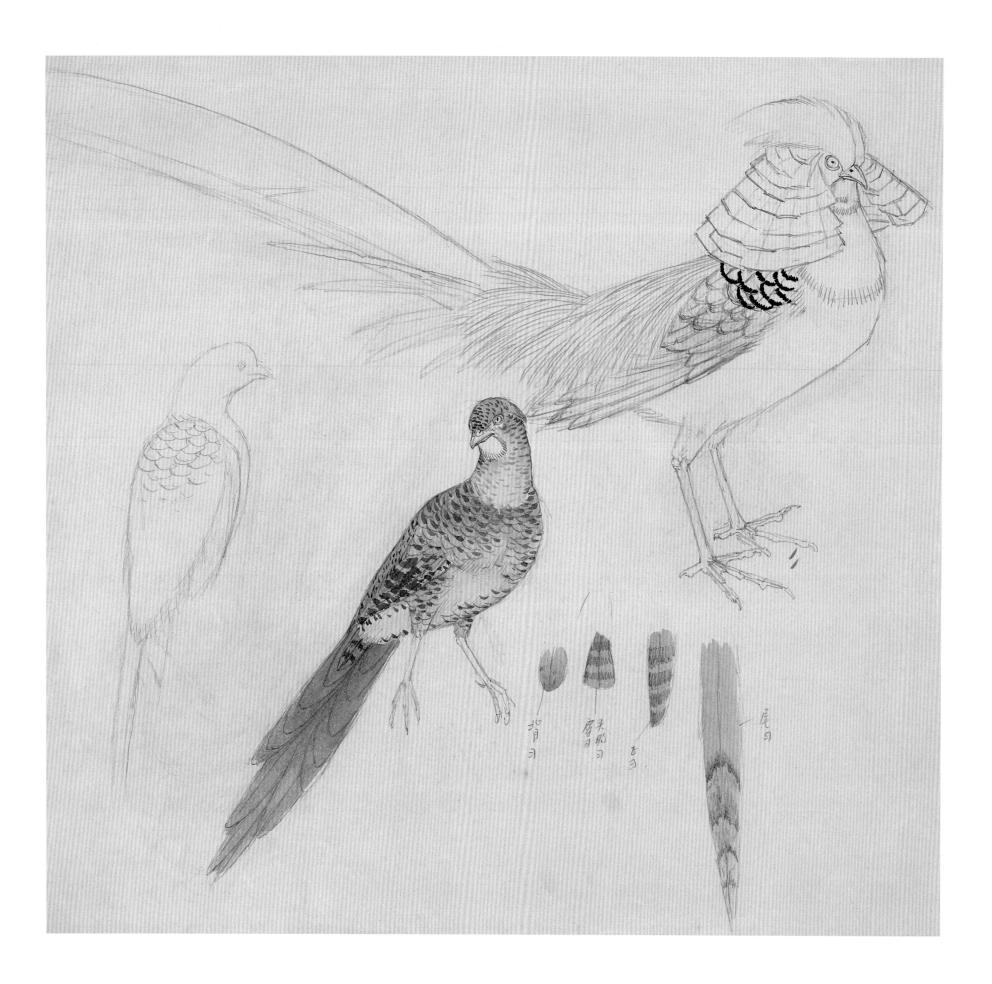

背习

朱雨习 膺习

云习

尾习

38

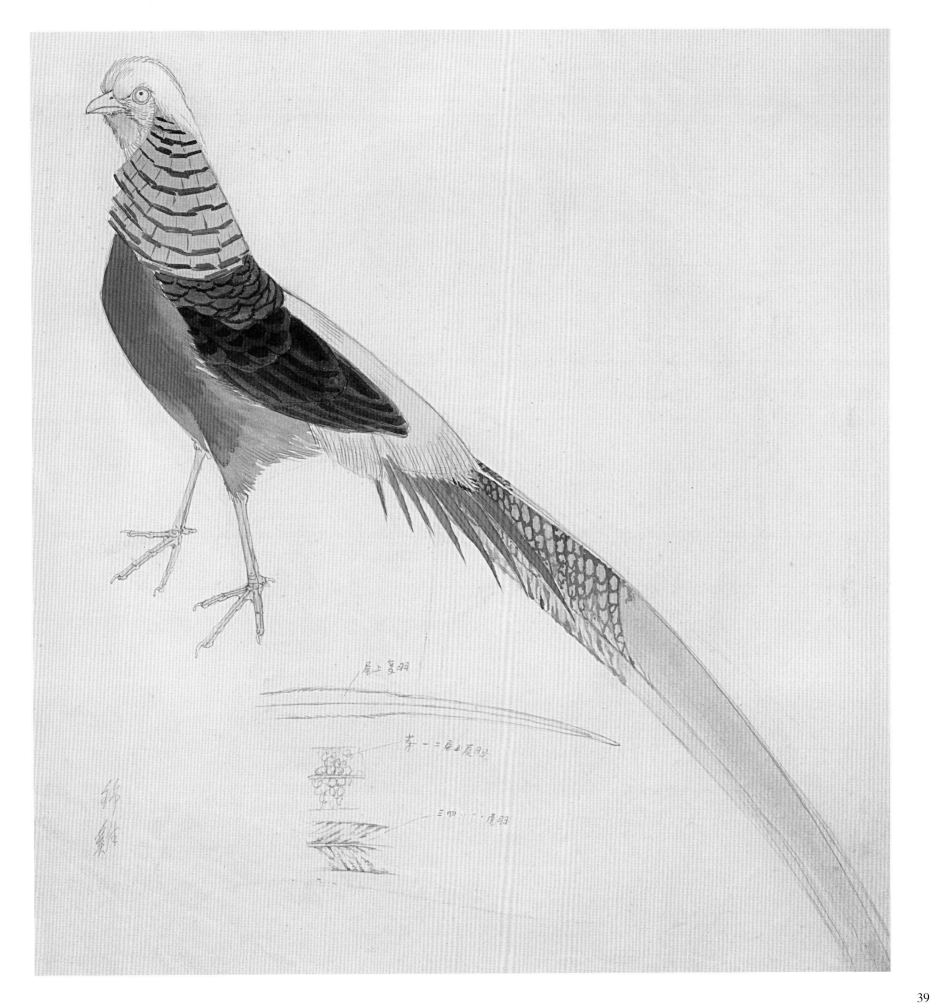

尾上复羽

芼一二尾山尾羽

三四……尾羽

锦鸡

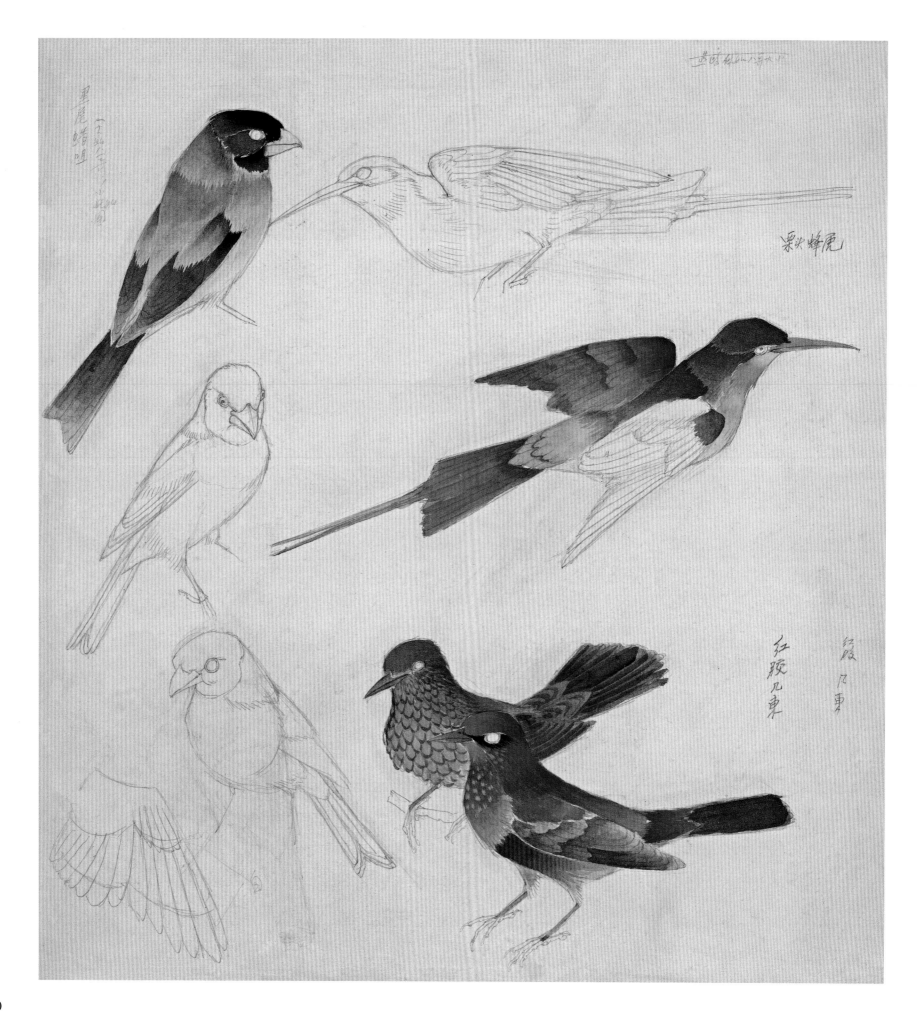

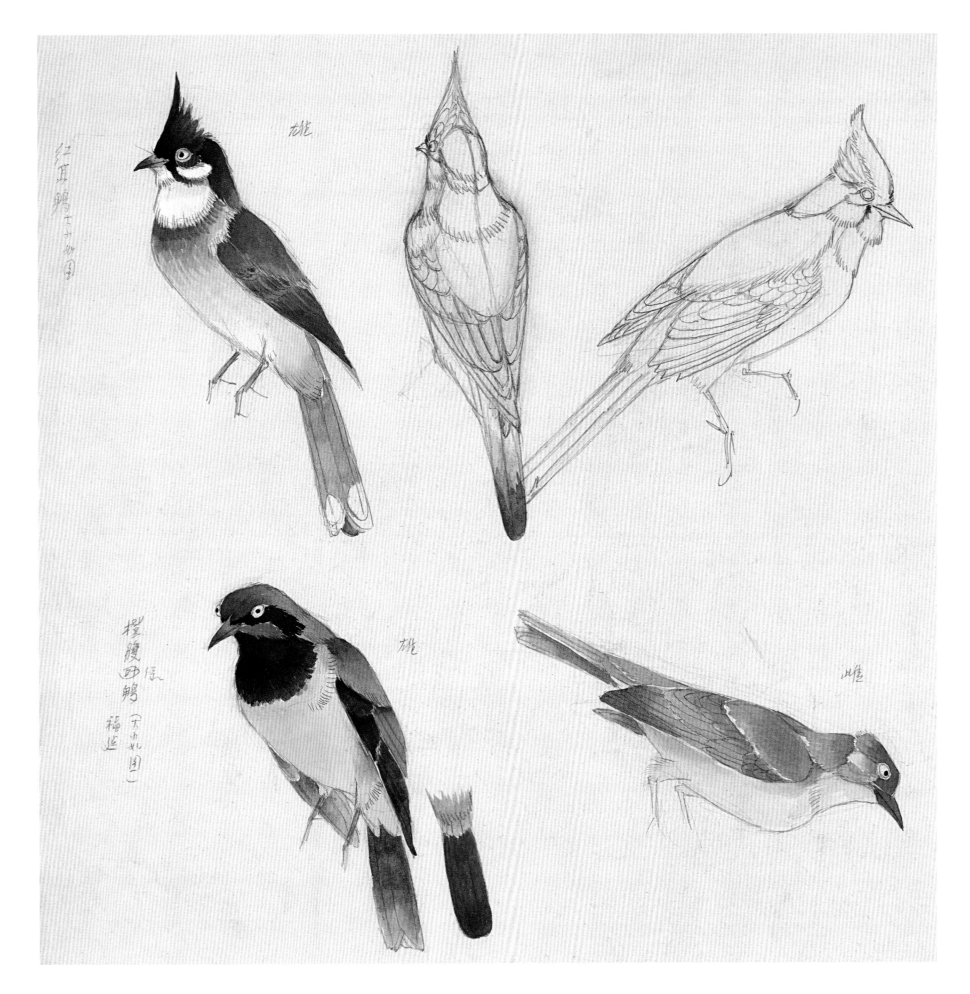

红耳鹎十十如图

雄

橙腹叶鹎（下如图）

福建

雄

雌

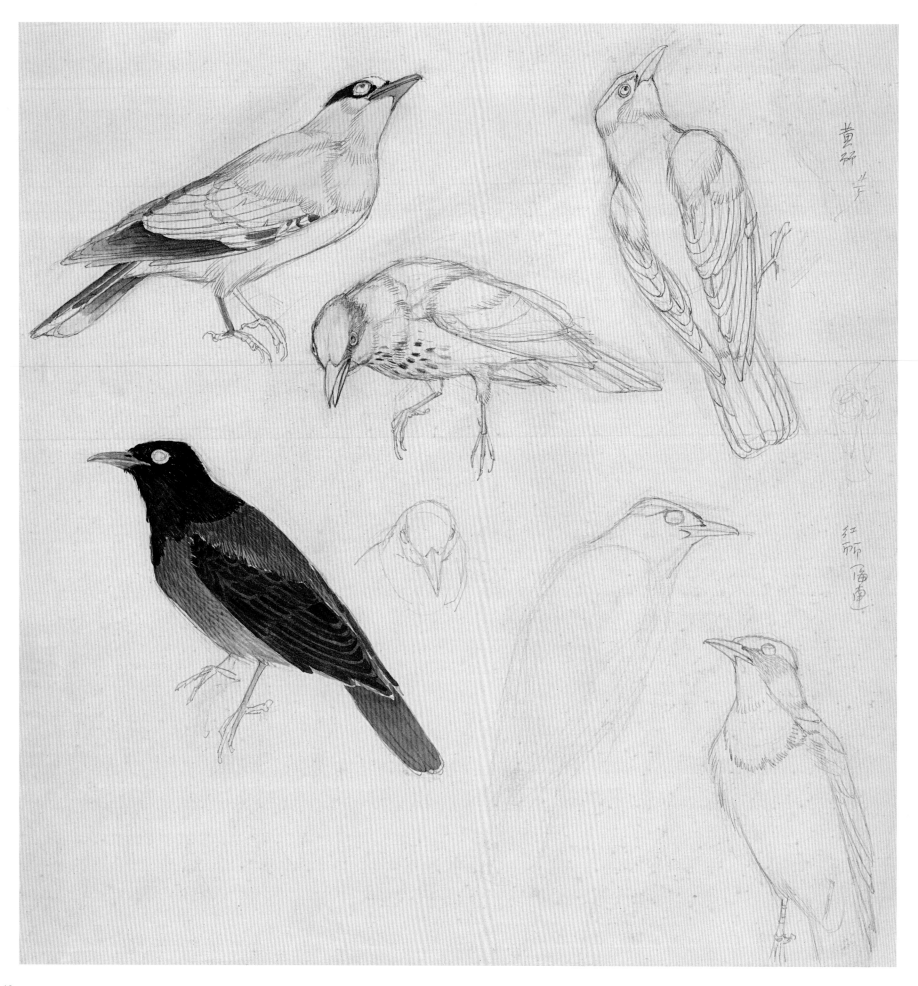

黄鹂 ♀

红丽 �剪连

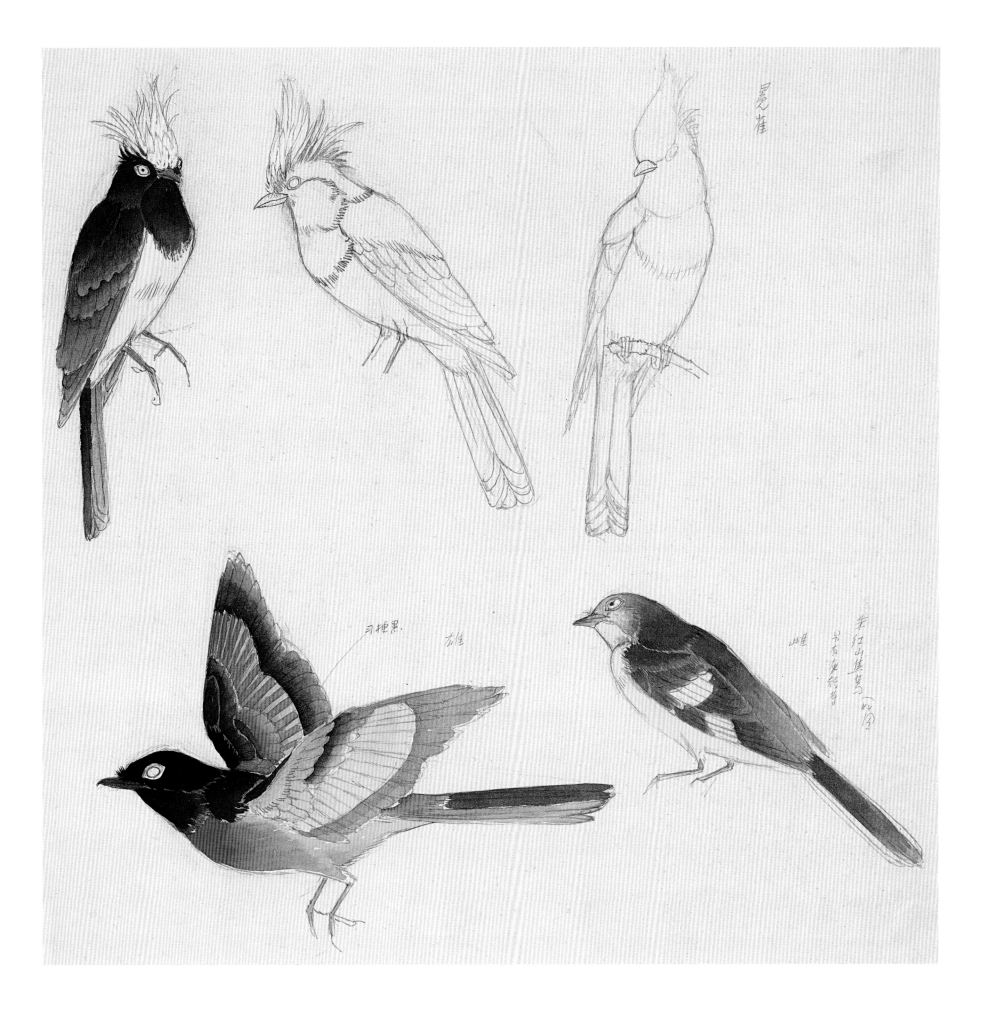

相思鳥

習禪黑

雄

雌

朱紅山雀寫生
昆香次鳴寺

43

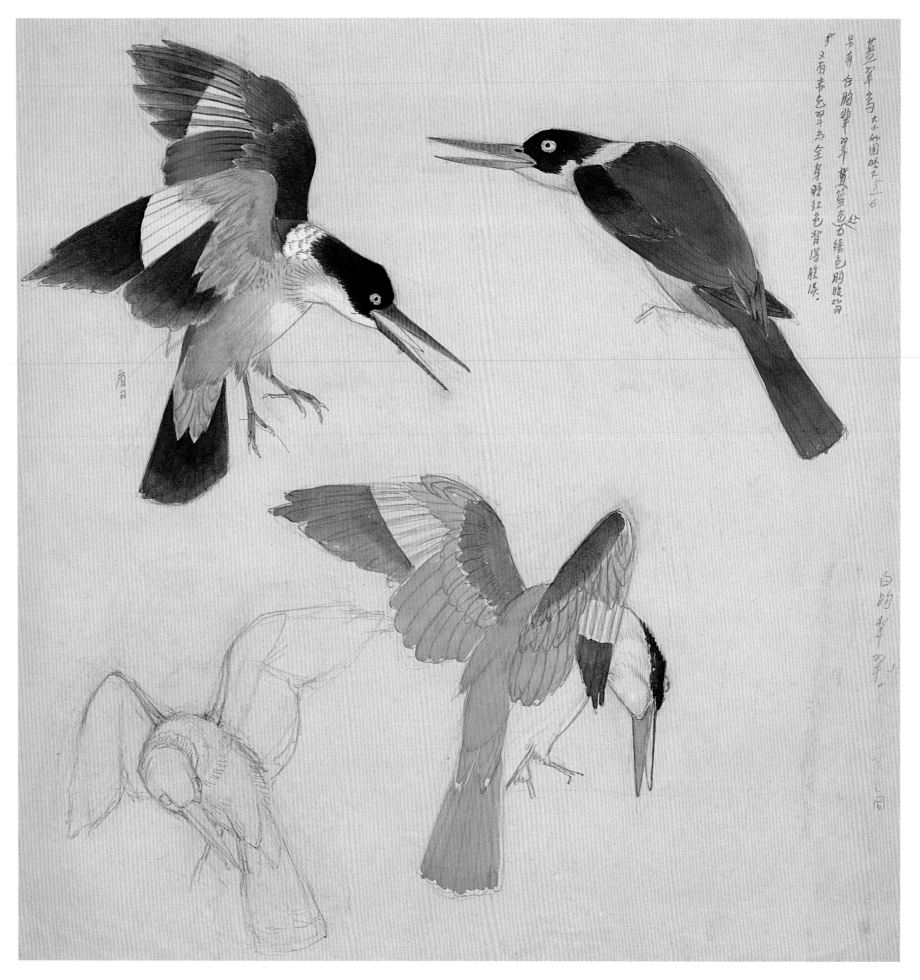

蓝翠鸟大小如圆眼上之6
号角 白胸翠翠其蓝色处
又有朱色翠鸟全身暗红色皆浮胶漆为绿色胸腹皆

白胸翠翠

44

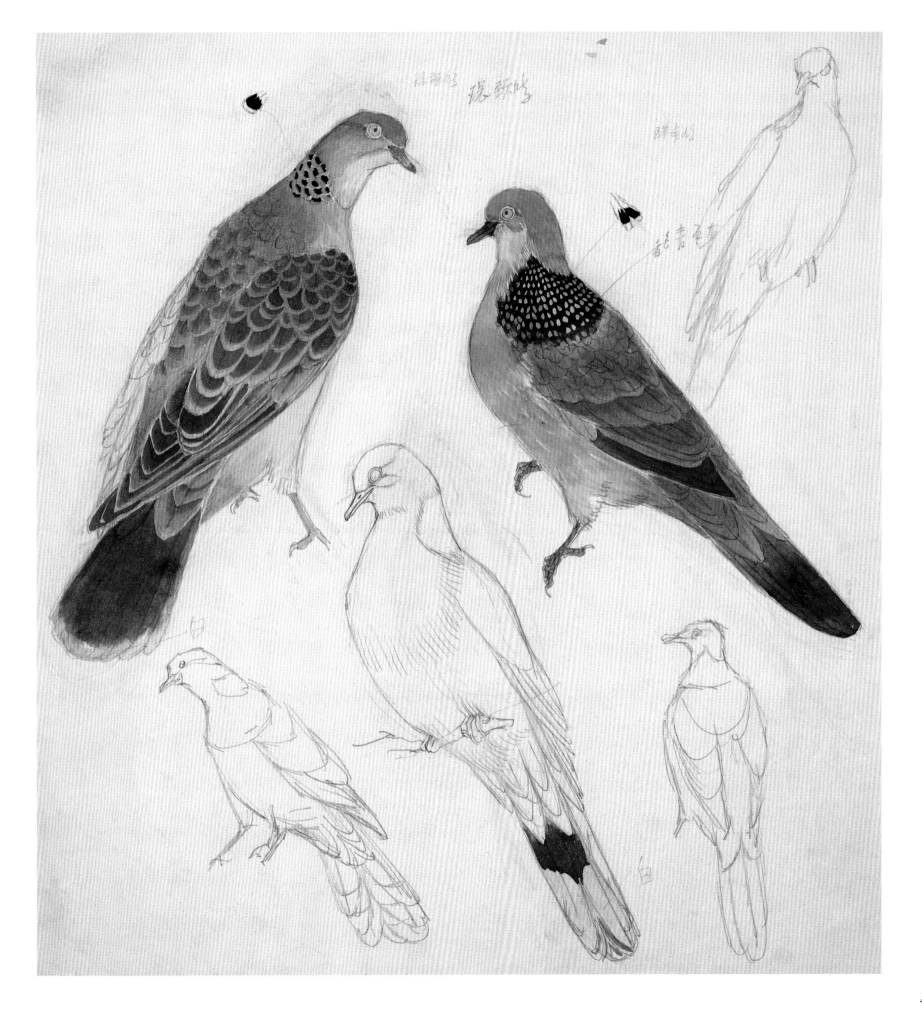

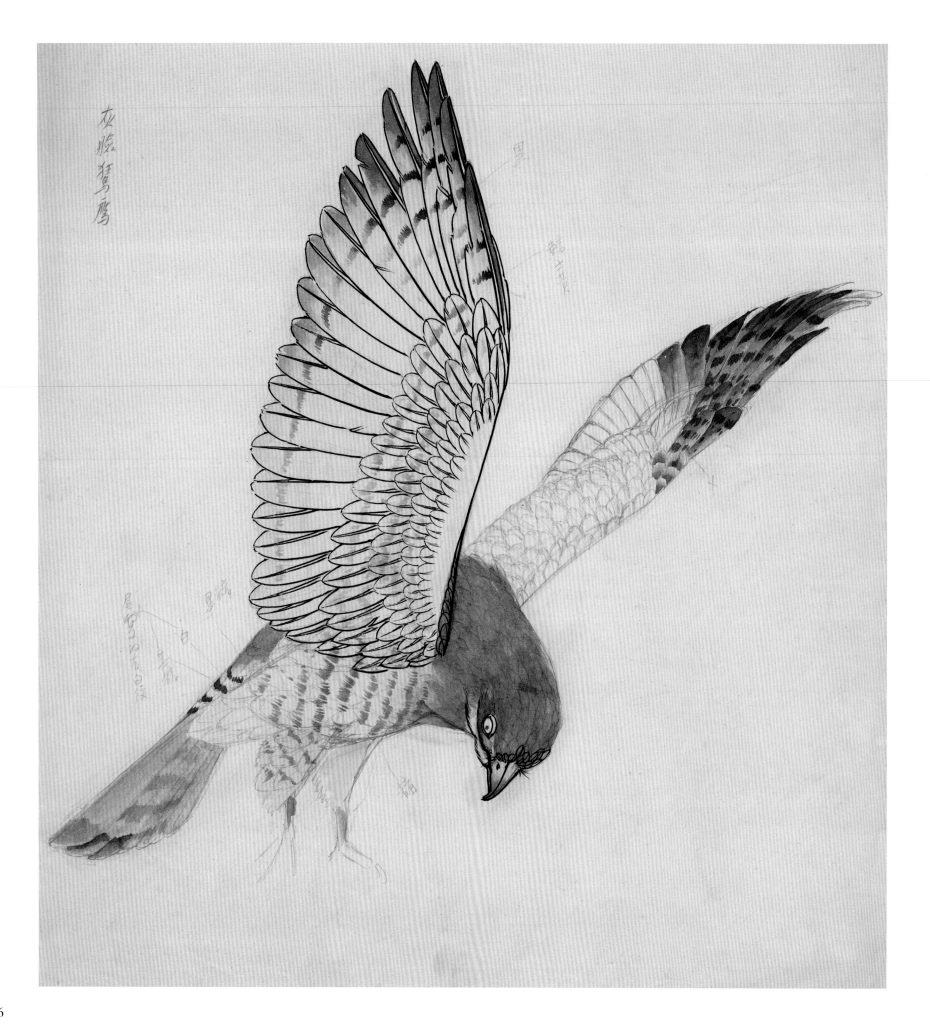

灰脸鵟鹰

黑

鹊方氏

黑褐

白

尾翅羽

黑褐羽

褐

46

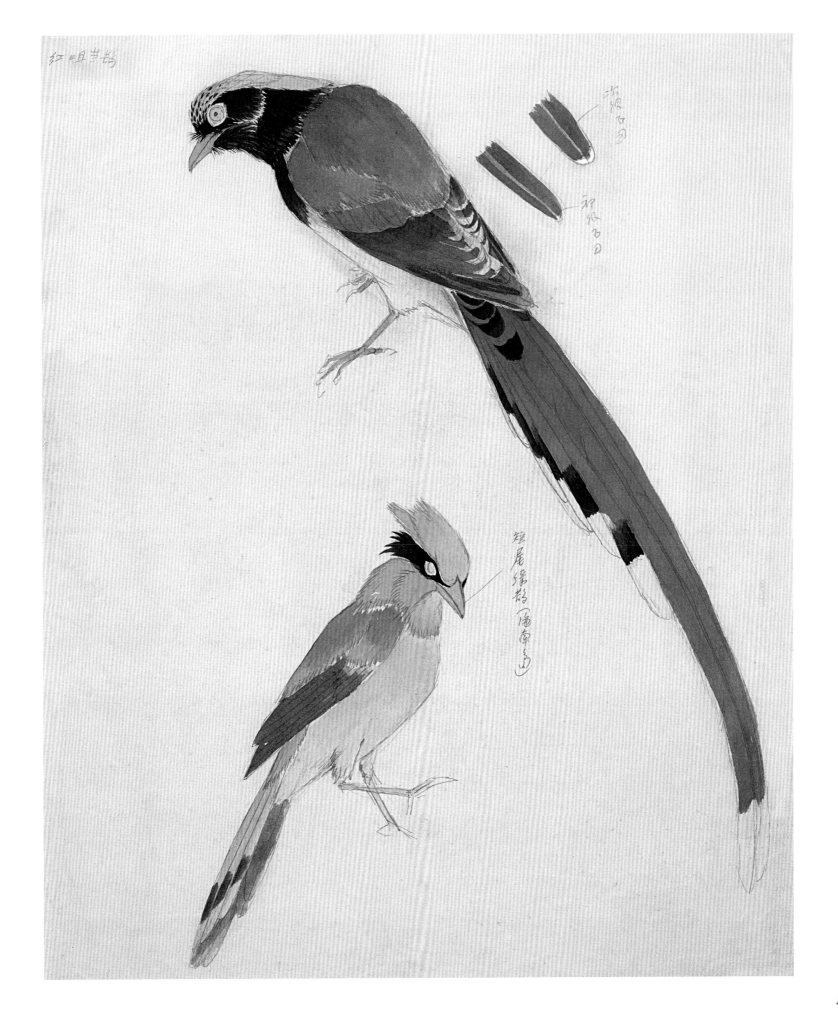

红咀蓝鹊

短尾绿鹊 陶宗主画

47

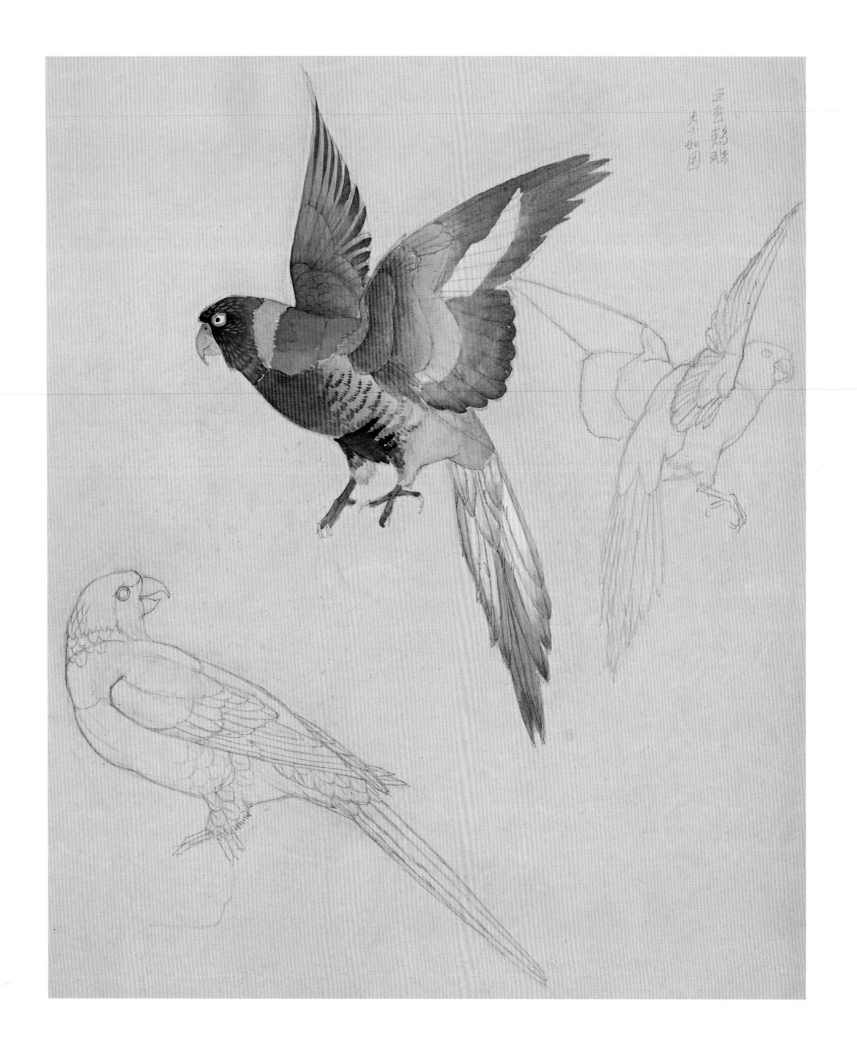

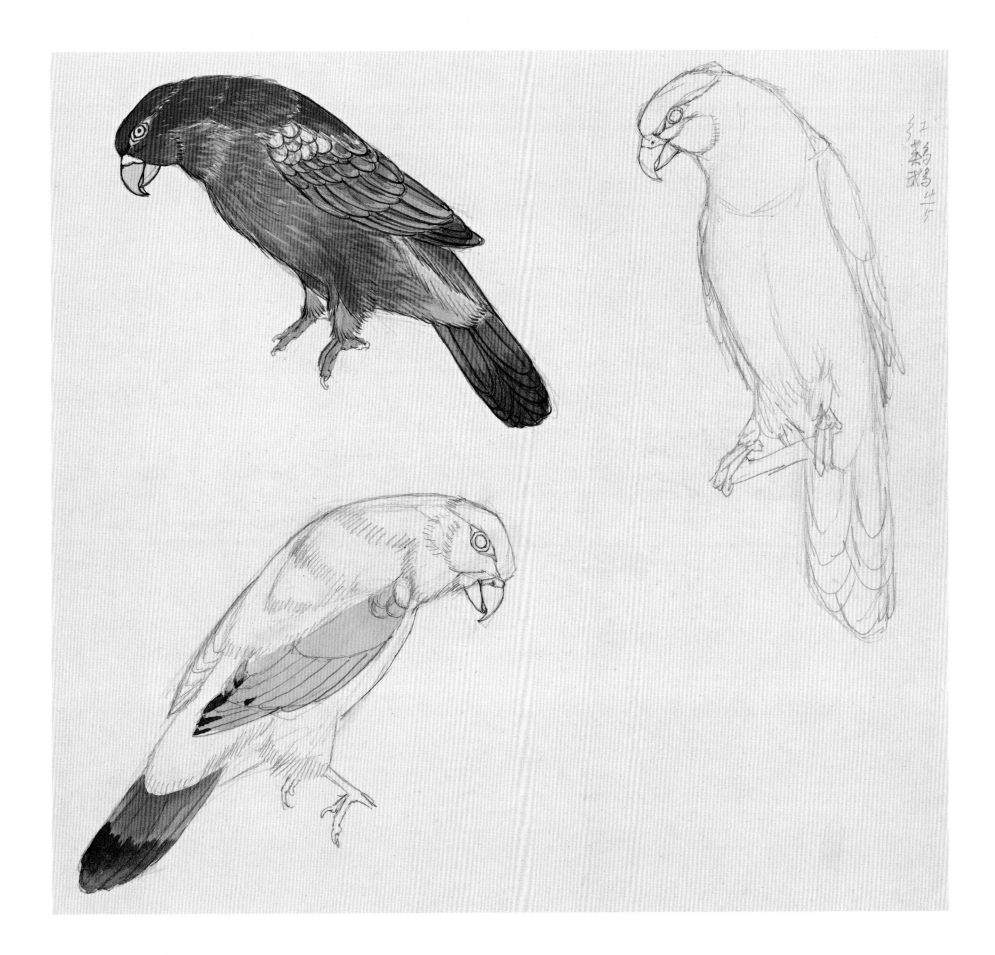

红鹦鹉
武子

49

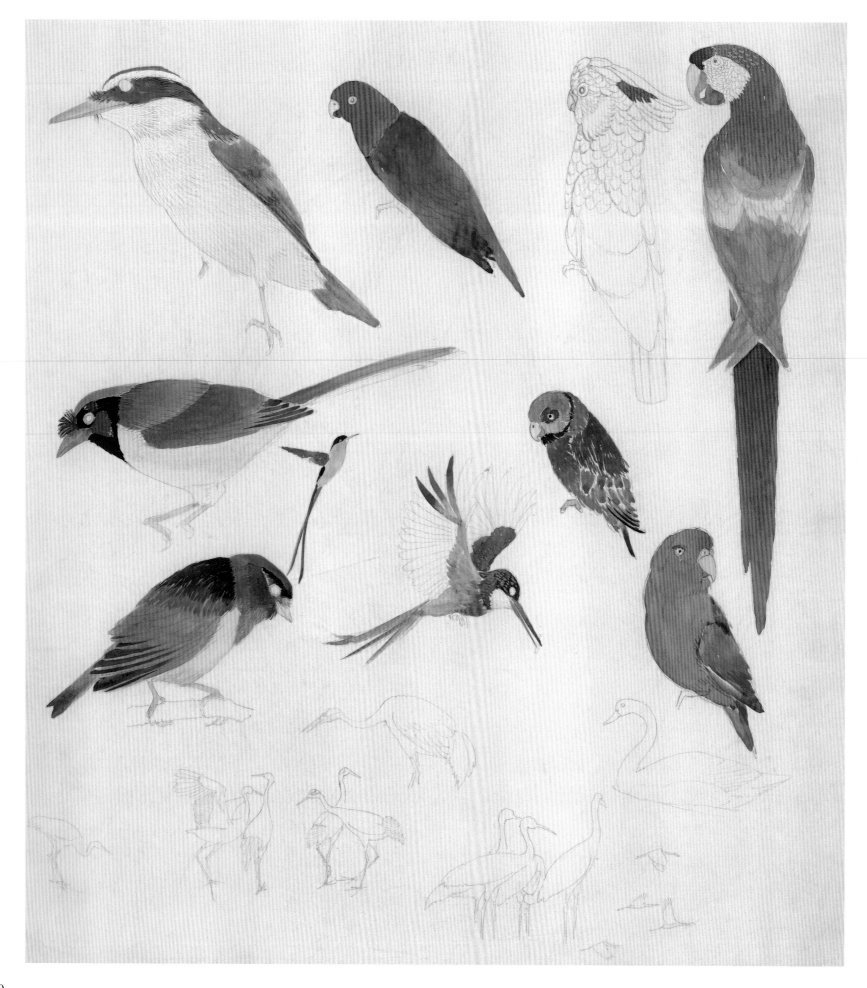

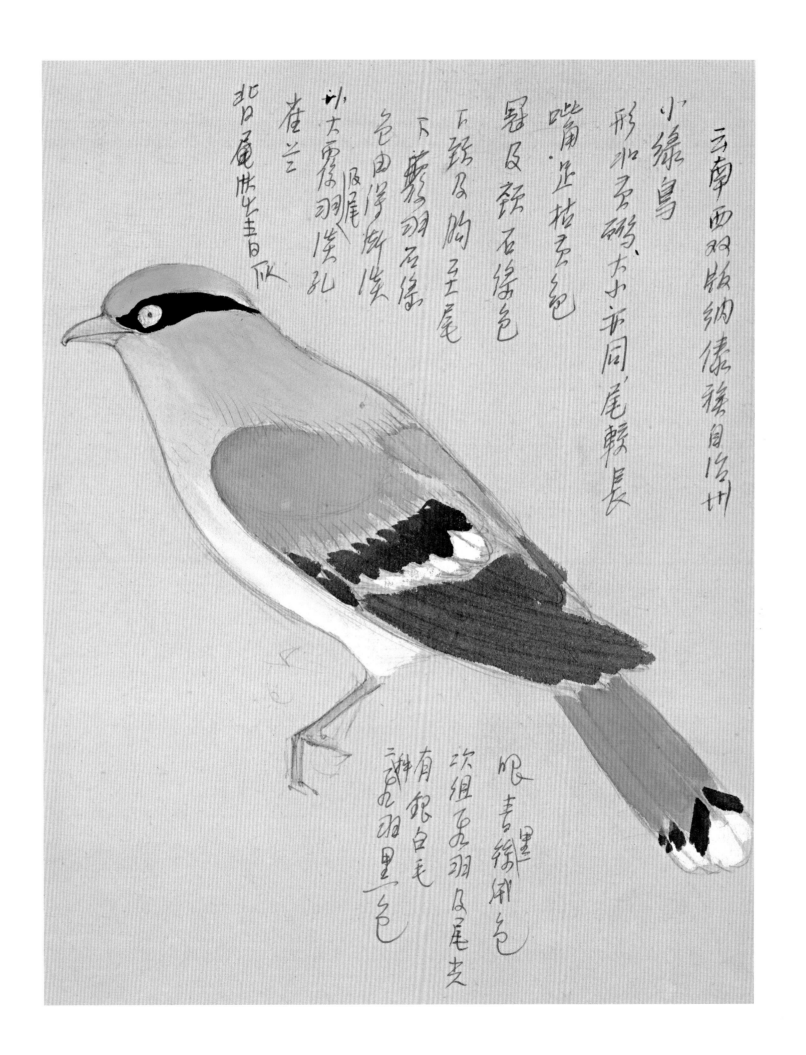

云南西双版纳傣族自治州

小绿鸟

形如乌鸦、大小亦同，尾较长

嘴、足枯黄色

冠及额石绿色

下颏及胸王玉尾

下藏羽石绿
色由浮渐淡
及尾

小大覆羽浅孔
雀兰

背及尾些生青灰

眼书绿里

次组王羽及尾夫

有银白毛

辨羽翅里色

51

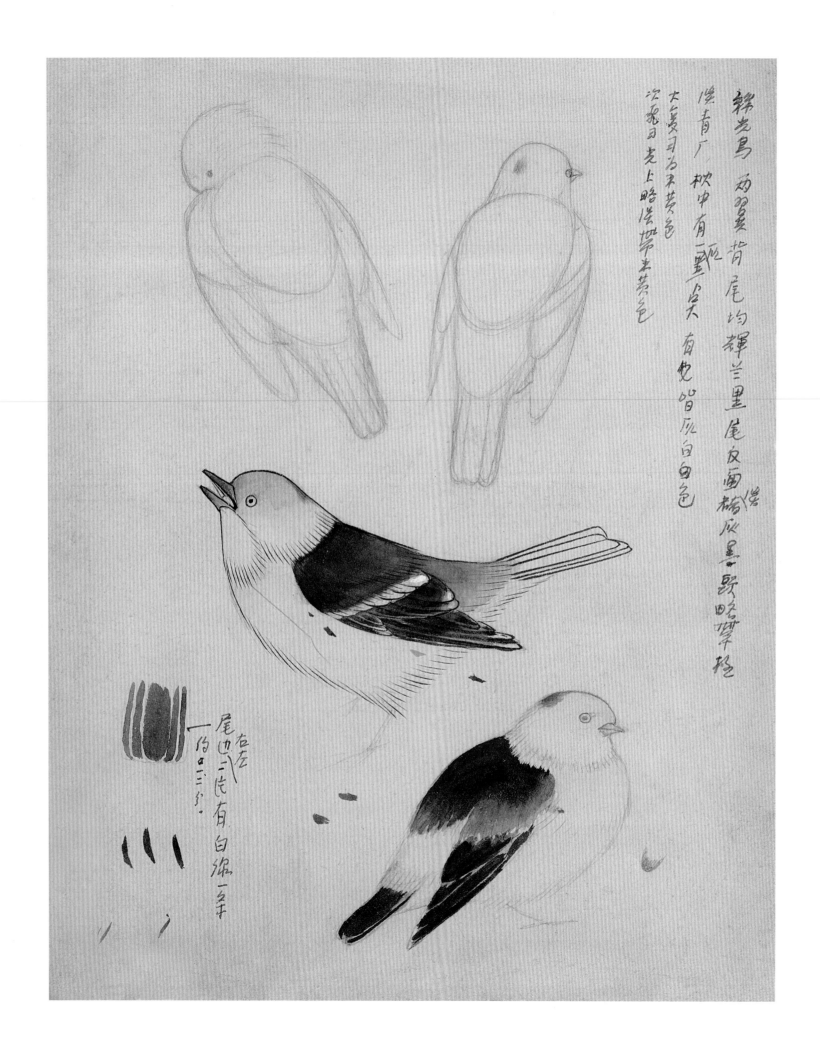

锦光鸟 两翼羽毛背尾均辉兰黑尾及画稍灰黑嘴
深青厂 枕中有一顽尖 有鱼嘴灰白白色
大上黄习乌末黄色
浅蓝白尖上略淡带末黄色

尾边二侧有白缘一条
右左
约白三分

52

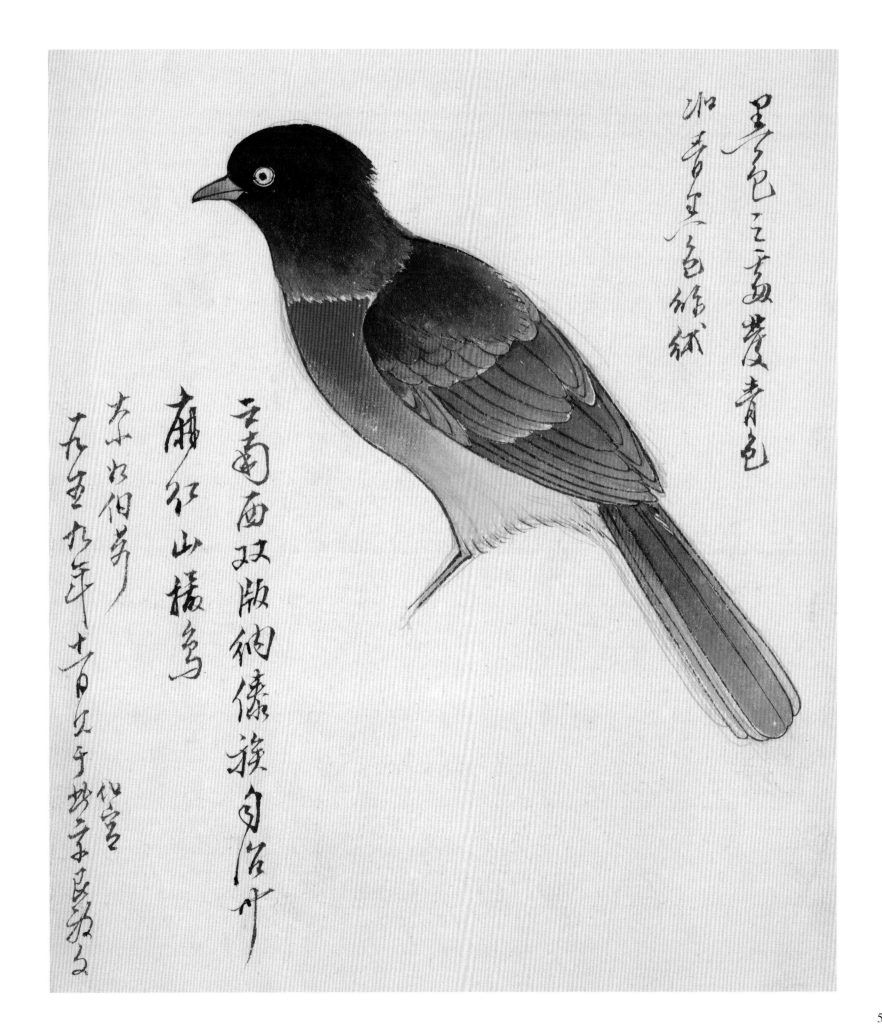

黑色二至尽甚青色
如青玉色绒绒

云南西双版纳傣族自治州
麻红山椿鸟
本鸟伯芳
一九五九年青玉于西双版纳纳

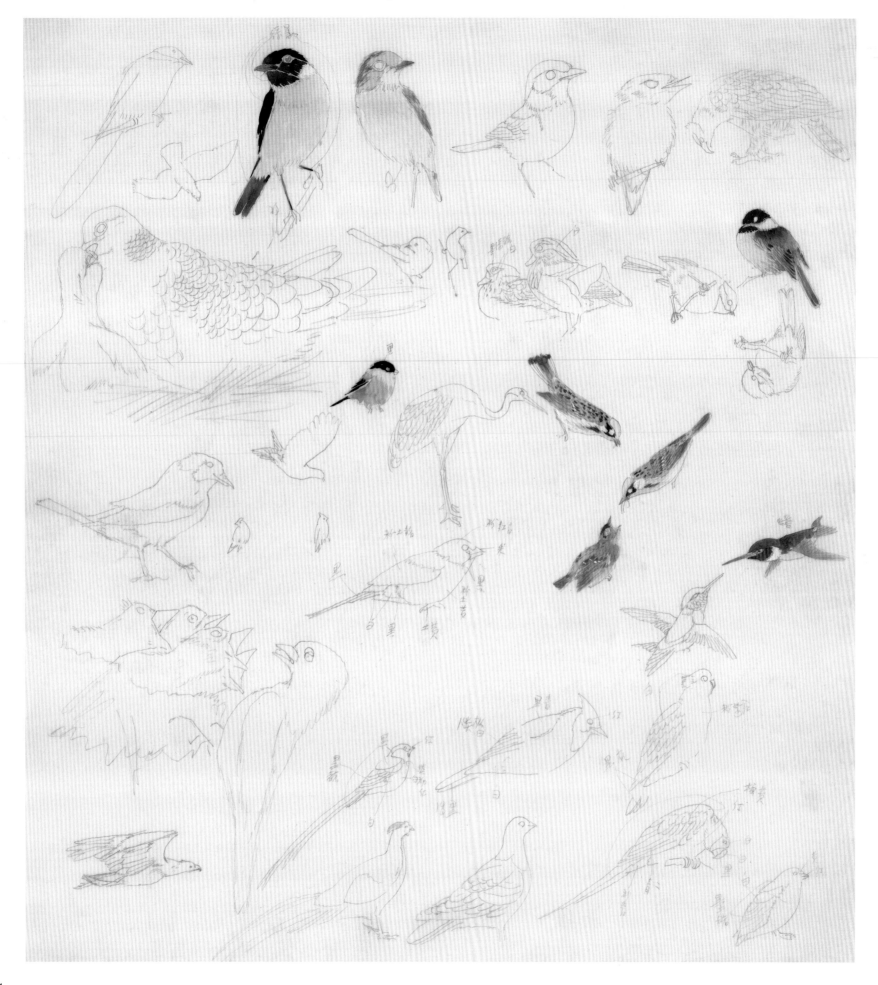

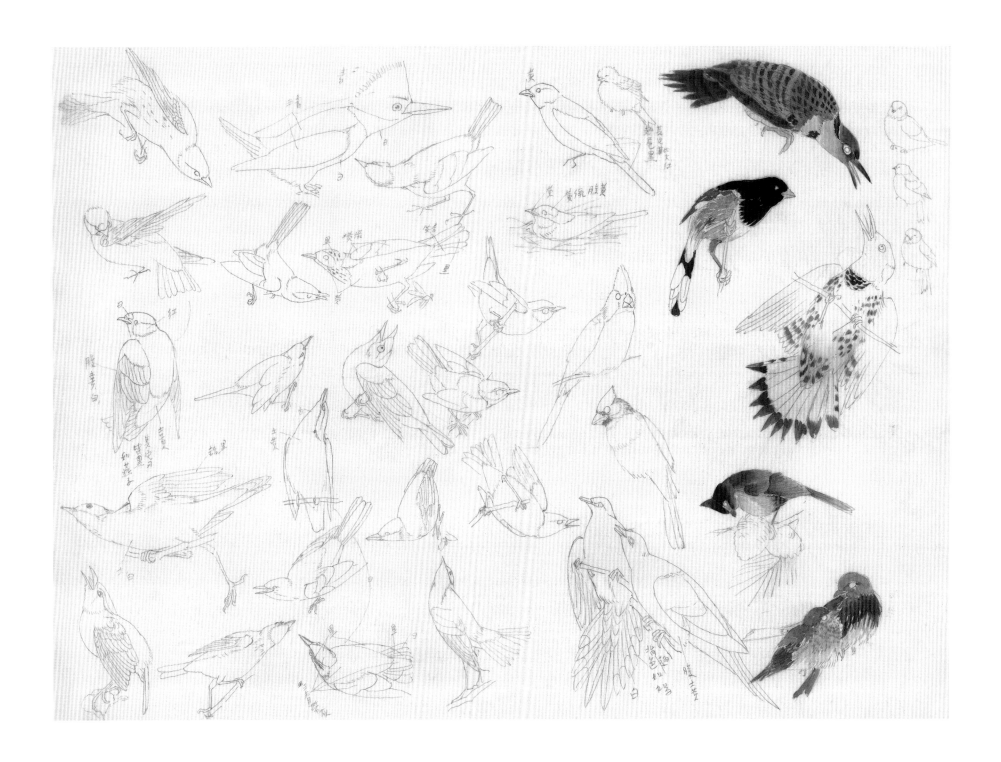

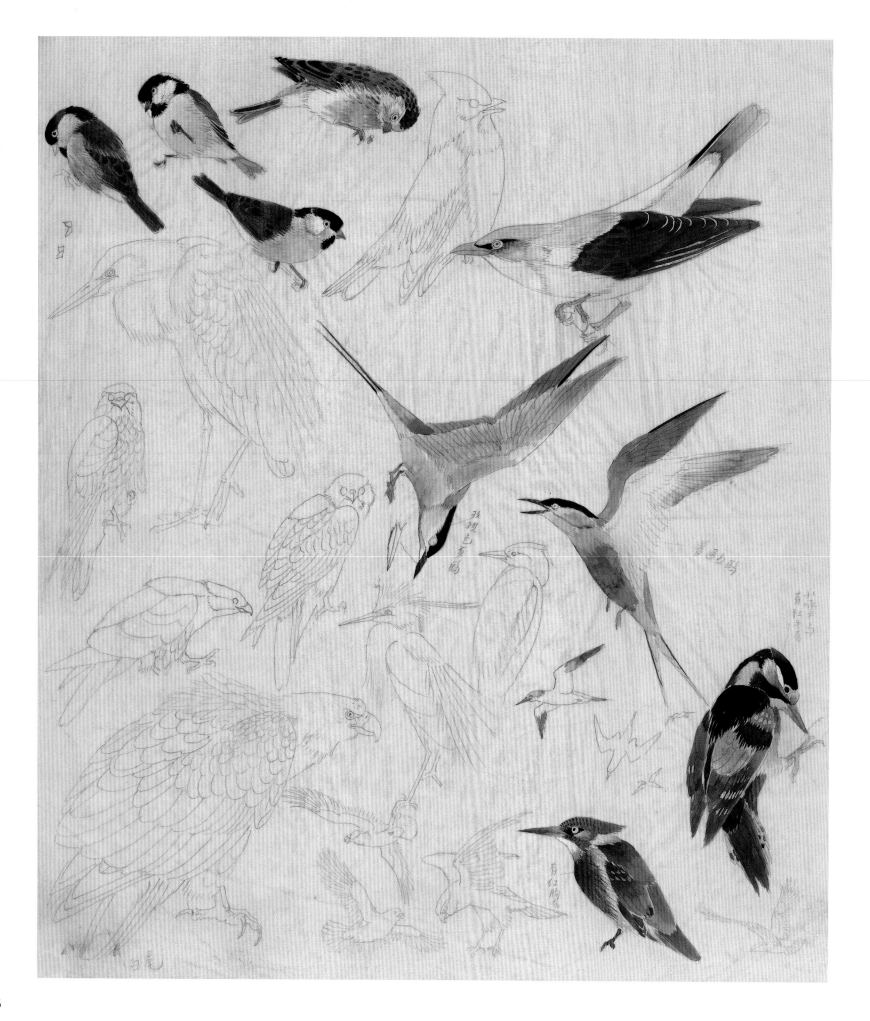

56

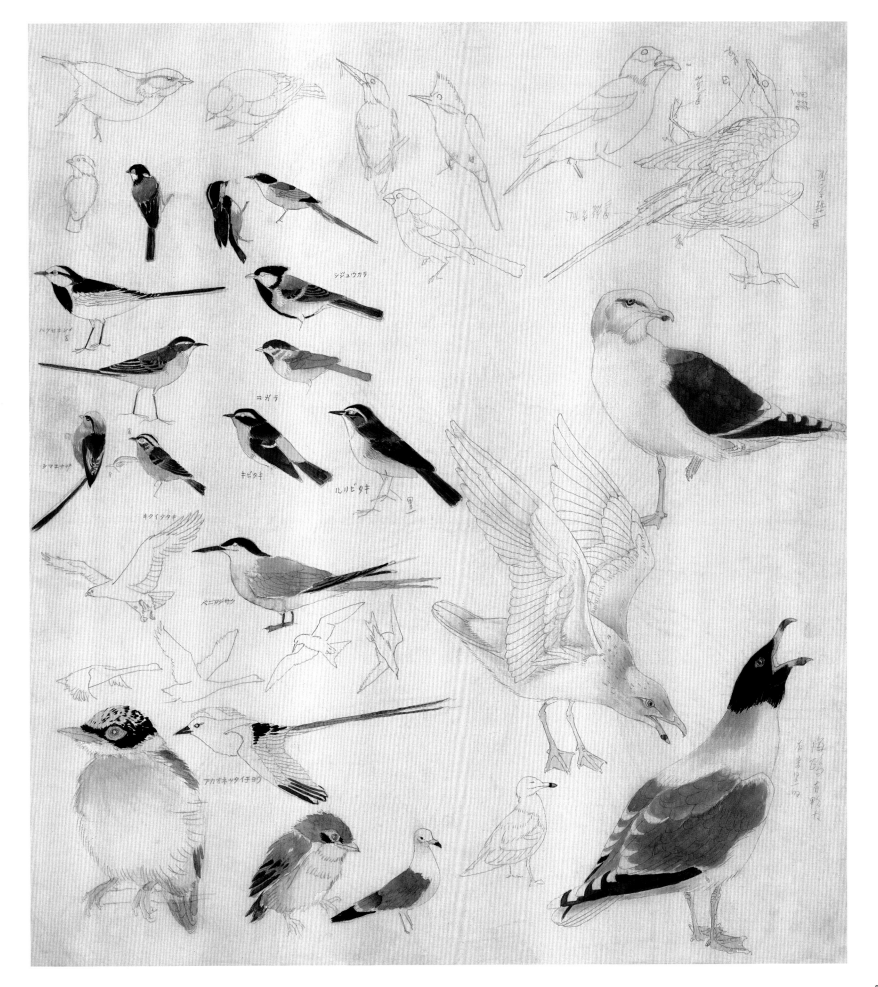

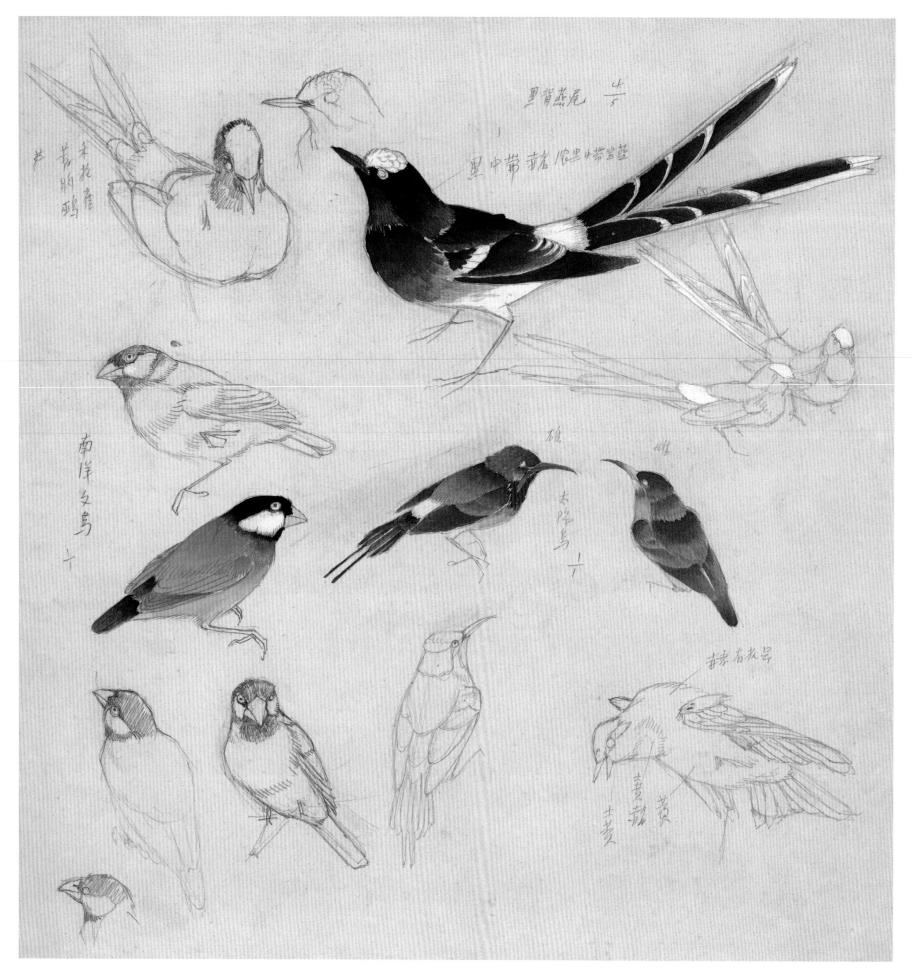

黑背燕尾 $\frac{4}{5}$

黑中带赭/浓黑带宝蓝

木花雀
黄肋鸦

南洋文鸟

雄

雌

太阳鸟 $\frac{1}{1}$

赭亦衣号

黄赭

黄

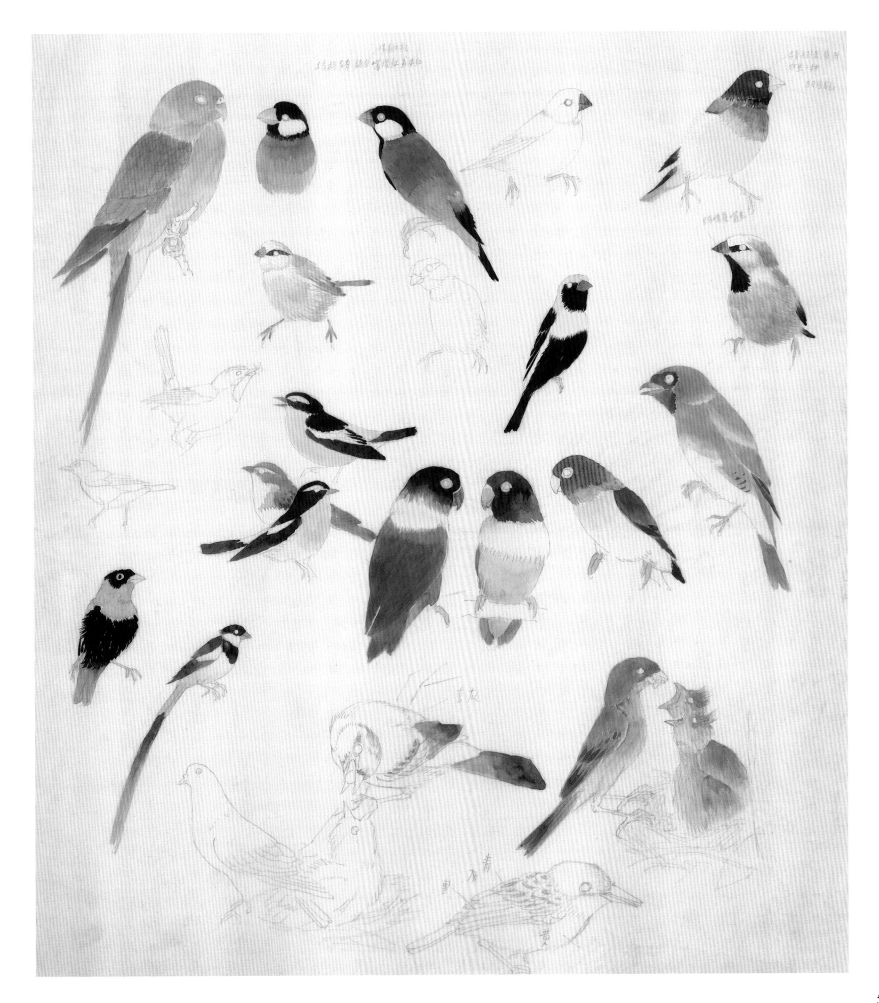

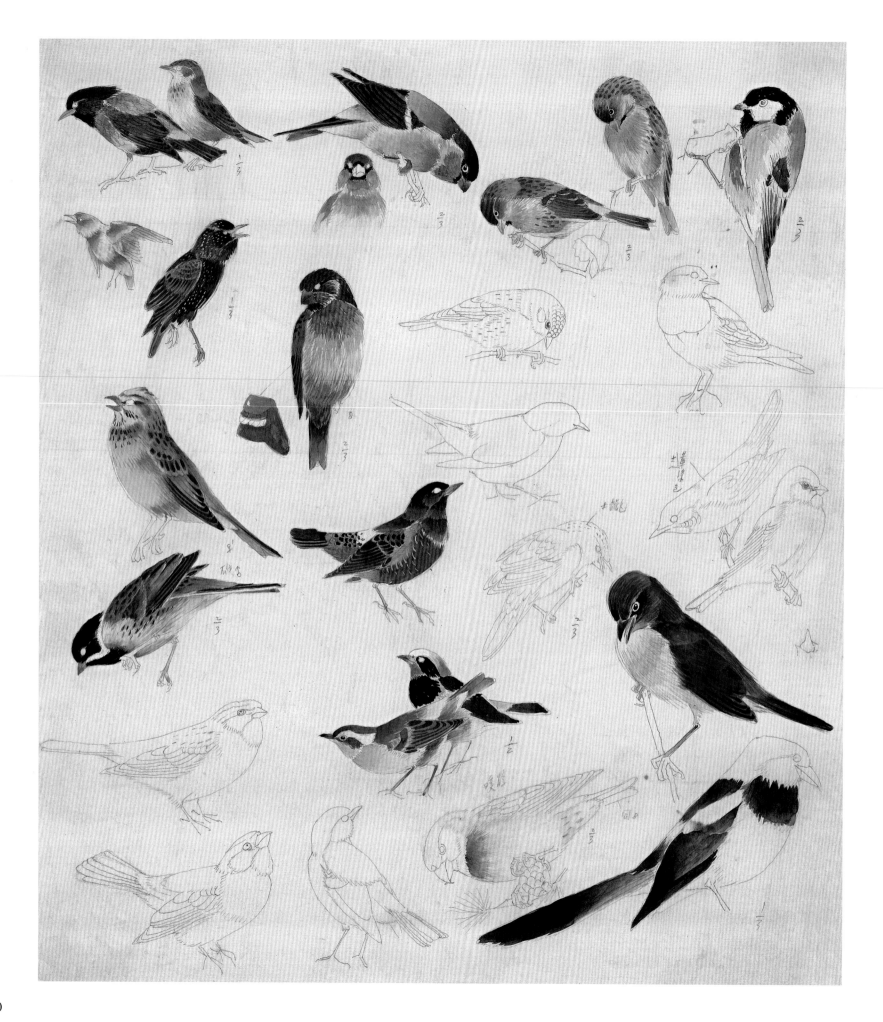

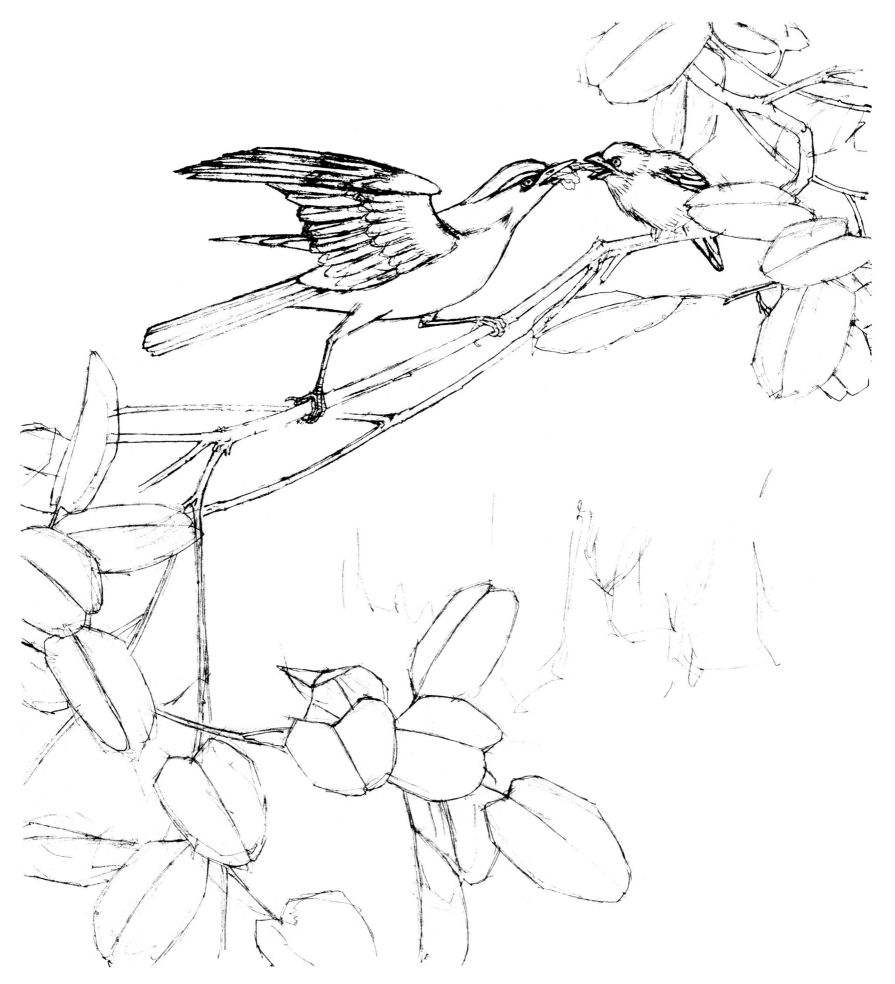

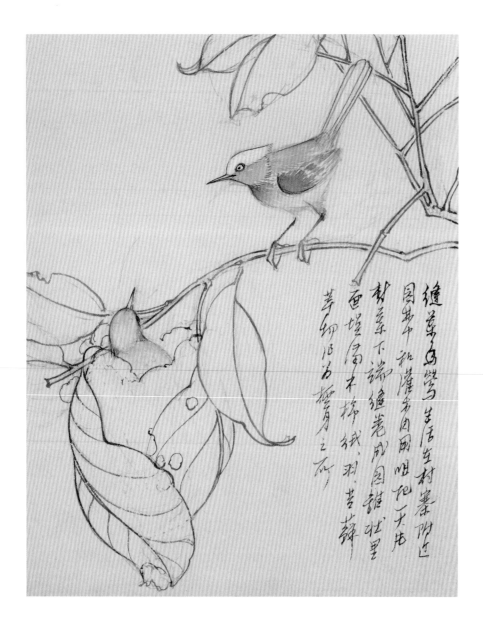

缝叶莺生活在村寨附近
园圃中和灌木丛围田咀起一尺左右
树叶下端缝卷成图筒状里
面垫属木棉绒、羽毛等
草细须为鹯育之所

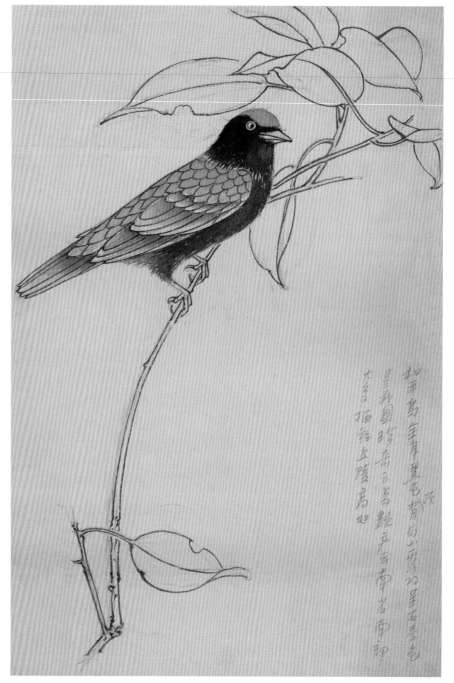

如秉鸟全身墨毛背向小爪为墨石枣毛
里我国珍奇之鸟
栖柏立陵高处

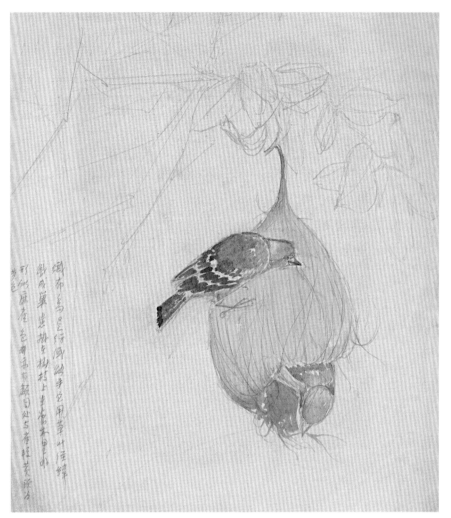

織布鳥又名織巢鳥鳴声用草叶経緯
織成巣悬掛在树枝上其巢未甲小
可似屎壳色彩而鲜颜自处与唐経黄鹛为
甚色

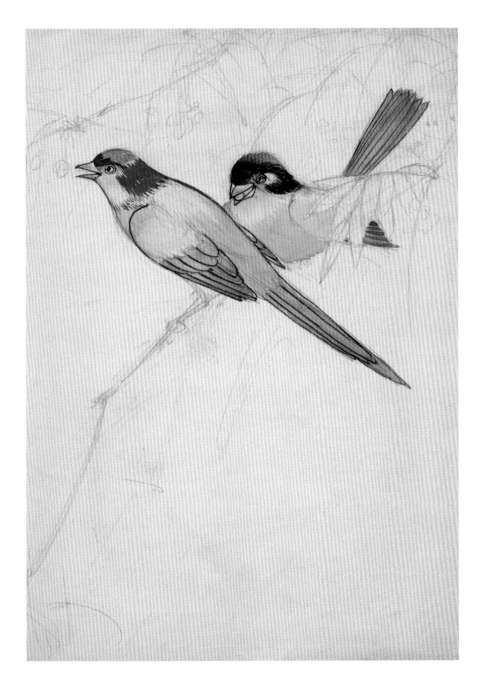

63

（三）工笔的写生整理

依据速写，参考慢写和局部特写等资料，对鸟禽写生进行工笔整理，是创作的一种基础训练。可以在动物园当场整理，这样便于继续深入观察。在大自然中以速写或记忆画成的动态形象，回家最好及时整理，以免日久淡化了印象。整理的顺序大体如下：

第一，明确鸟的精神情趣，在取舍、夸张、增减等的处理原则中反复推敲。这很关键，因为鸟的神情必定体现在动态上。动态外形生动自然了，细节处理就有了意义。

第二，根据神情动态，注意比例透视的关系去划分羽域。

第三，分别刻画各局部的组织形象。

第四，从整体出发，调整修改不足之处。

第五，用毛笔或铅笔勾画定稿，注意线的作用。

第六，写生色彩。

以上整理方法仅是参考。只要抓住"以神态情趣和意趣提炼处理形象"的原则去做，就会出好感觉。

工笔的写生整理能成为白描。关于鸟禽白描勾线的笔法要领，请参见 67 页图《白描翎毛之用笔》。这样的鸟禽用笔，主要依据形态、质感和运动力来决定，具体笔法详见图中所示。

整理了的鸟禽白描详见图例。那些图例主要收集自前人花鸟画作品，可以作为学习的借鉴与启发。

将所画的白描鸟禽置于一定的情景情境之中，往往能成为情趣盎然的花鸟画构图（参见 98 ～ 124 页）。

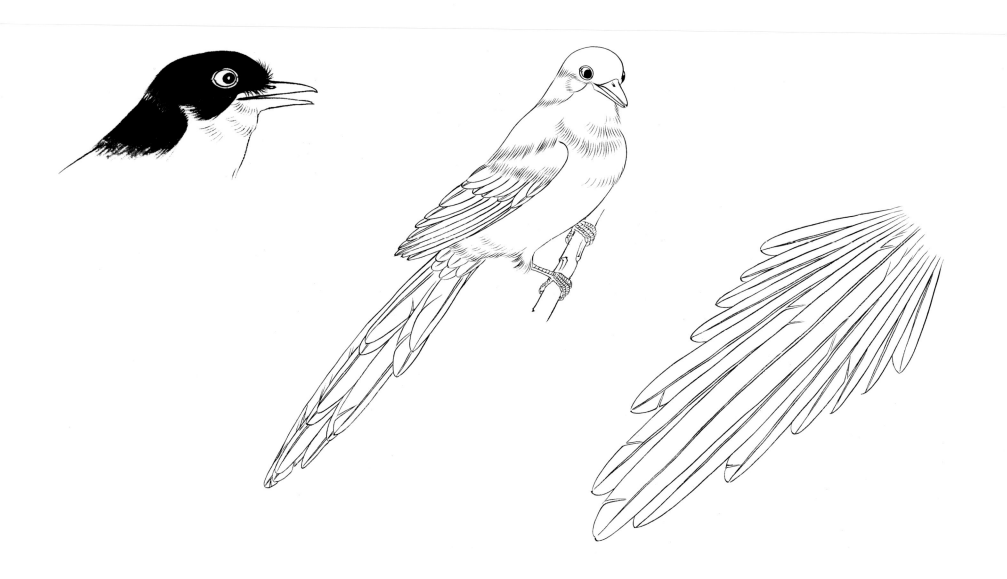

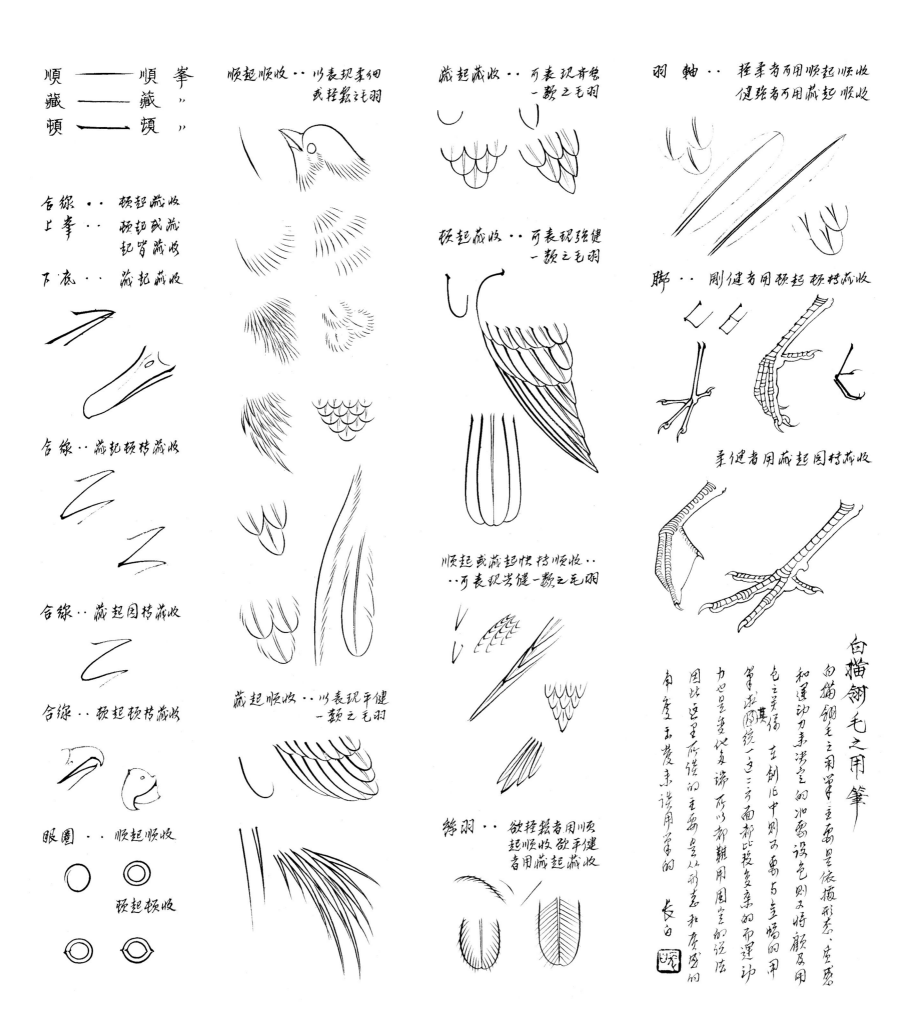

順 —— 順 峯
藏 —— 藏 〃
頓 —— 頓 〃

含線‥頓起藏收
上峯‥頓起或藏
　　　起或藏收
下衣‥藏起藏收

含線‥藏起頓轉藏收

含線‥藏起圓轉藏收

含線‥頓起頓轉藏收

眼圈‥順起順收
　　　頓起頓收

順起順收‥以表現柔細
或輕盈之毛羽

藏起順收‥以表現平健
一額之毛羽

藏起藏收‥可表現青鬆
一額之毛羽

頓起藏收‥可表現強健
一額之毛羽

順起或藏起慎轉順收‥
‥可表現岁健一額之毛羽

絲羽‥欲輕鬆者用順
起順收 欲平健
者用藏起藏收

羽 軸‥輕柔者可用順起順收
健強者可用藏起順收

腳‥剛健者用頓起 頓轉藏收

柔健者用藏起圓轉藏收

白描翎毛之用筆

65

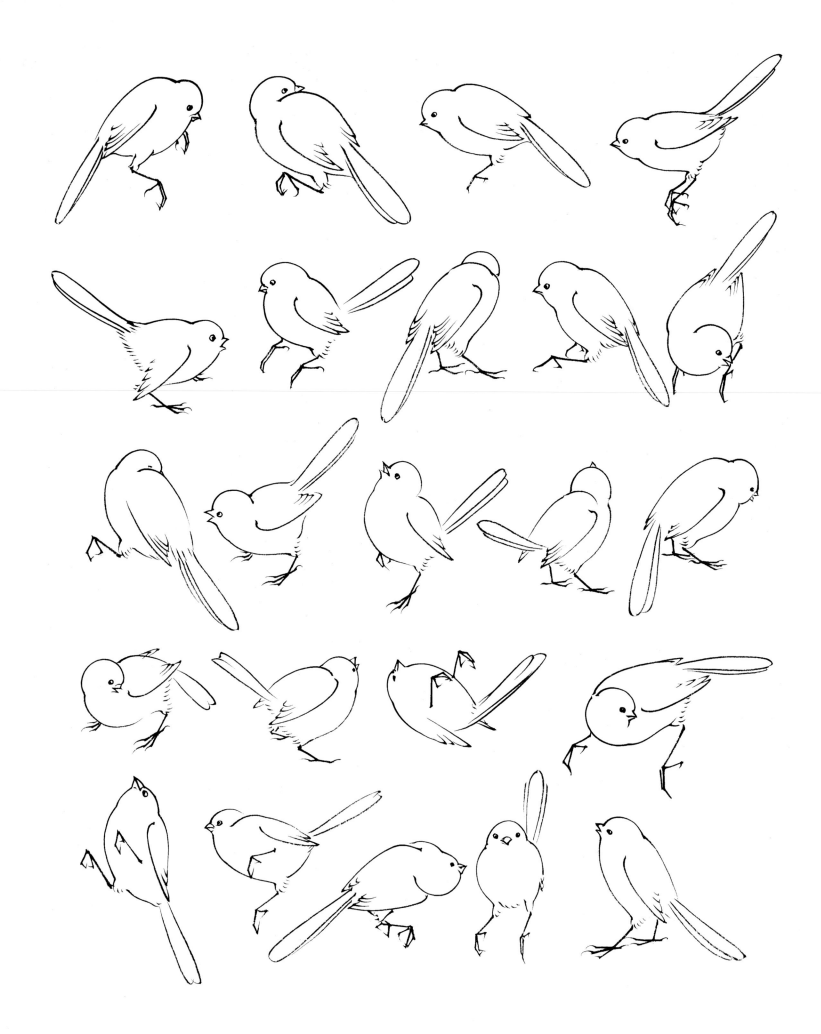

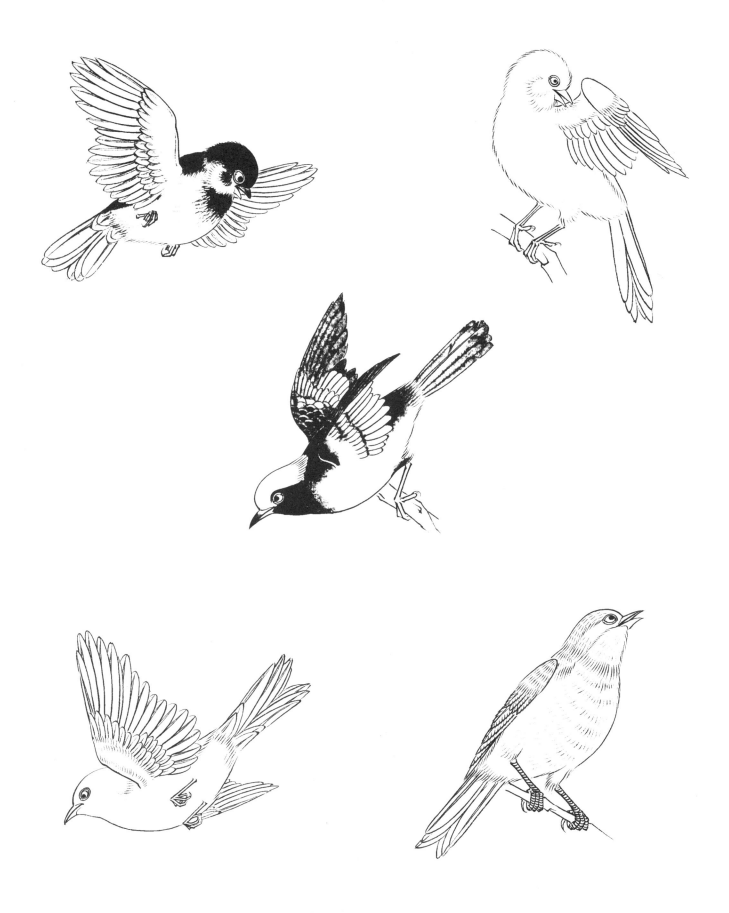
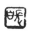

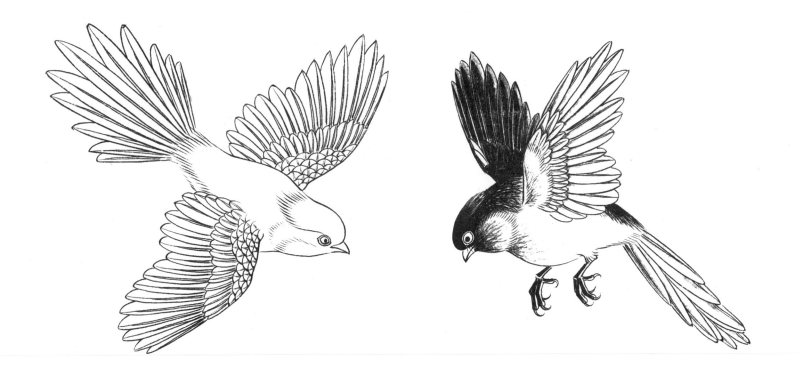

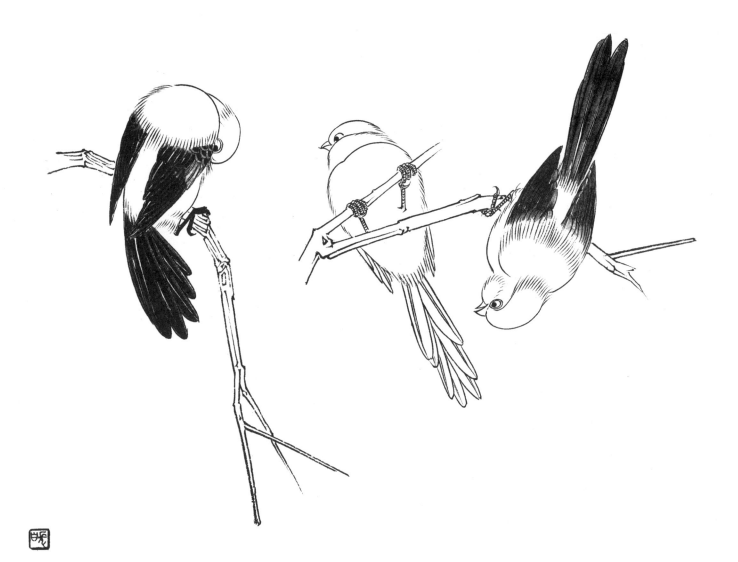

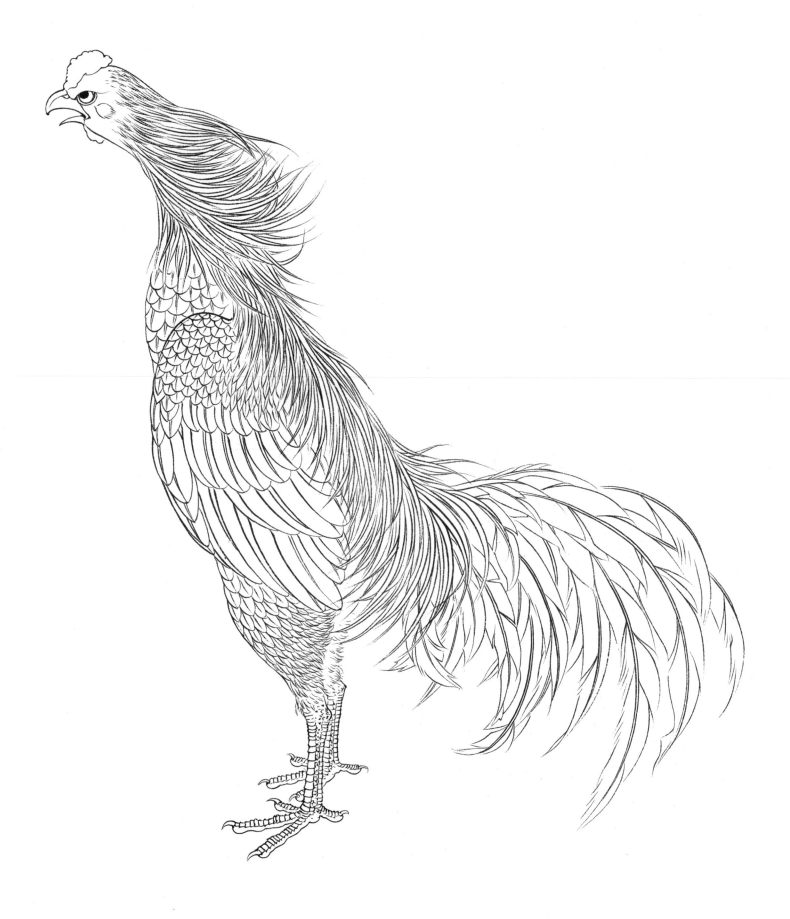

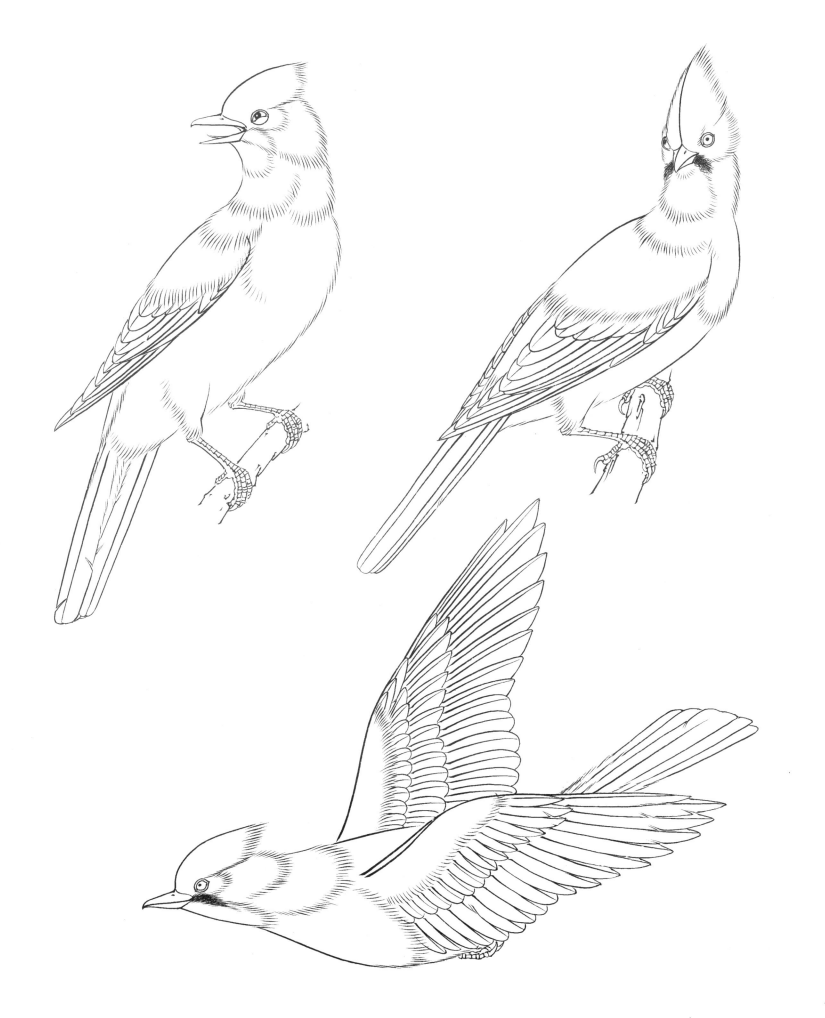

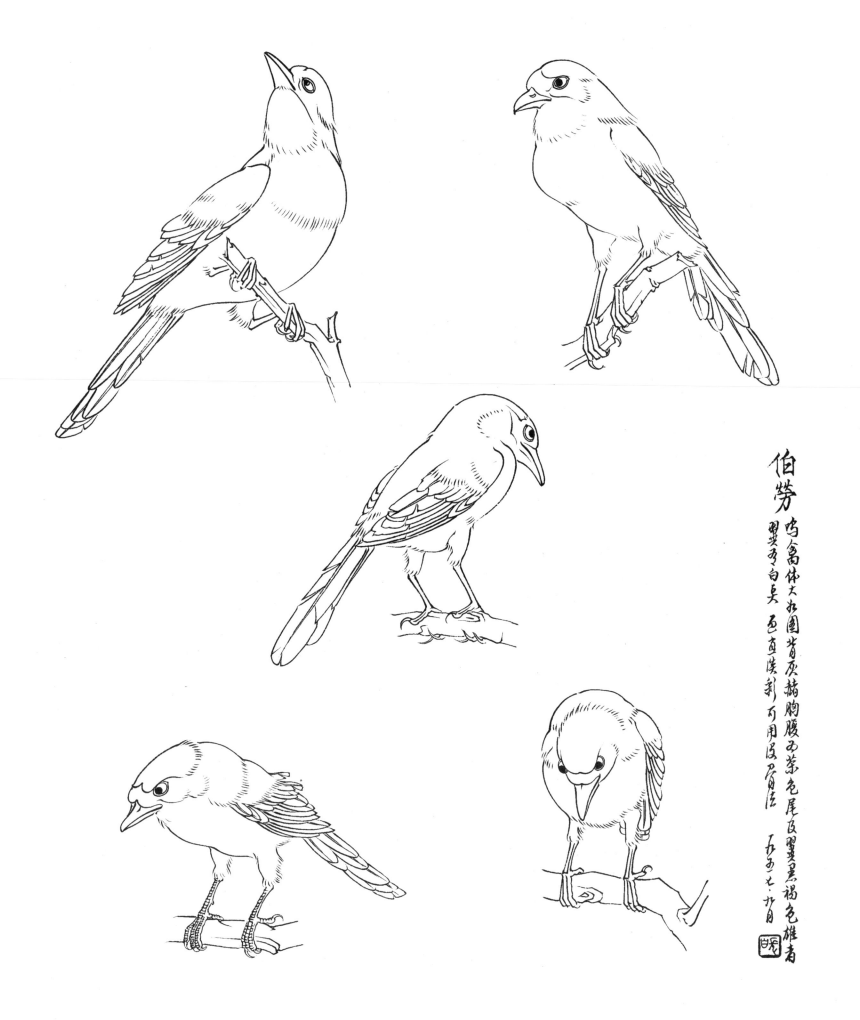

伯劳 鸣禽体大扯圆 背灰褐 胸腹而棕色 尾及翼黑褐色 雄者
翼有白点 色更浓新 可用没骨法

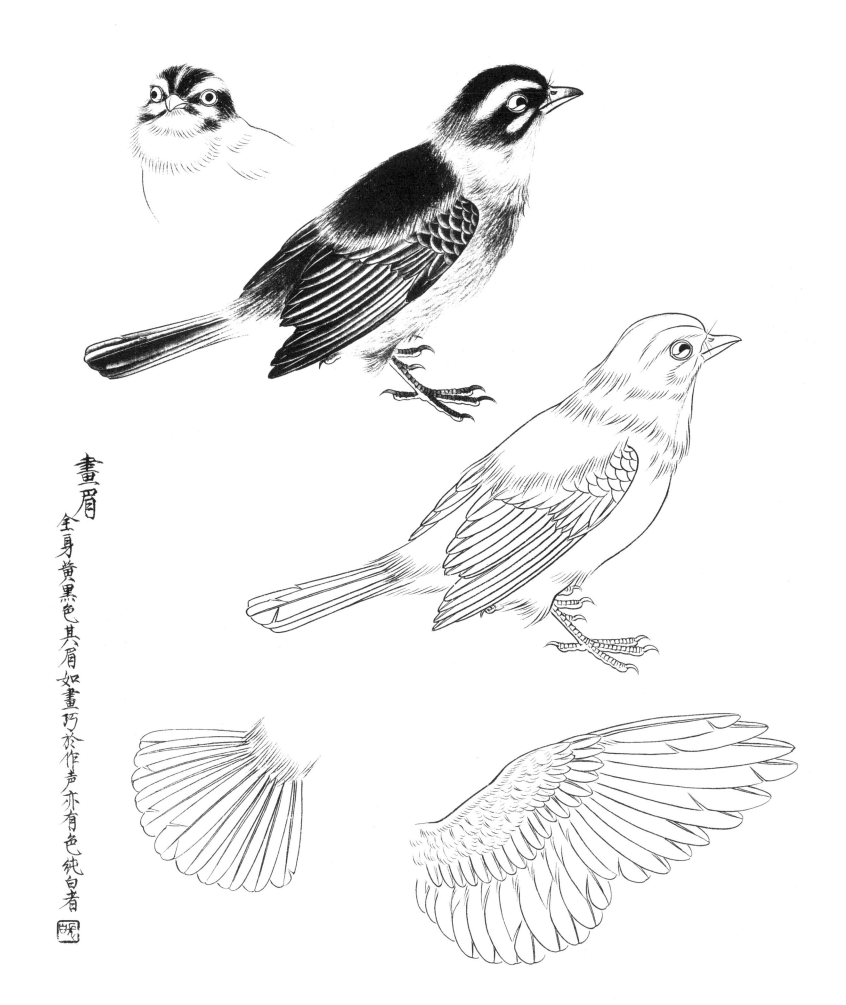

畫眉

全身黃黑色其眉如畫巧於作声亦有色純白者

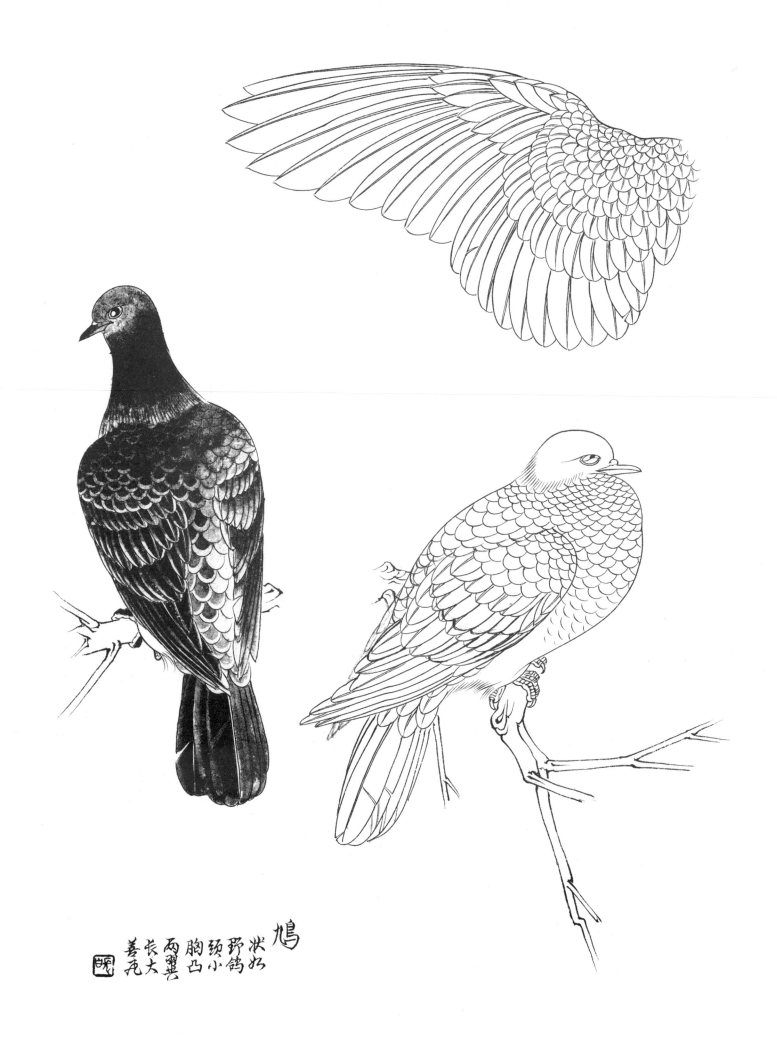

鳩

状好
野鸽
颈小
胸凸
两翼
长大
善飞

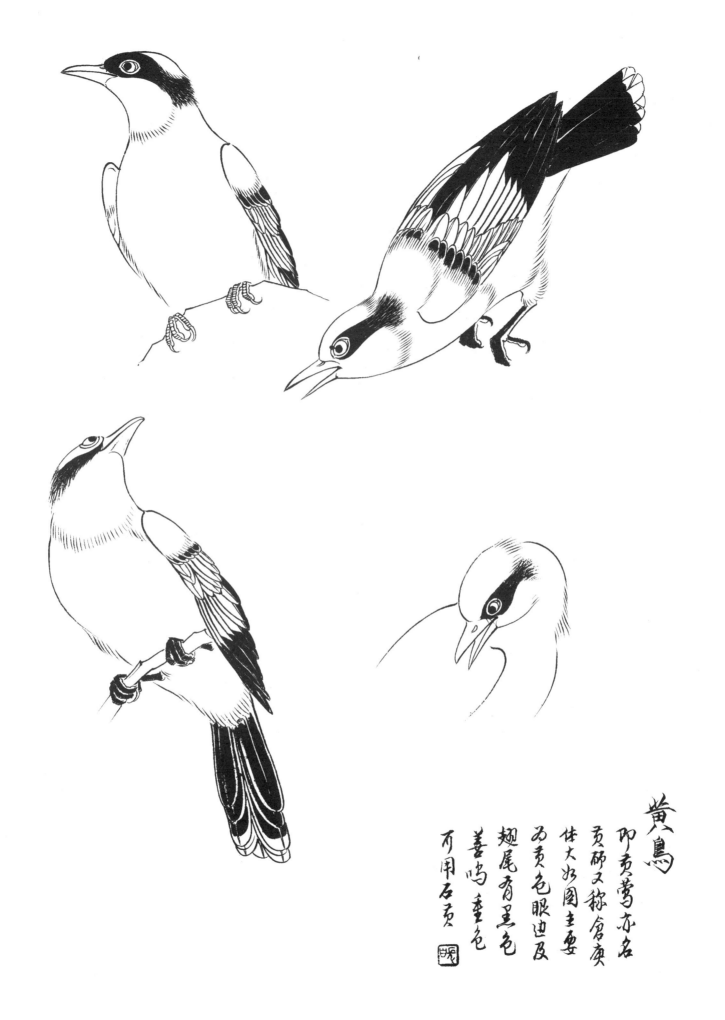

黄鳥
即黄莺芽亦名
黄硕又称倉庚
体大如圆圭要
为黄色眼边及
翅尾有黑色
善鸣垂色
有用石黄

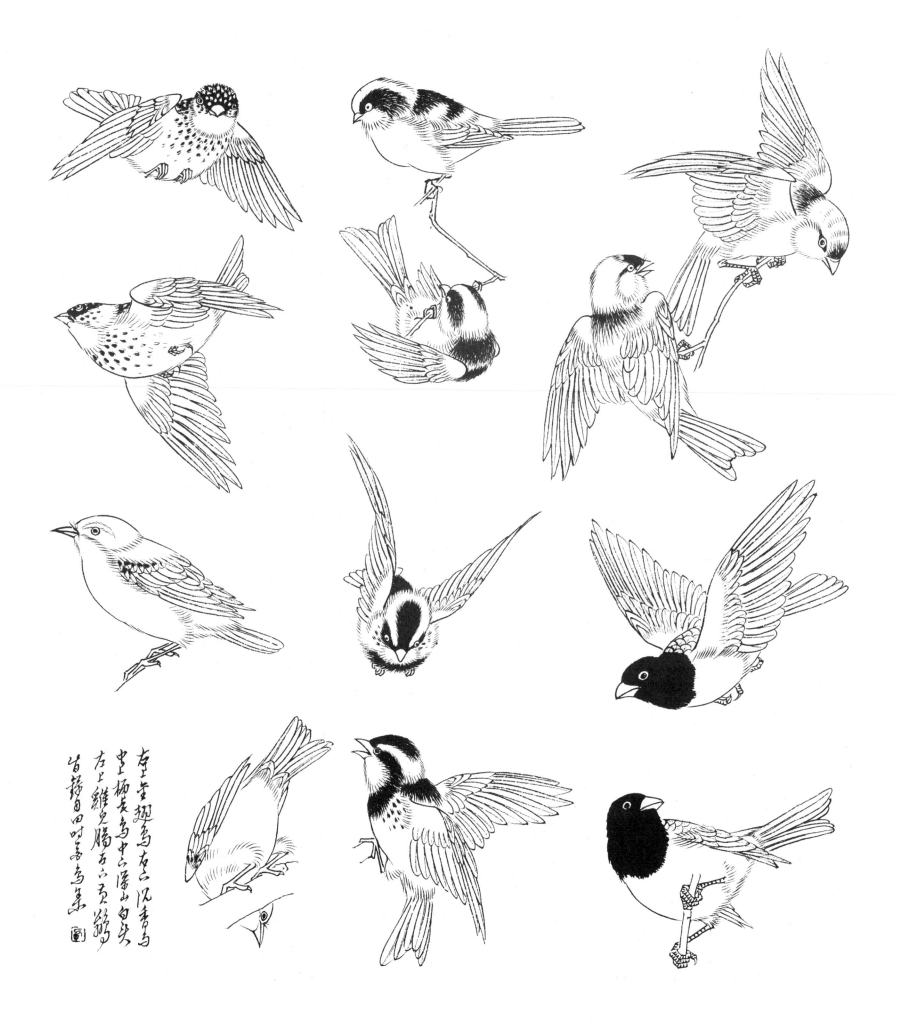

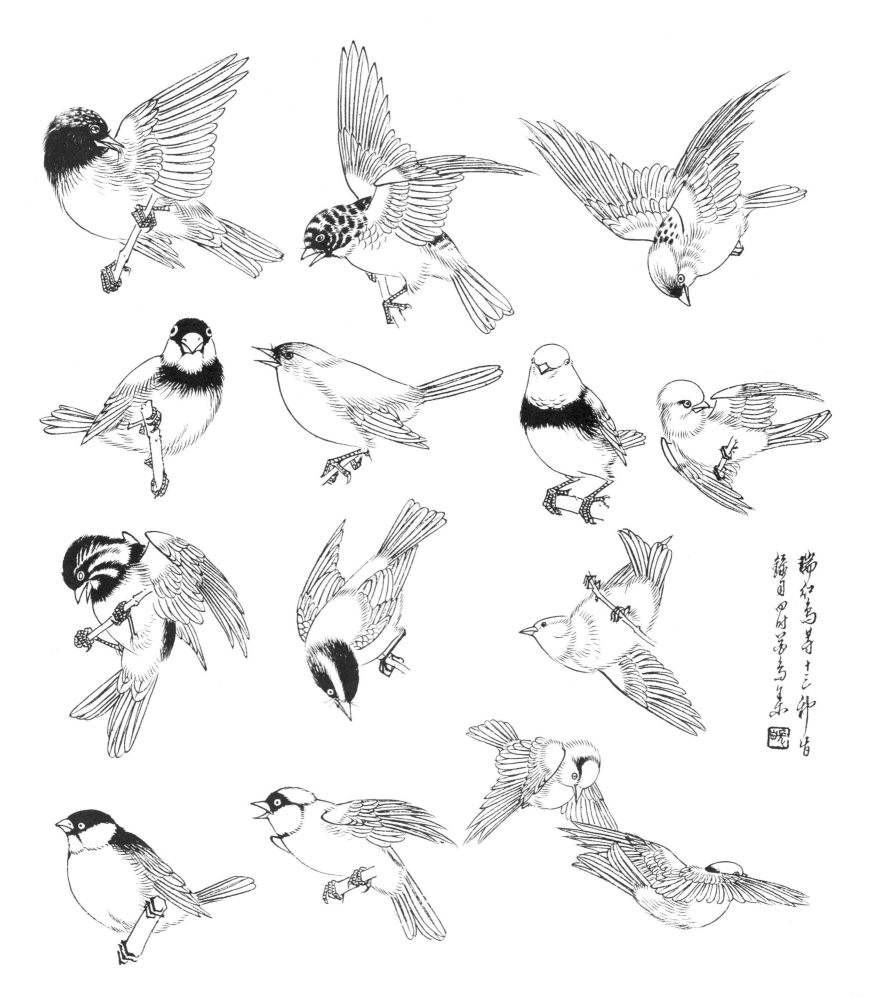

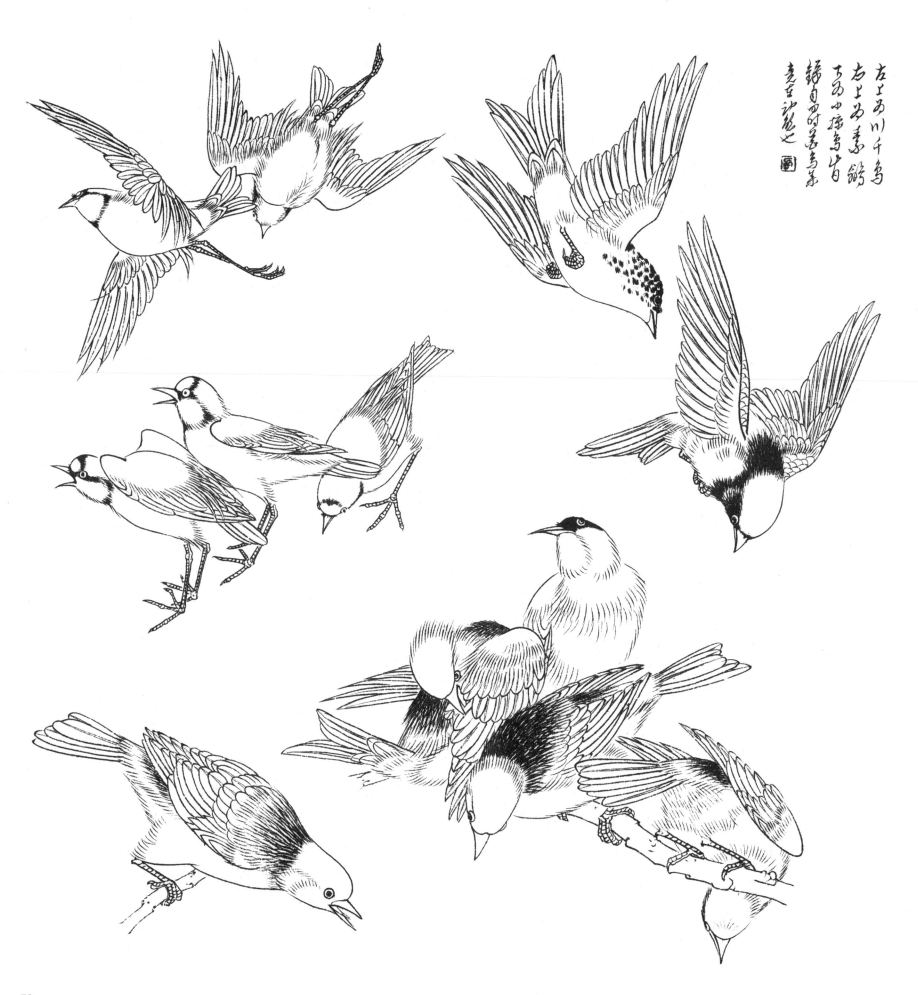

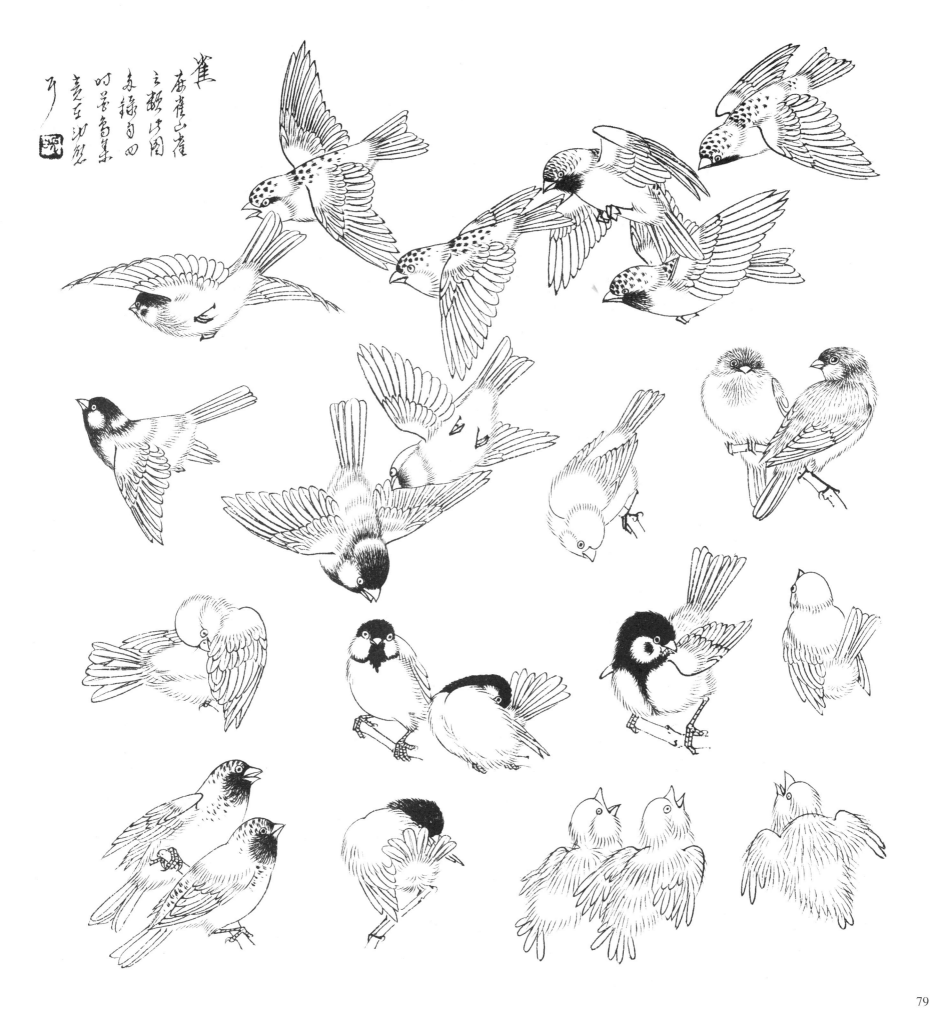

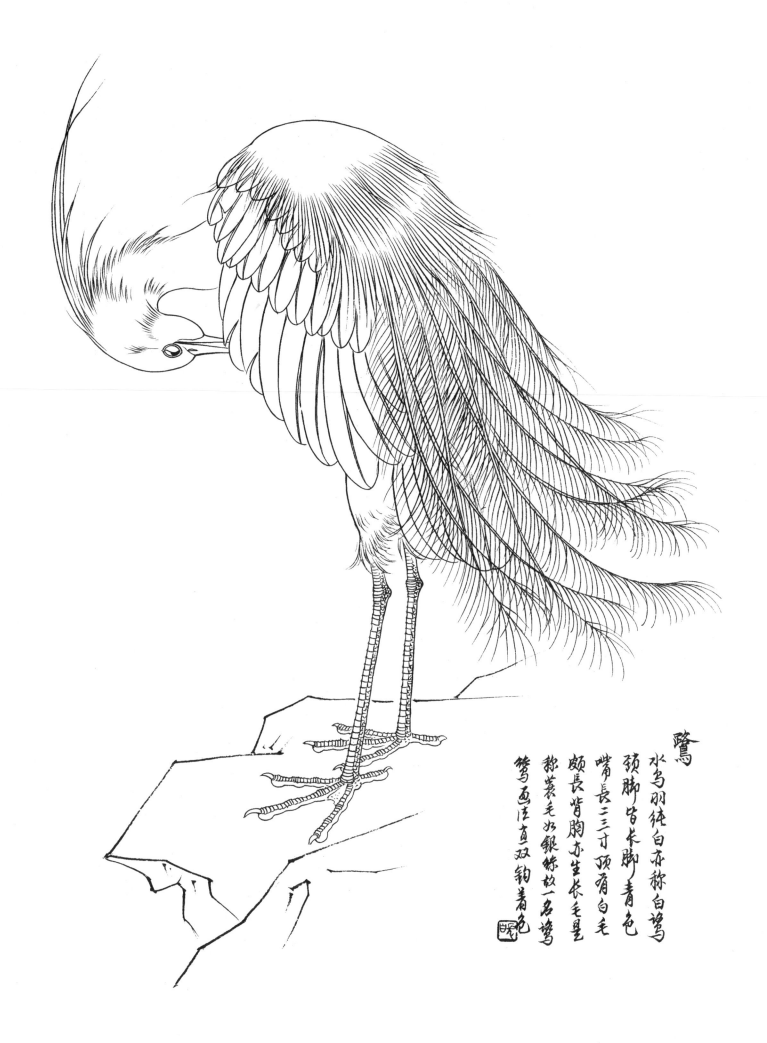

鷺

水鳥羽純白亦稱白鷺
頸腳皆長腳青色
嘴長三寸頂有白毛
頸長脊胸亦生長毛星
稱蓑毛如銀絲故一名鷥
鷺畫法貴直雙鈎着色

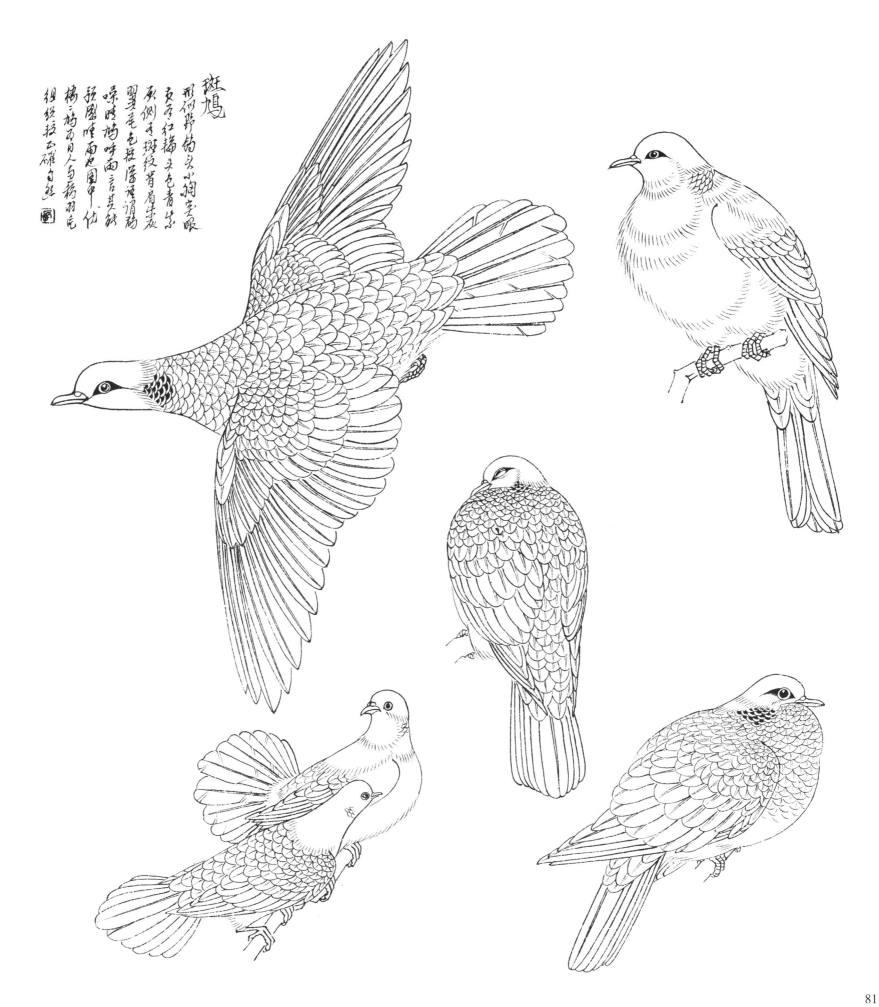

斑鳩
形似野鴿头小陶空眼
毫不红擂头屯青朱
承侧下斑纹背肩生灰
翠罩毛色投降通诵勃
噪時鴣咛两言其秋
班园唯雨边园甲代
楊蕊而日人鱼翻羽庀
祖级技玉雄丁纪
图

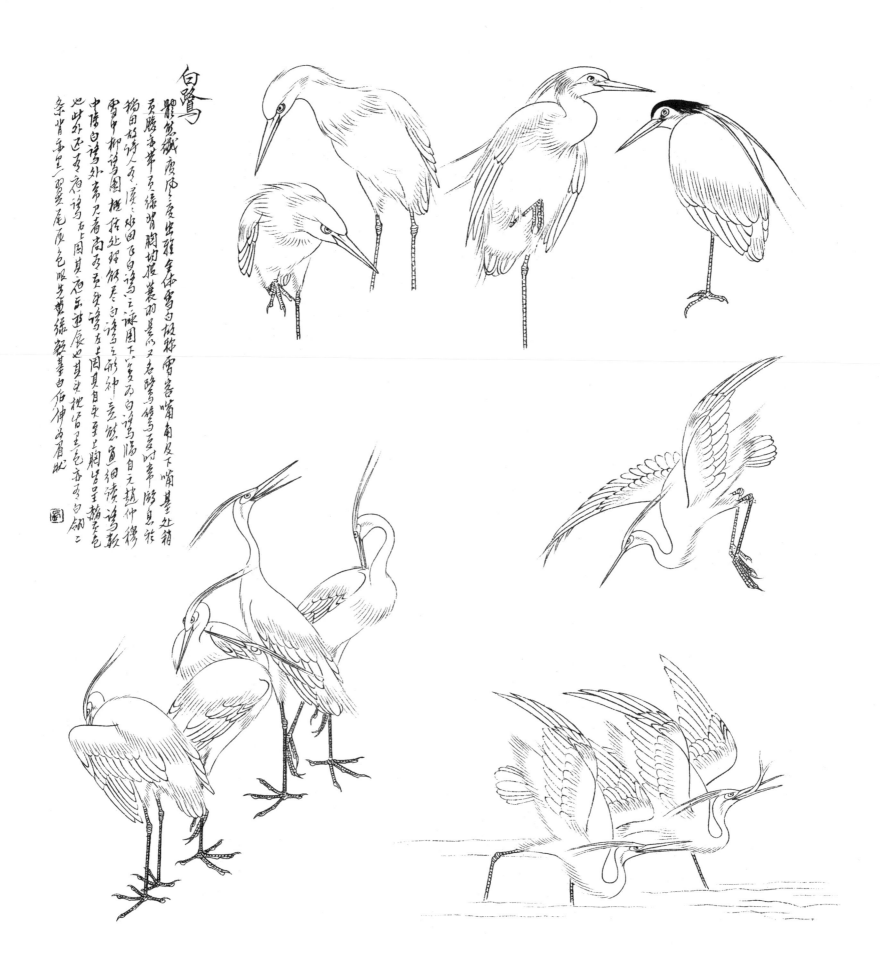

白鷺

體態纖瘦而雅全體雪白似極秀雪客嘴南及下嘴基处精霊膝羽著頸綠背胸均長蓑羽長而又名鷺鷥至時宥身花絲田好羽下尾之凌屬之諫園下黃為白鷺中柳鷺園概搓鋭似弩自見為細讀諧言報中清白鷺外常见着南多尤是鷺左园其自黃至上胸諧言報地此外还多瘦诗右池諧语墨色苍色白鍋二黃鷺尾後色眼尖重綠松墨白尾伸叙眉眈条背乖皇翠綠

圖

82

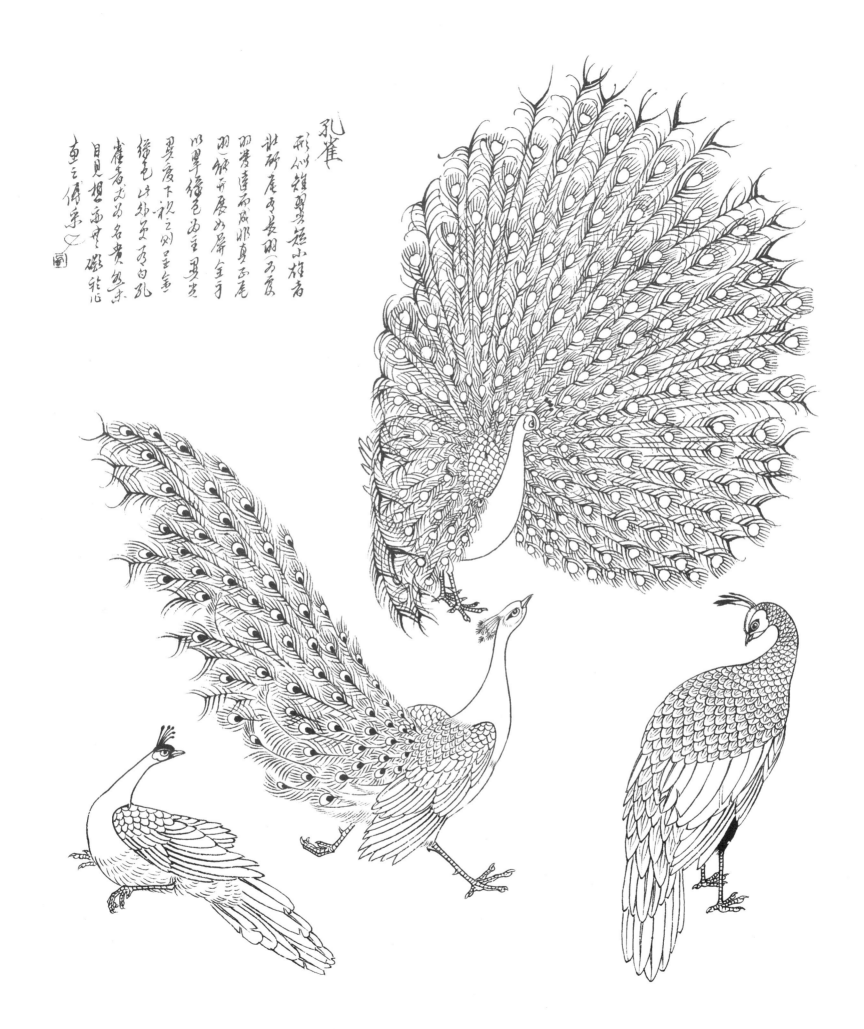

孔雀

形似雉而冠翠碧小雉者
雄斑尾而長羽〔而展〕
羽青連而成故真而尾
羽纖而展似屏全手
以翠綠色而主見光
翠度下視之則呈金
綠色此外茎不白孔
雀青光為名貴多未
目見想而申礙能
重三傅宗
〔圖〕

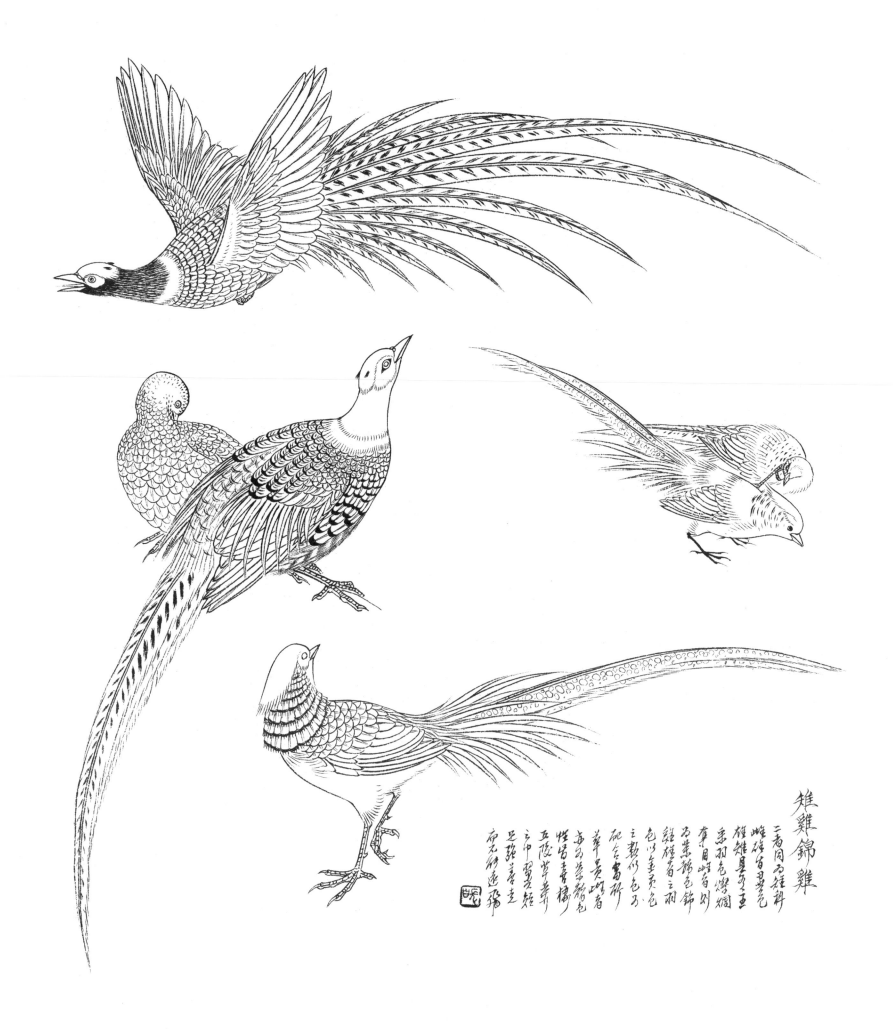

雉雞錦雞

三者同为雉科
雌雄皆异色
雄雉尾甚主
尾羽色掉熠
奪目雌者则
为黑褐色錦
雞雄者之羽
色尤主黃色
而金黃者貴
華貴雌者
色皆暗褐色
性皆喜棲
五陵草莽
中翼短
足強善走
帝石竹逯孫

84

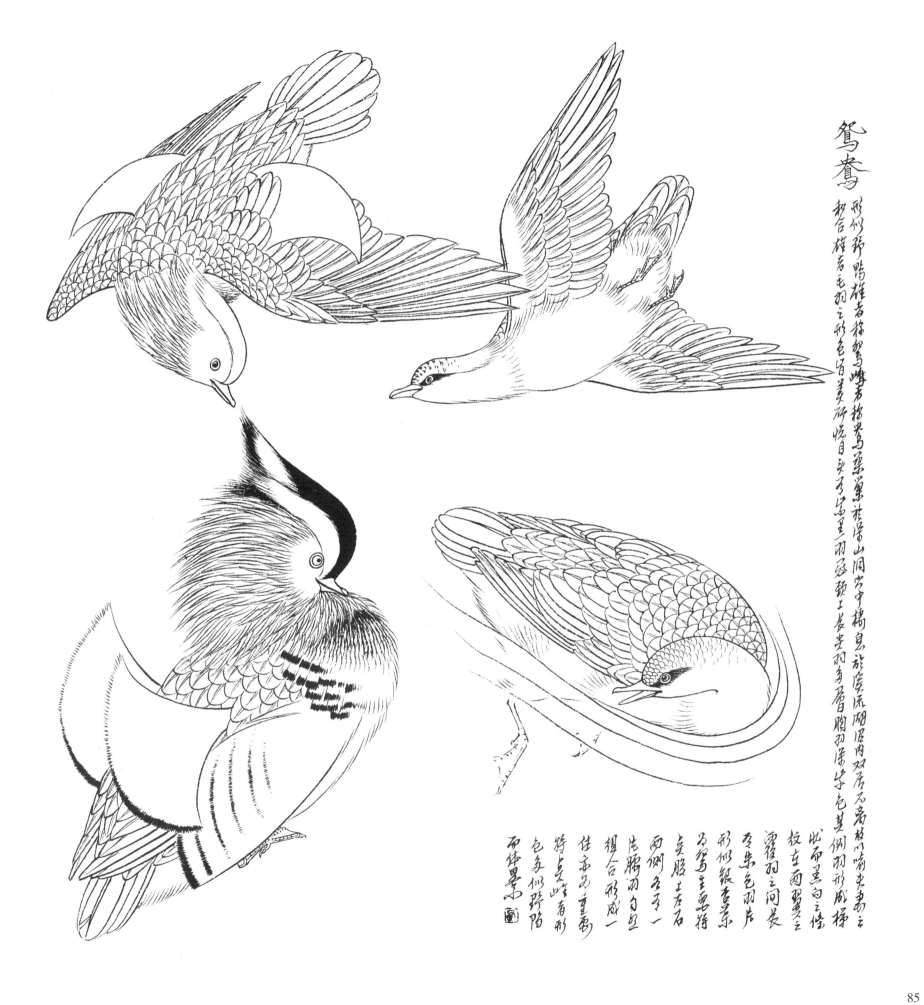

鸳鸯

形似野鸭雄者称鸳雌者称鸯嘴芳扁鸳鸟薬築栖溪潤岩中楼息
於溪流嗣昭内双居不离栖於水面为主

相合雄者毛羽之形色皆美研悦目头有黄里羽延颈上为妻羽身眉
胸羽深半色其侧羽形成梼

此而里白之条致右而双之
霍羽之间发及朱色羽片

形似银杏葉
乃鸳之羽主毒持

奏服上者右
而侧名多一

片腹羽白斗呈
相合形成一

往承右高
特色此看形

色多似鈴陷
而体墨示圖

乙体墨示圖

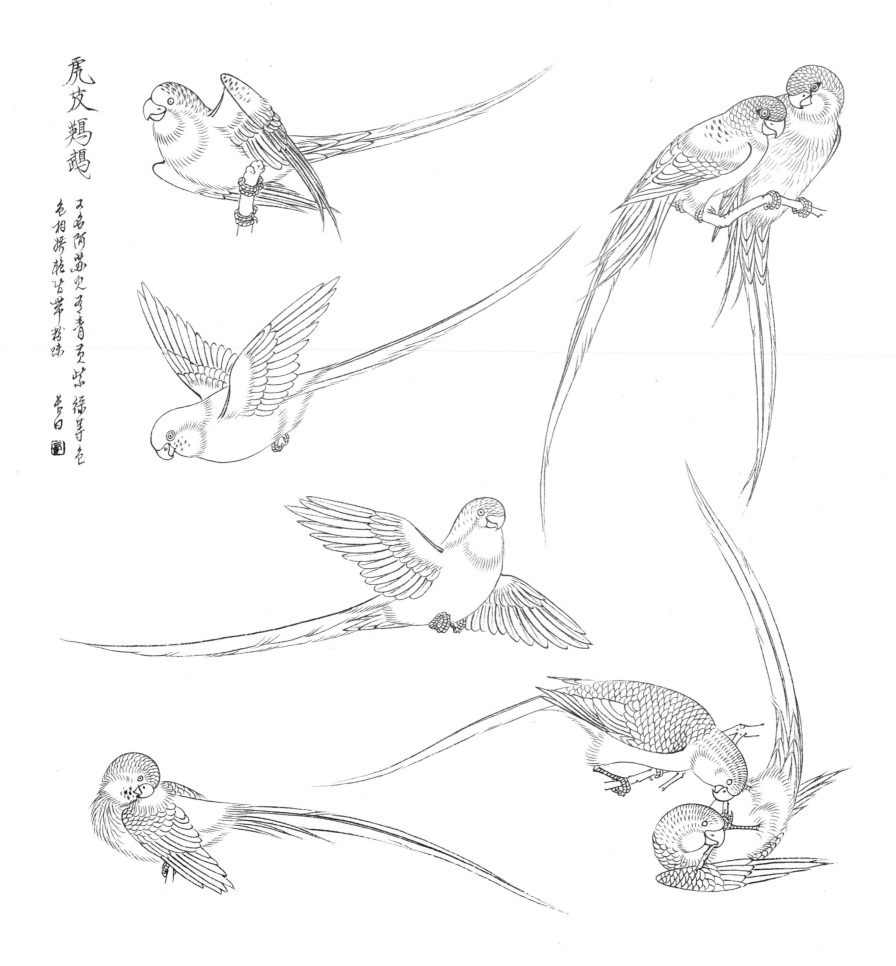

虎皮鹦鹉

一名阿蕃鸟其毛色有青有紫綠等色
毛相渗艳皆带粉味

李白 圖

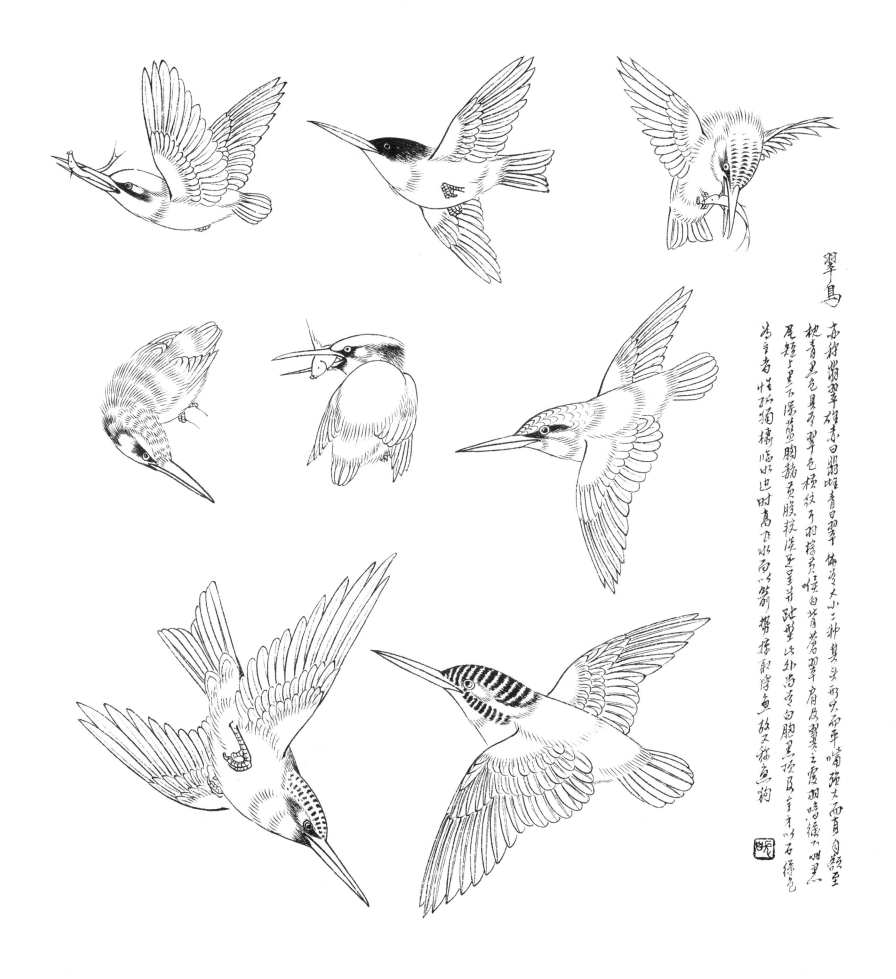

翠鳥

本科屬翡翠雄赤色白翡雌青曰翠體�，大小二種其頭形尖而平嘴強大而直額至枕青黑色具斑翠色橫紋于羽橑兒嘴白背蒼翠肩及翼二處羽晴綠不四黑尾稍上黑不隔藍色背下羽淡暗黃喉白腹赭黃腹斑黃至里赤跗里比外黃秀白腹黑疑足青腳以石綠色為堇者性孤獨棲臨好水時高飛水百以箭勢捉取浮魚故又稱魚狗

87

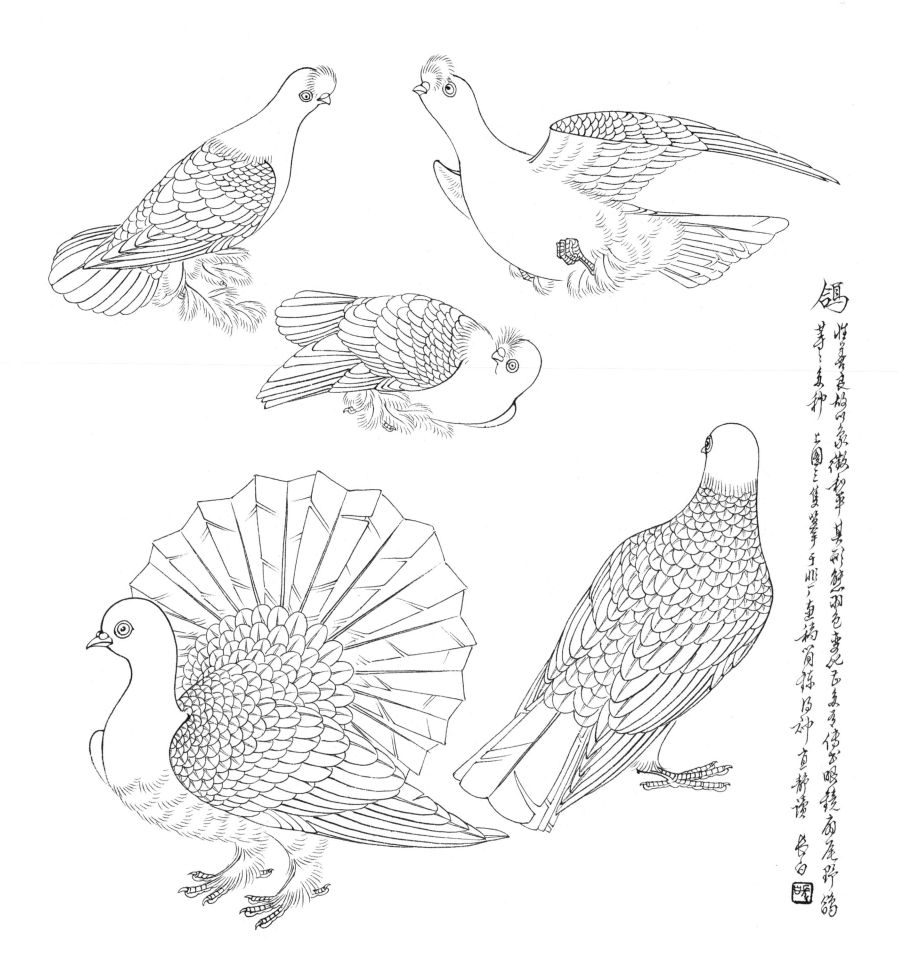

鸽

性温善良的可象徵和平其羽翅能羽色多彩多姿可使玉眼镜有尾野鸽等善善良种上图二隻举手则一直稿简称因神真静读 白

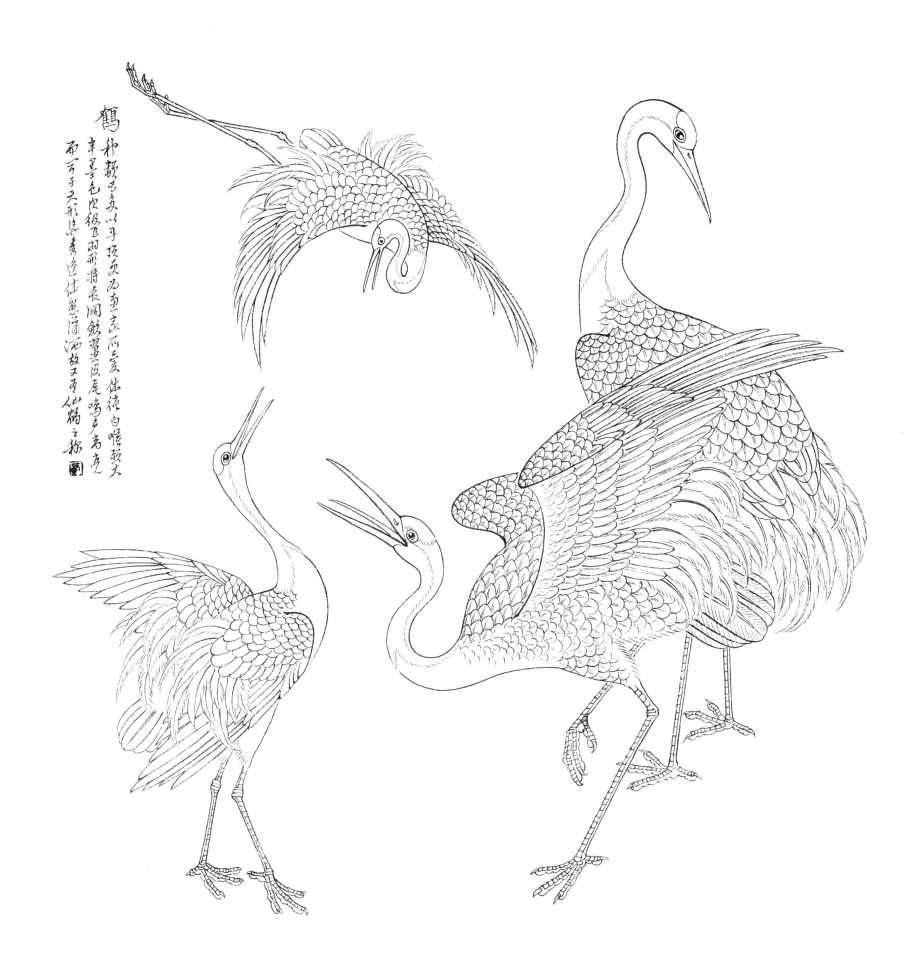

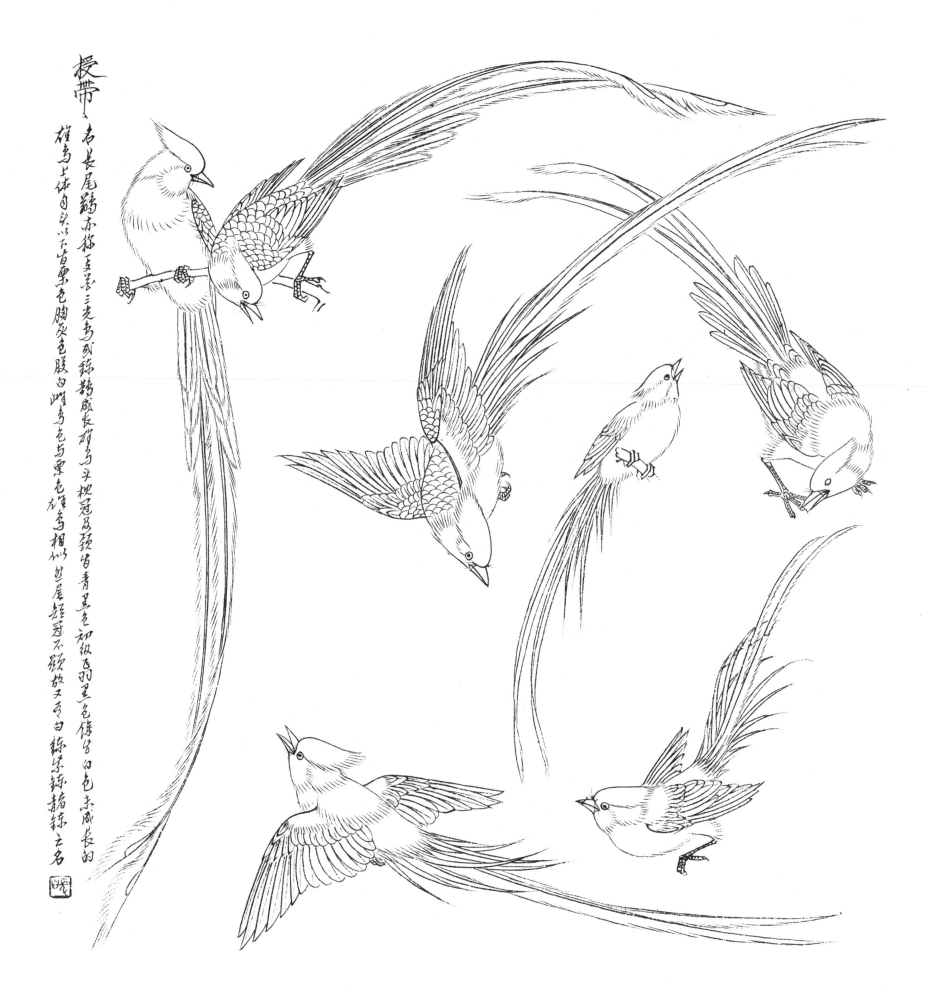

授带，名长尾鹟亦称寿带三光鸟或练鹊威长雄鸟头枕冠及颈皆青呈色初级飞羽呈色条纹白色头威长的雄鸟上体自头以下皆栗色胸灰色腹白雌鸟色与栗色雄鸟相似其尾羽冠不颈故又有白练朱练蜡练之名

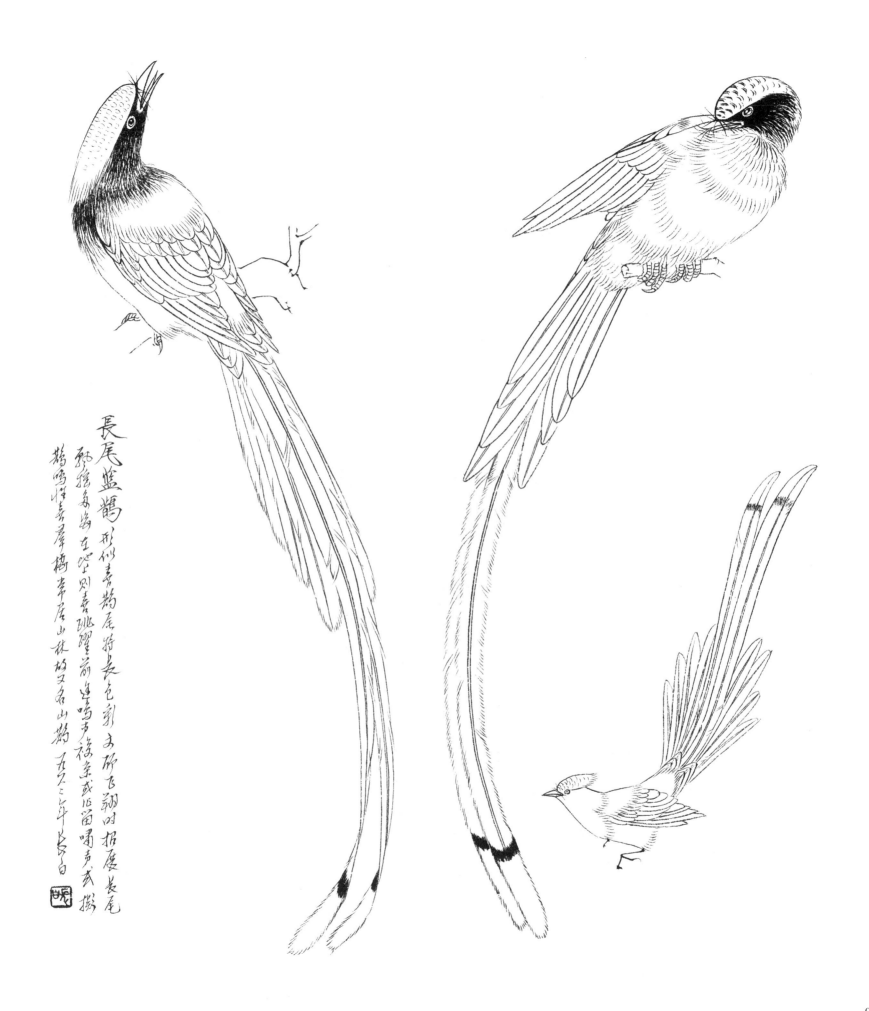

長尾藍鵲　形似喜鵲屋特長色彩文研飛翮時招展長尾
飛翔多舞在空别喜跳躍前進鳴声後柔或作囂声或擬
鶴鳴様喜摩橋棲居山林栖又名山鵲　一九八二年長白

91

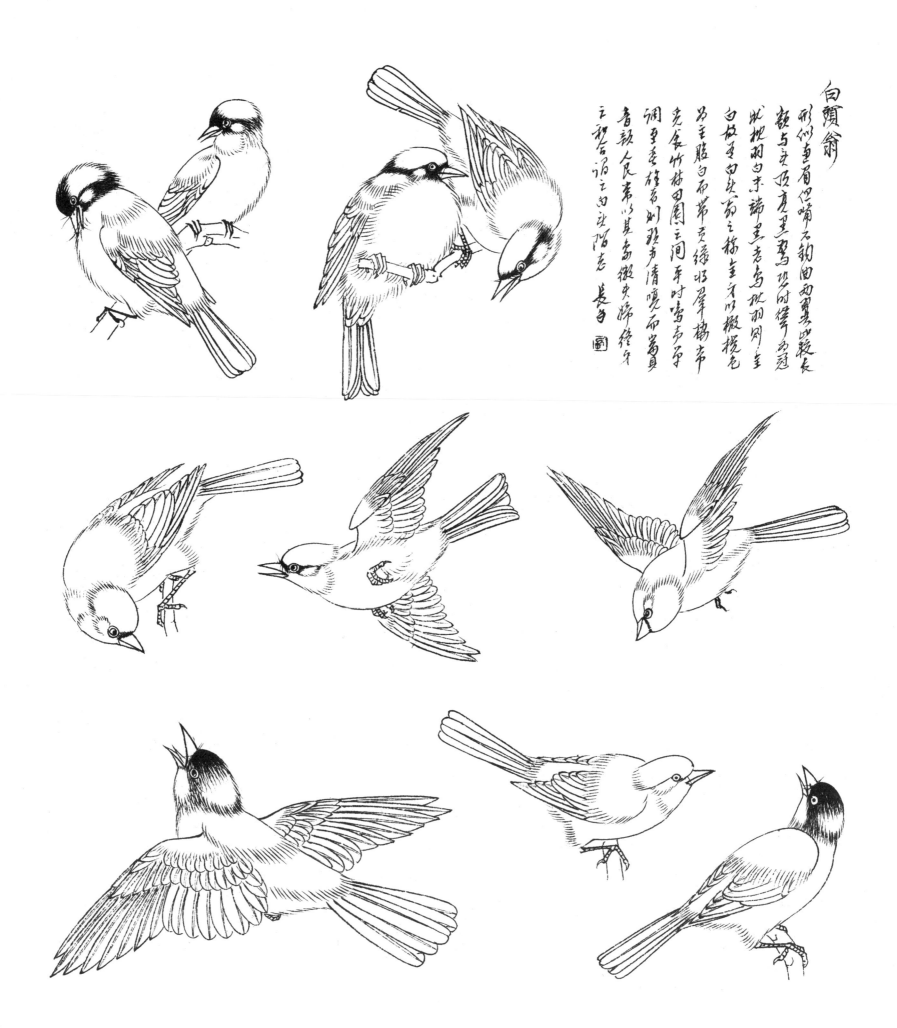

白頭翁

形似重眉巴嘴石豹田西翼其此毅長
额与头顶宽黑翌珍时偉了而过
状枕羽白末端里赤写状羽冈主
白做羽与白失高之撦主习以撇撤色
为主脆白而带尖蒙绿形犀楊市
彼食竹枝囷三阖平时喵声平
調里秦雄者刷歌声清喷而崗贯
音歆人民常以其高撒失端纾绿年
三碧智詞三白珐陷参 長手 图

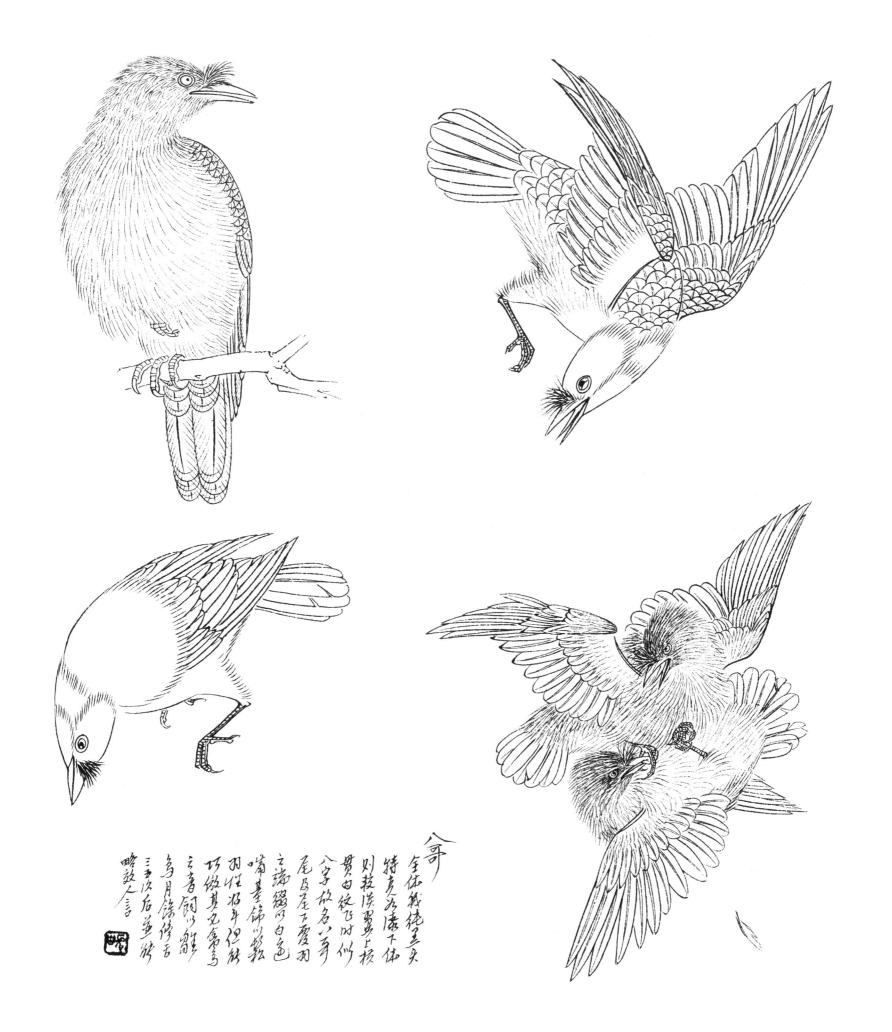

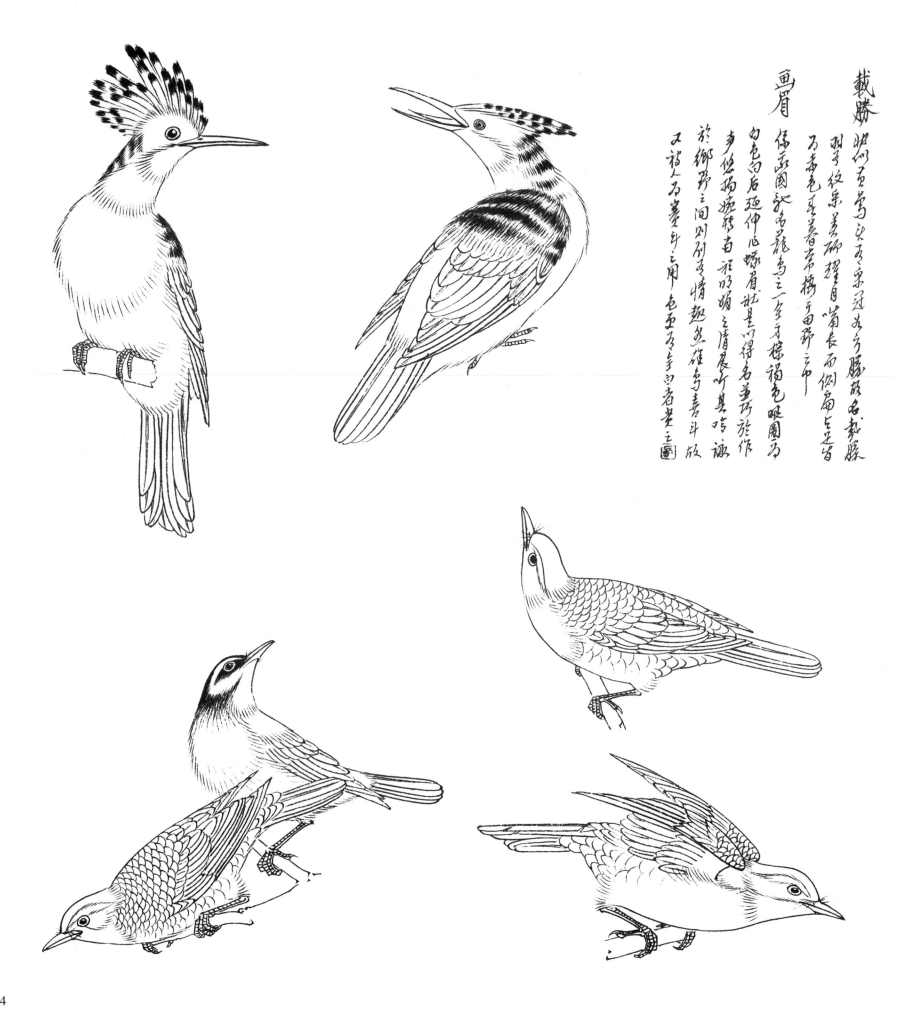

載勝
畫眉

94

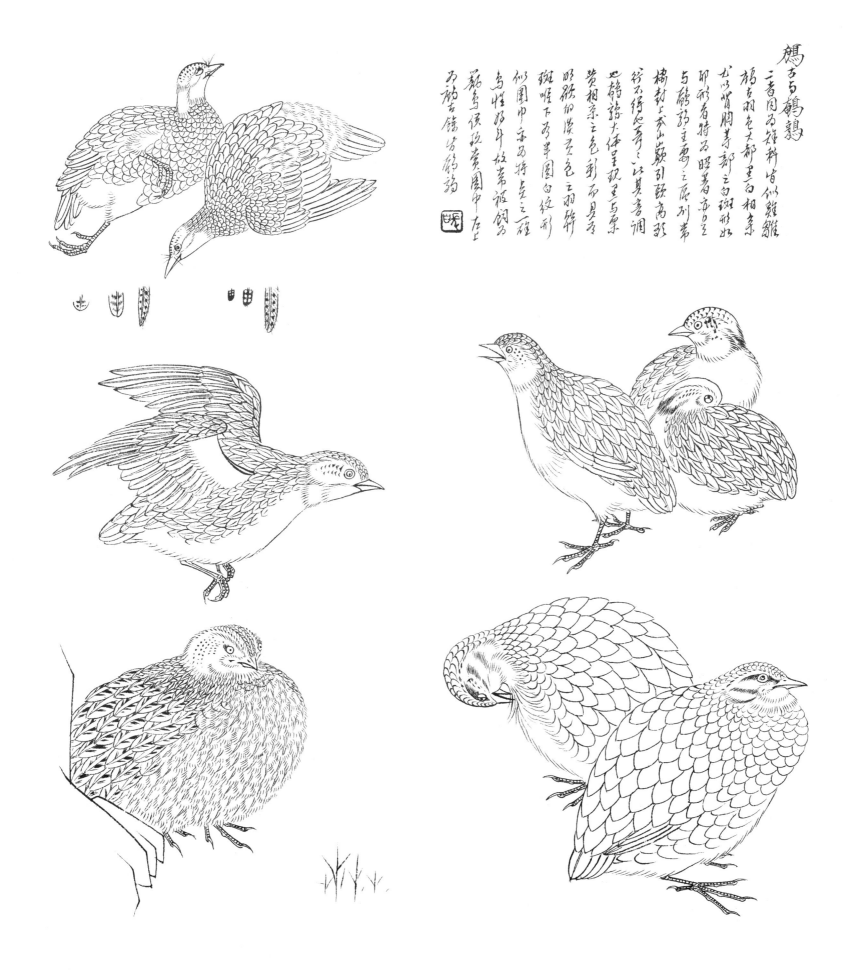

鹧鸪与鹌鹑

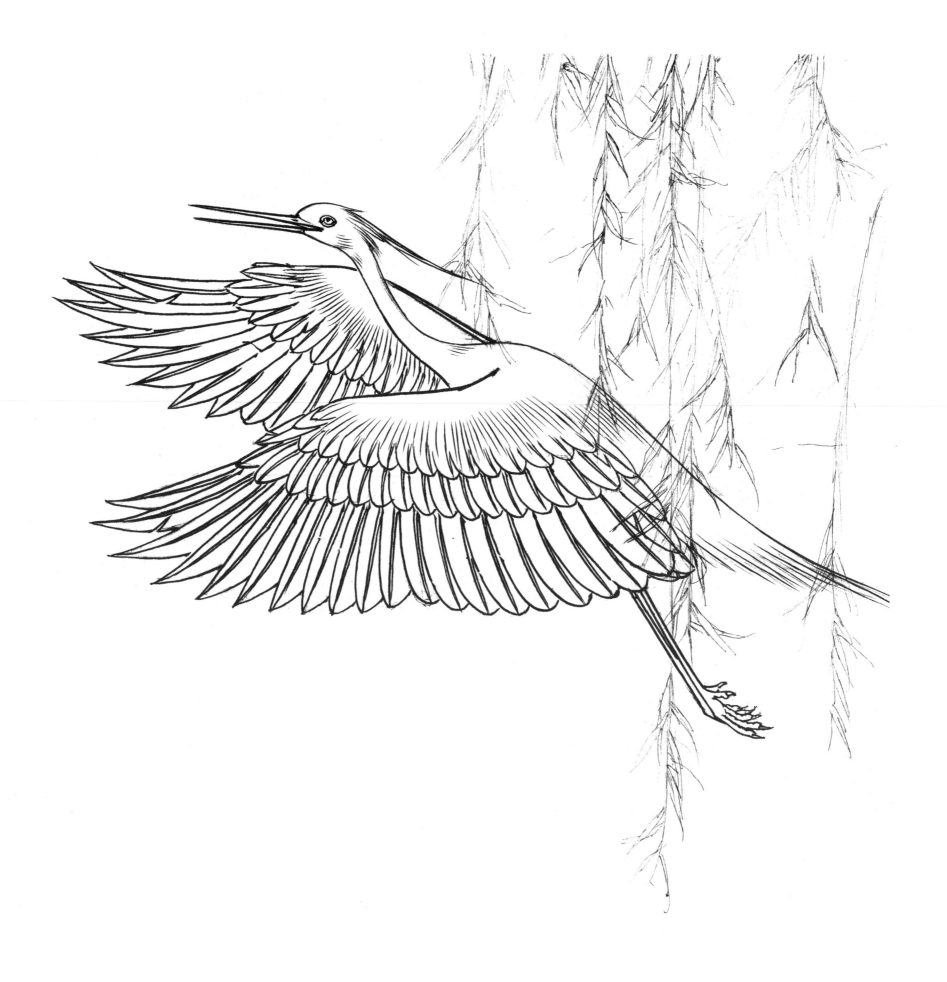

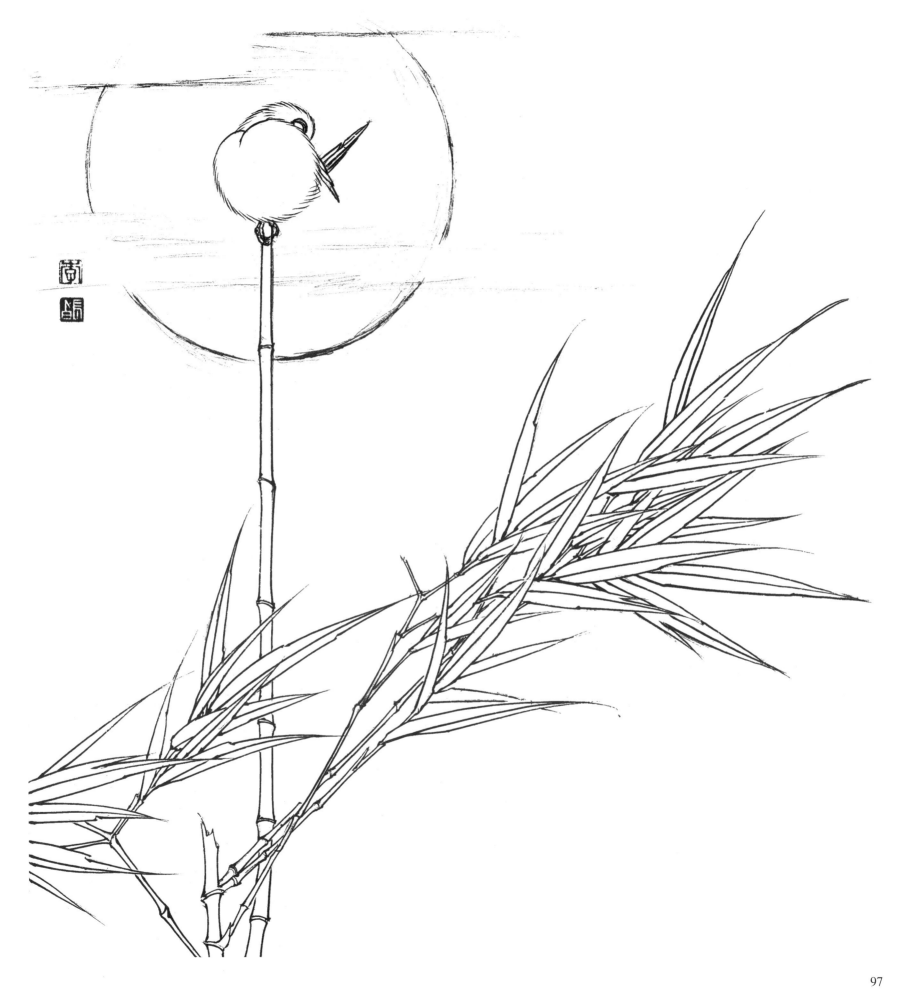

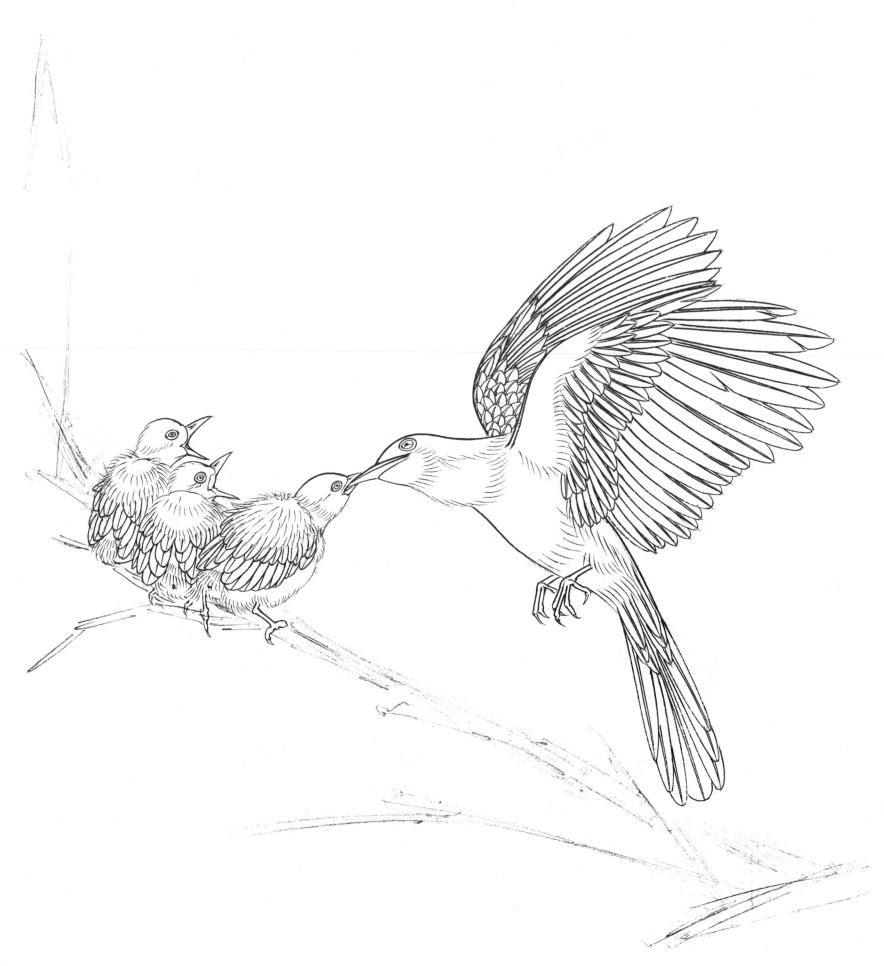

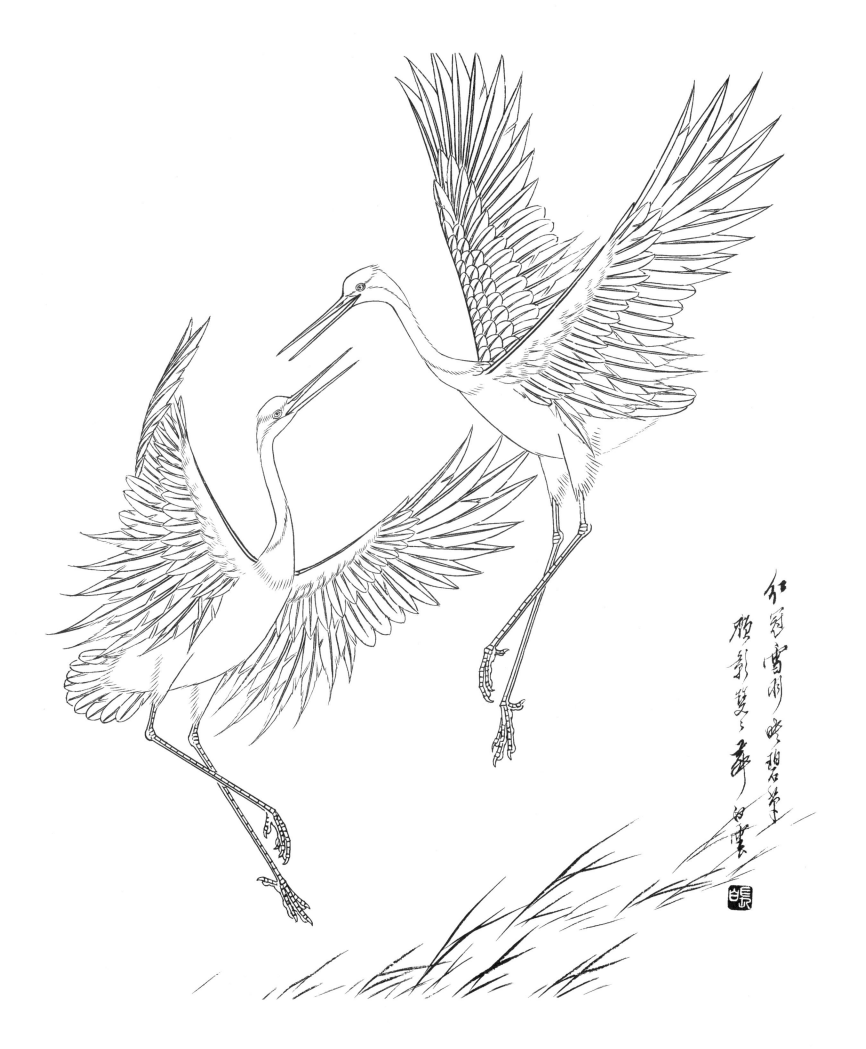

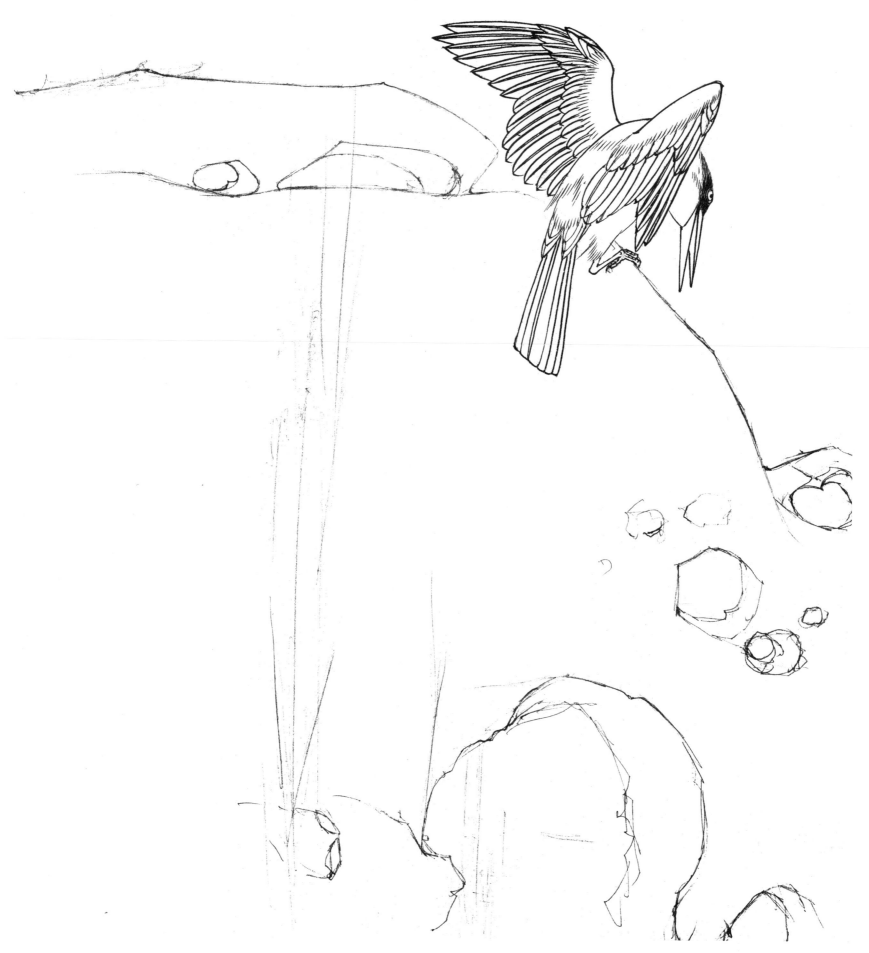

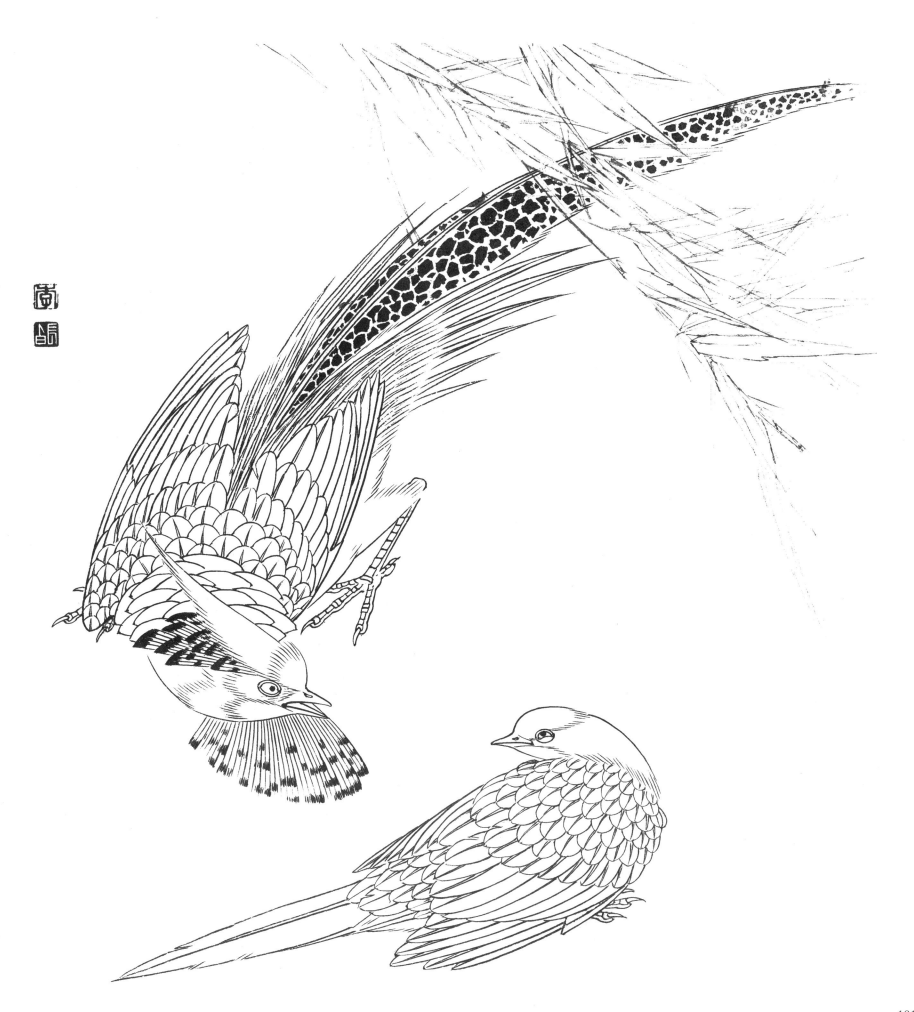

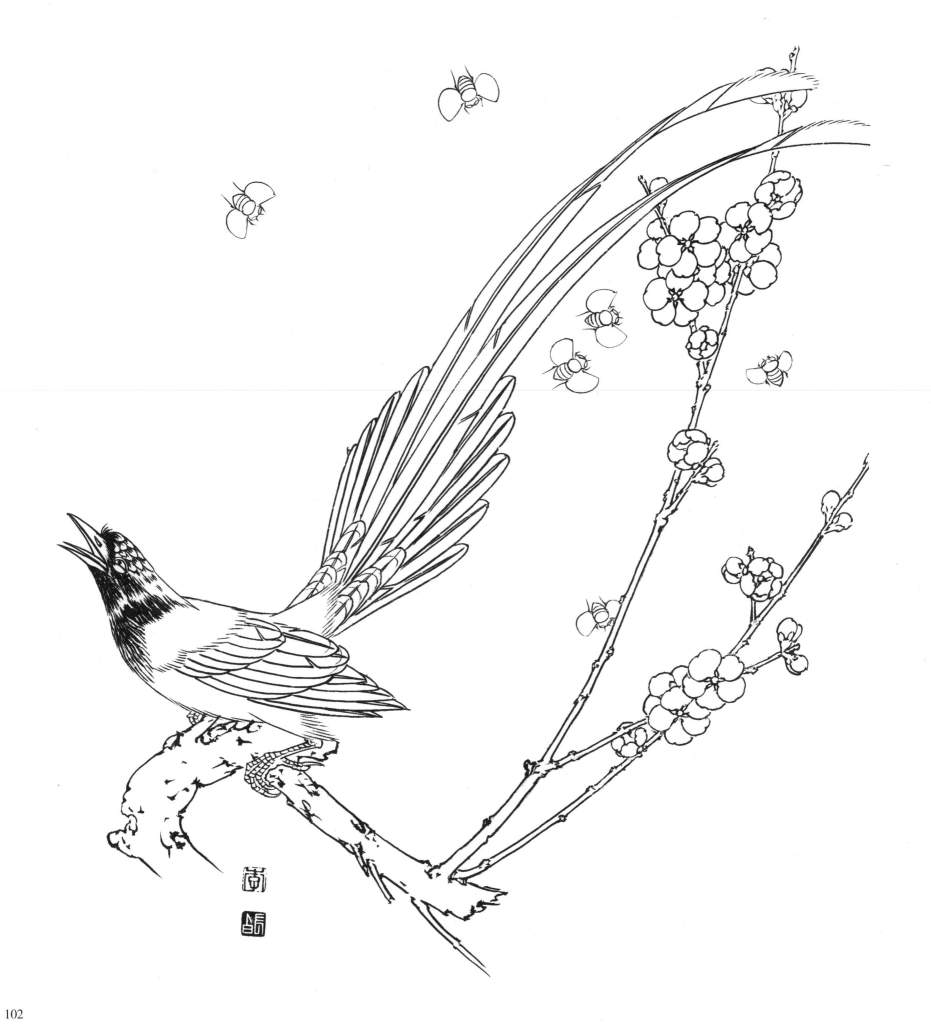

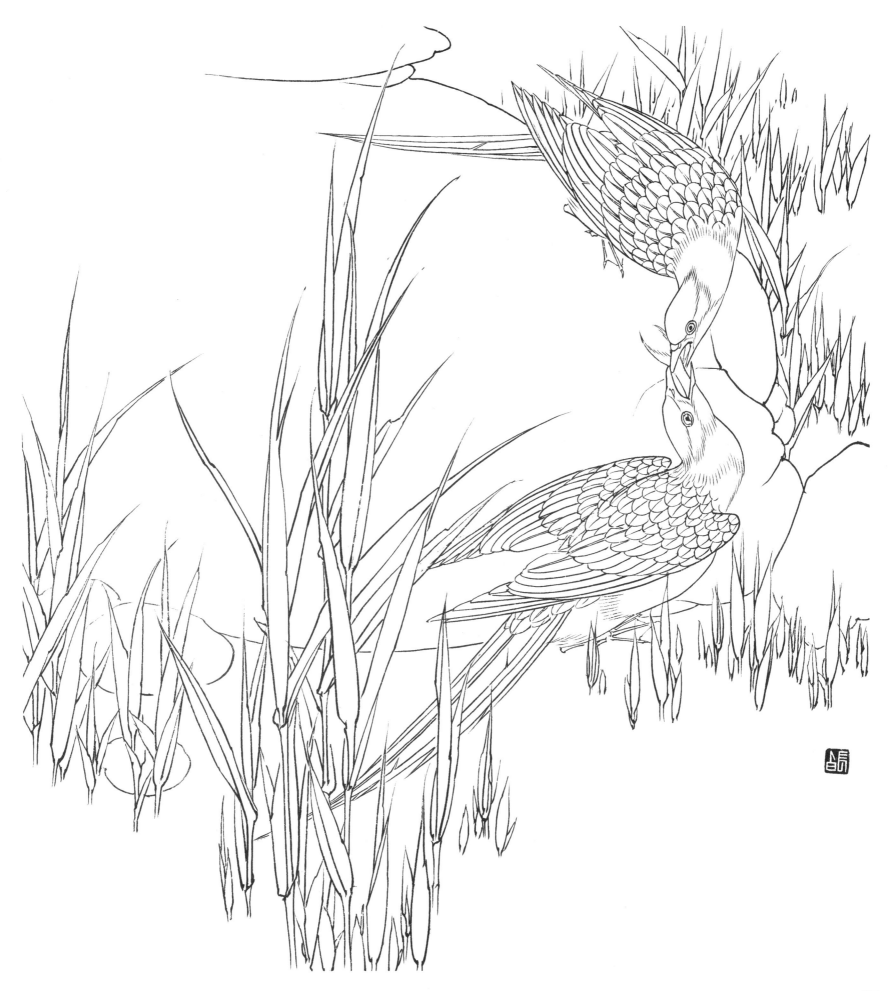

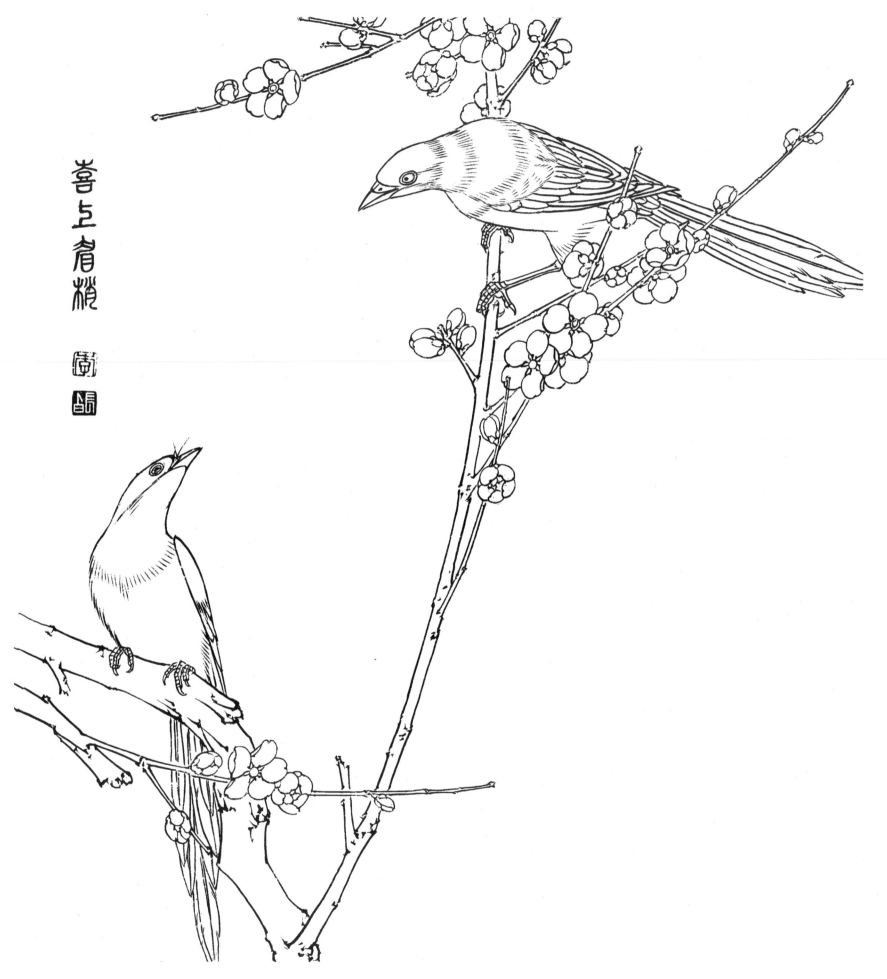

喜上眉梢

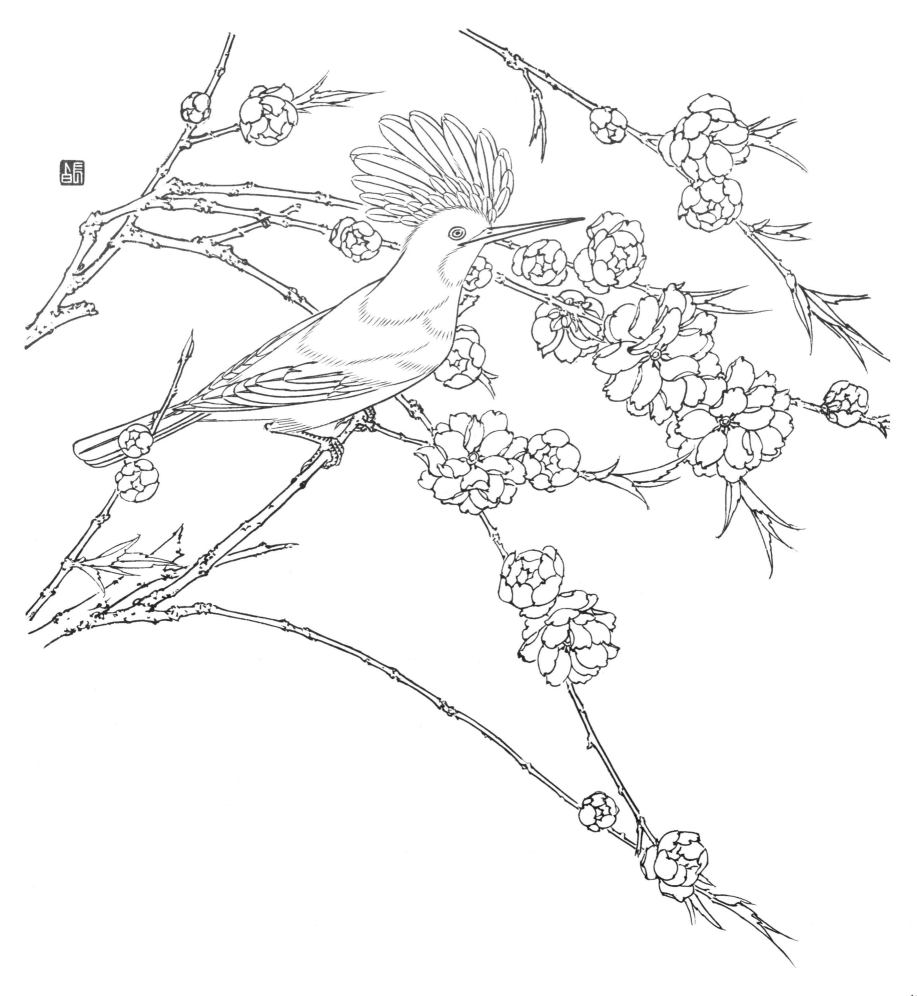

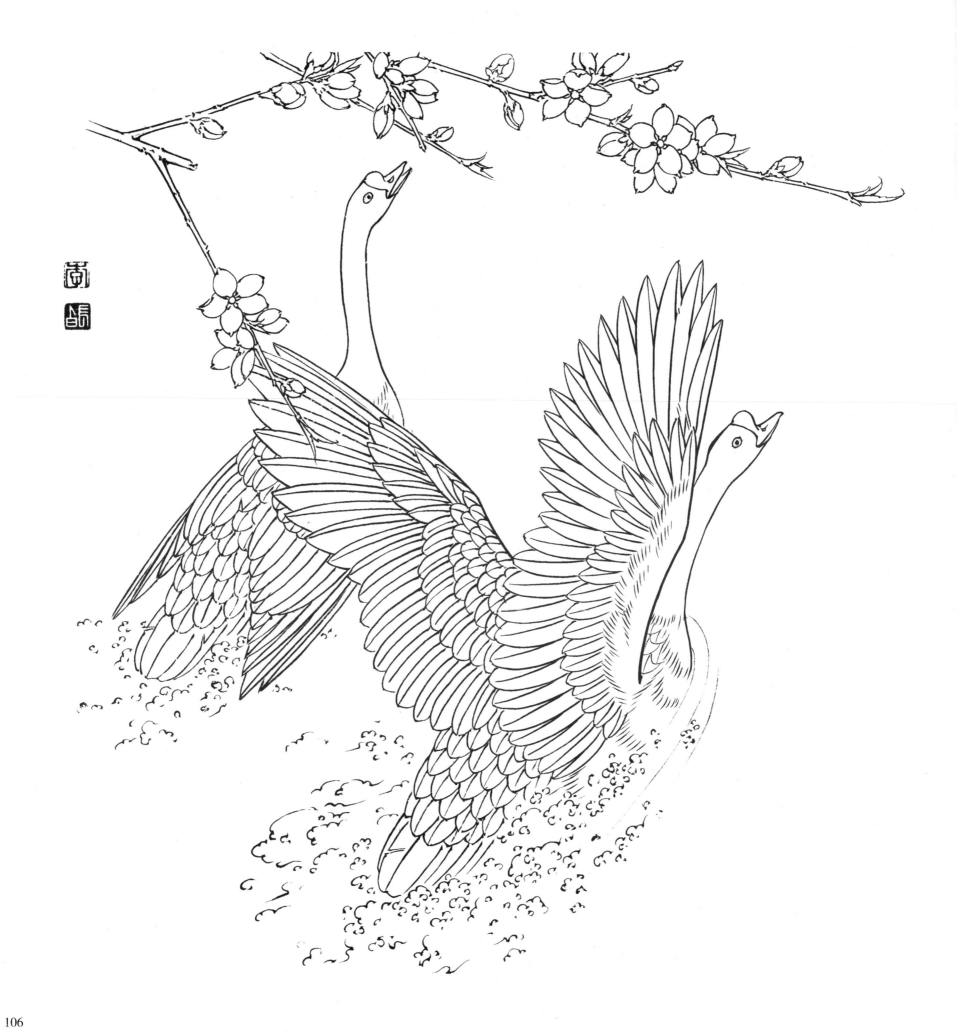

一九五七年秋 長白

107

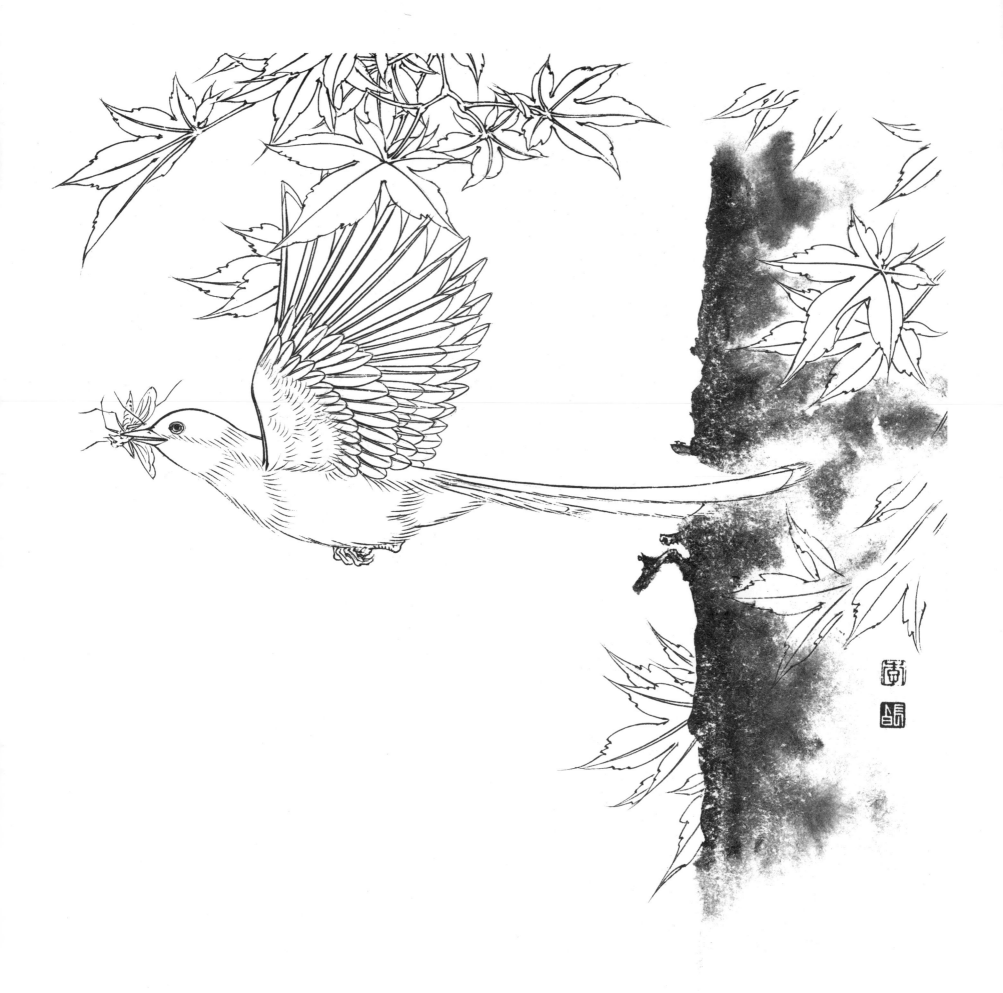

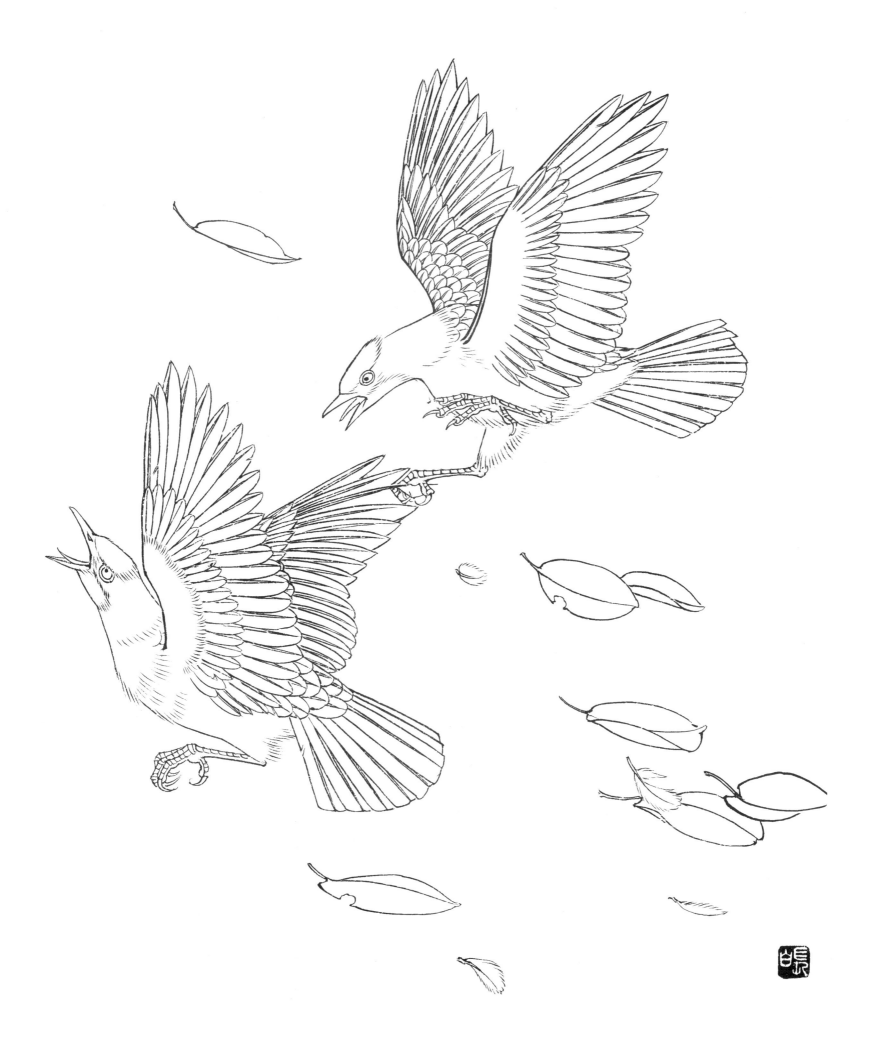

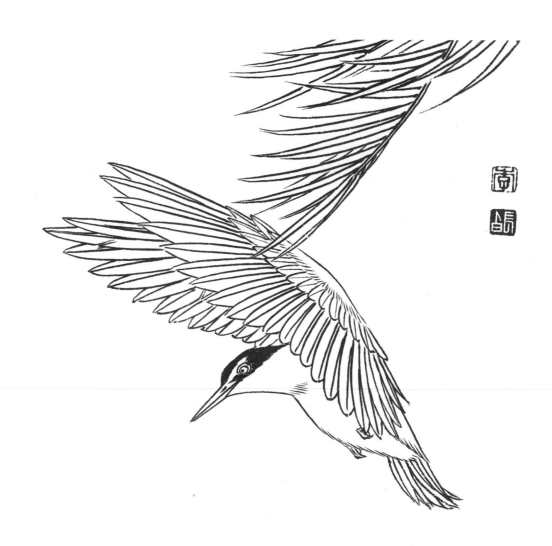

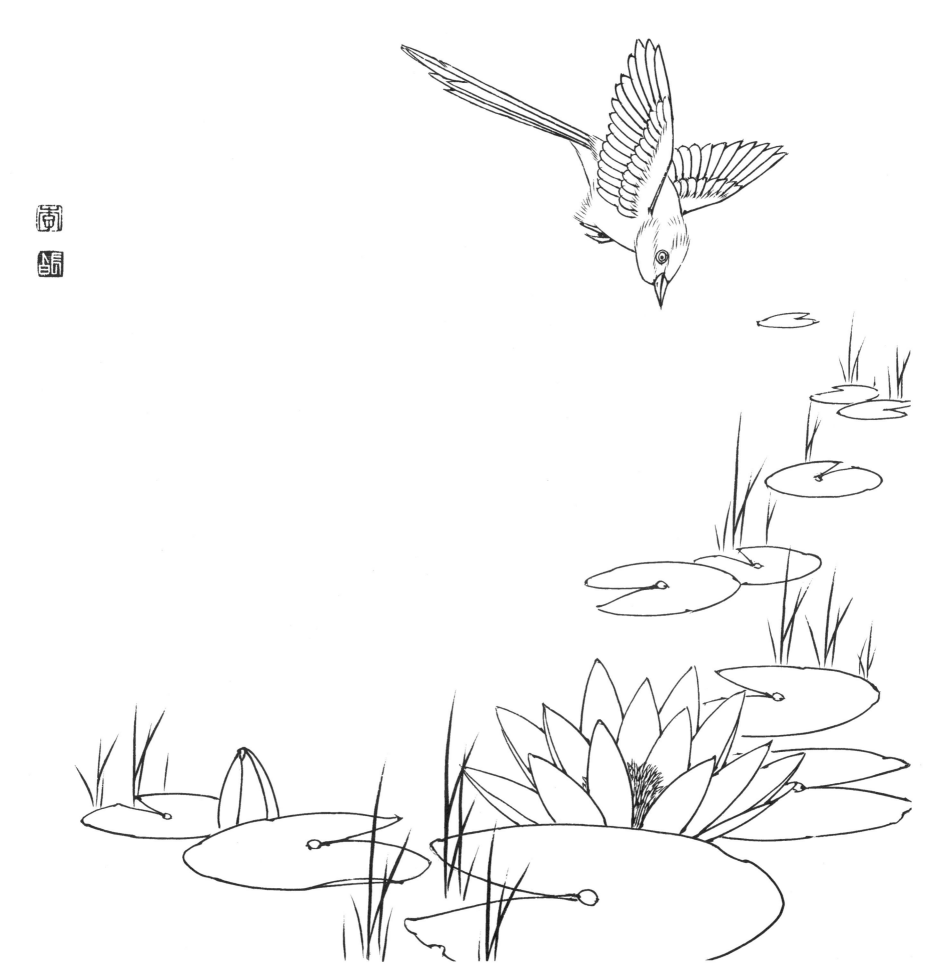

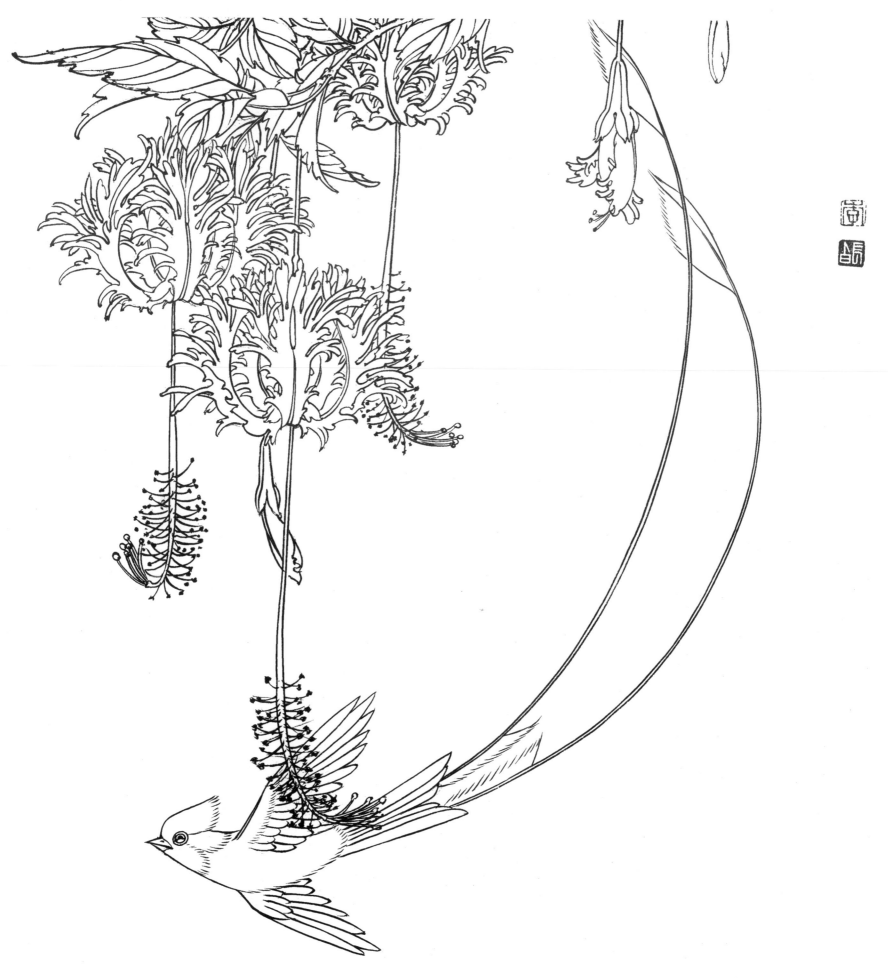

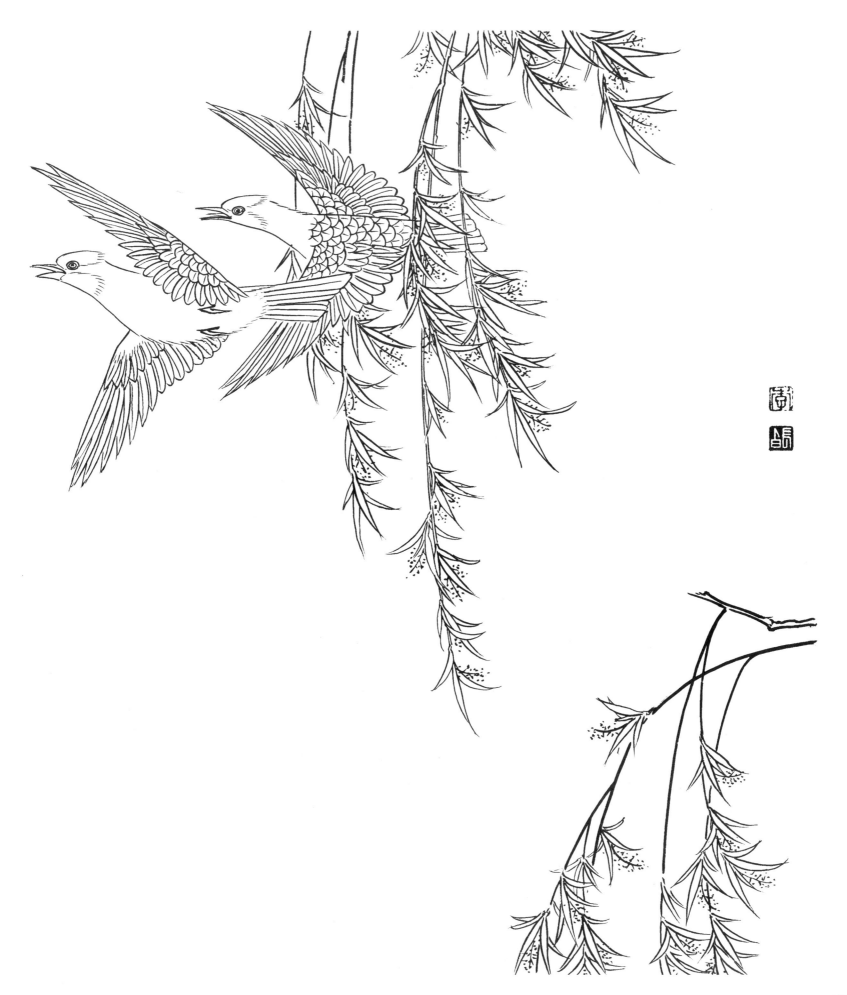

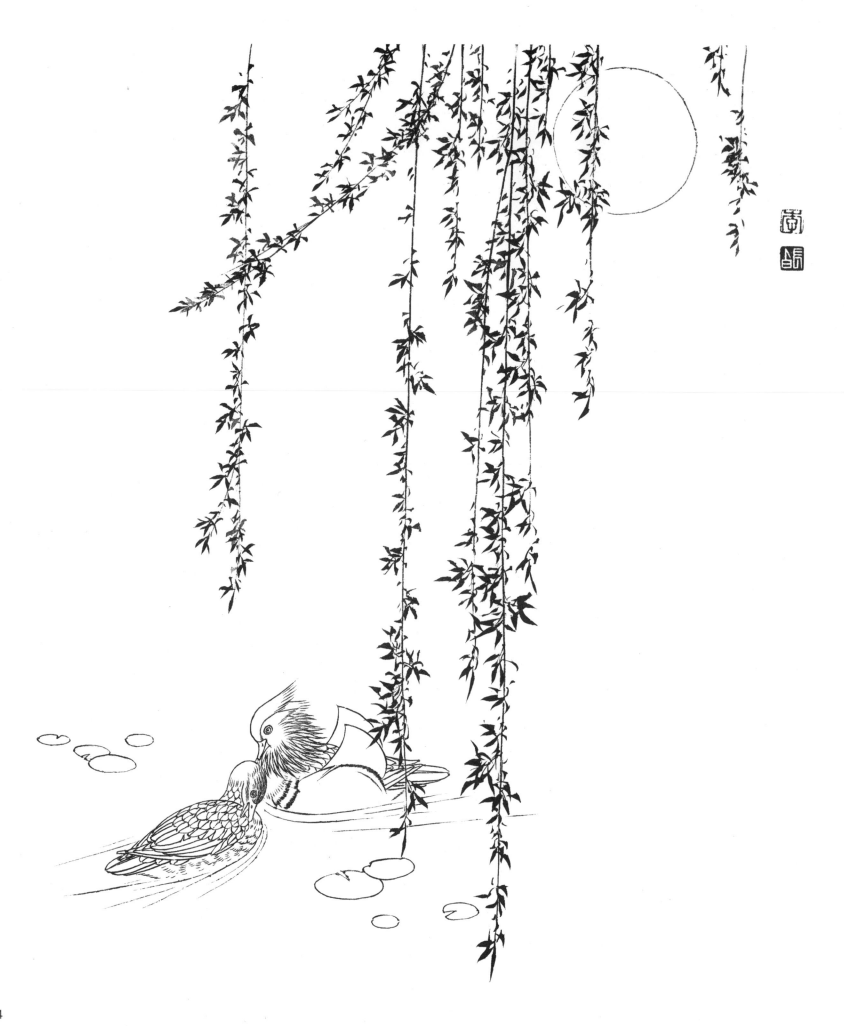

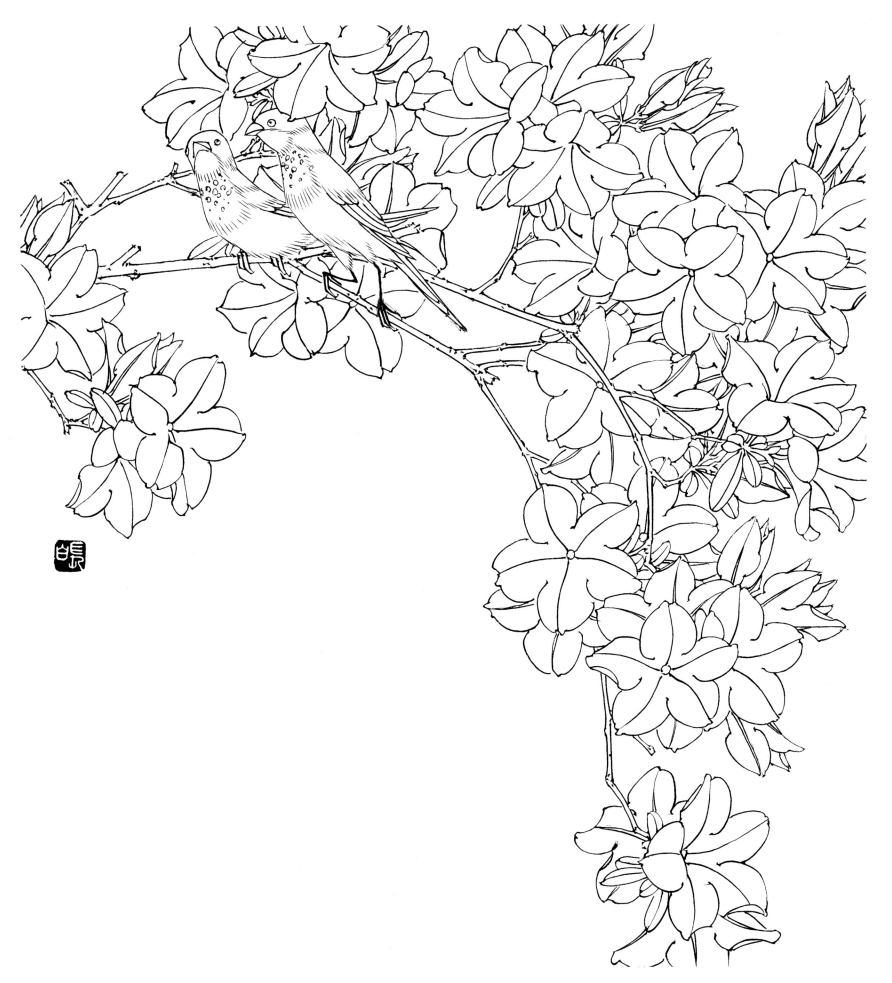

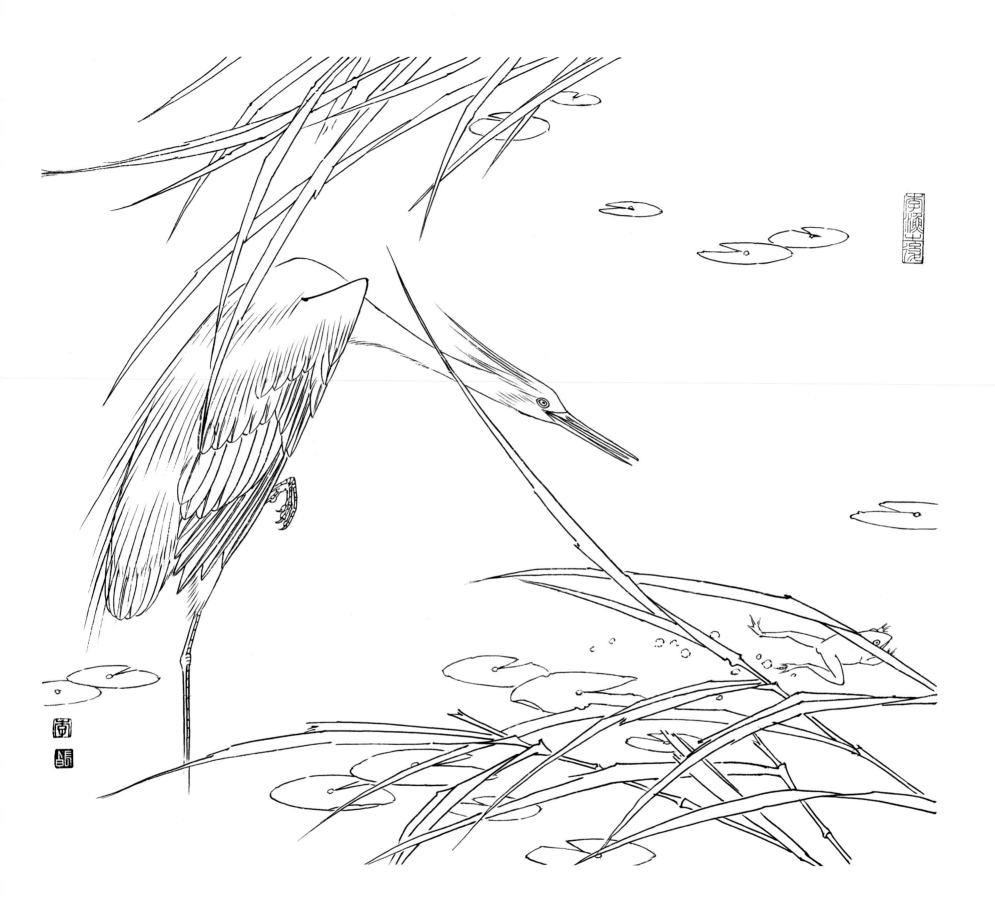

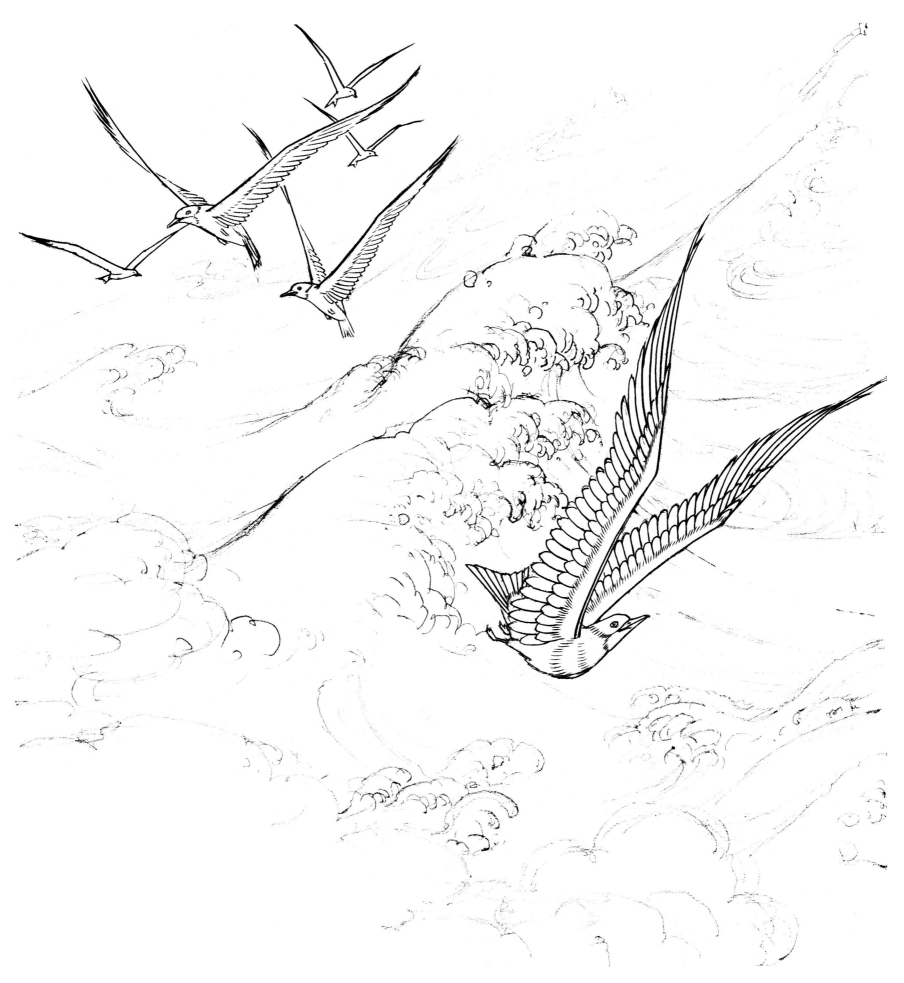

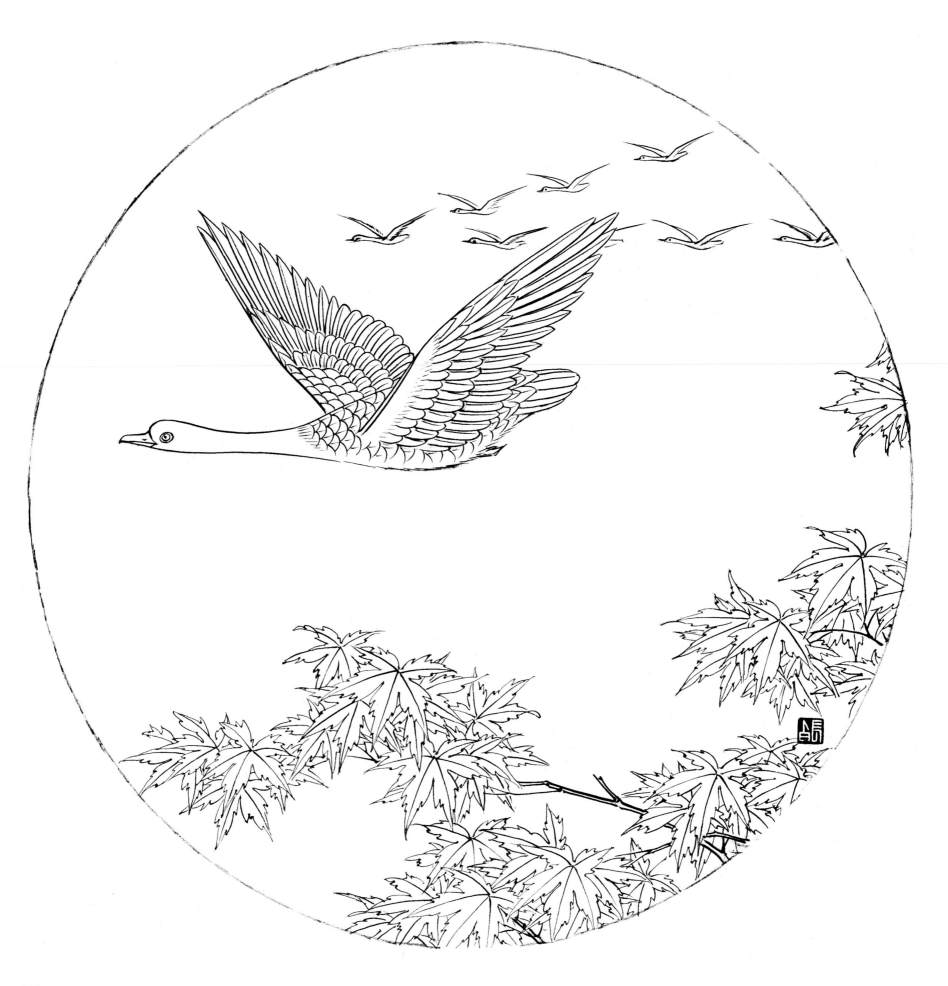

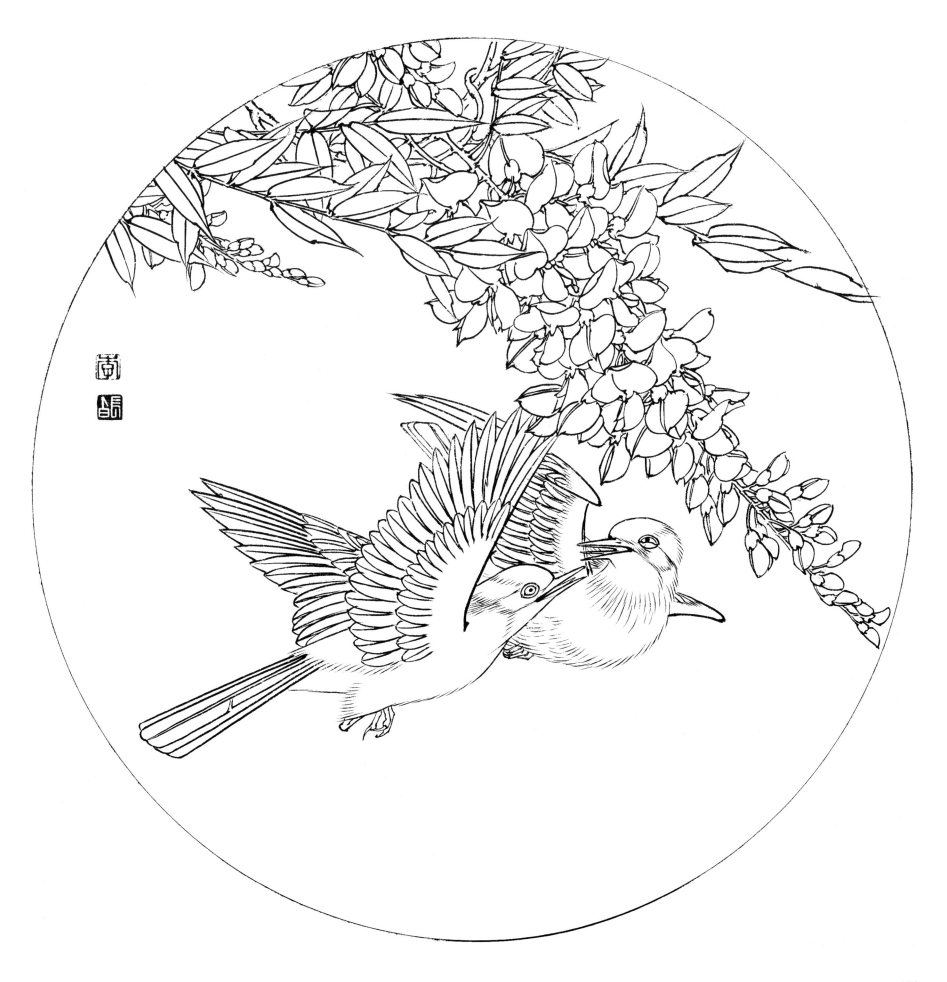

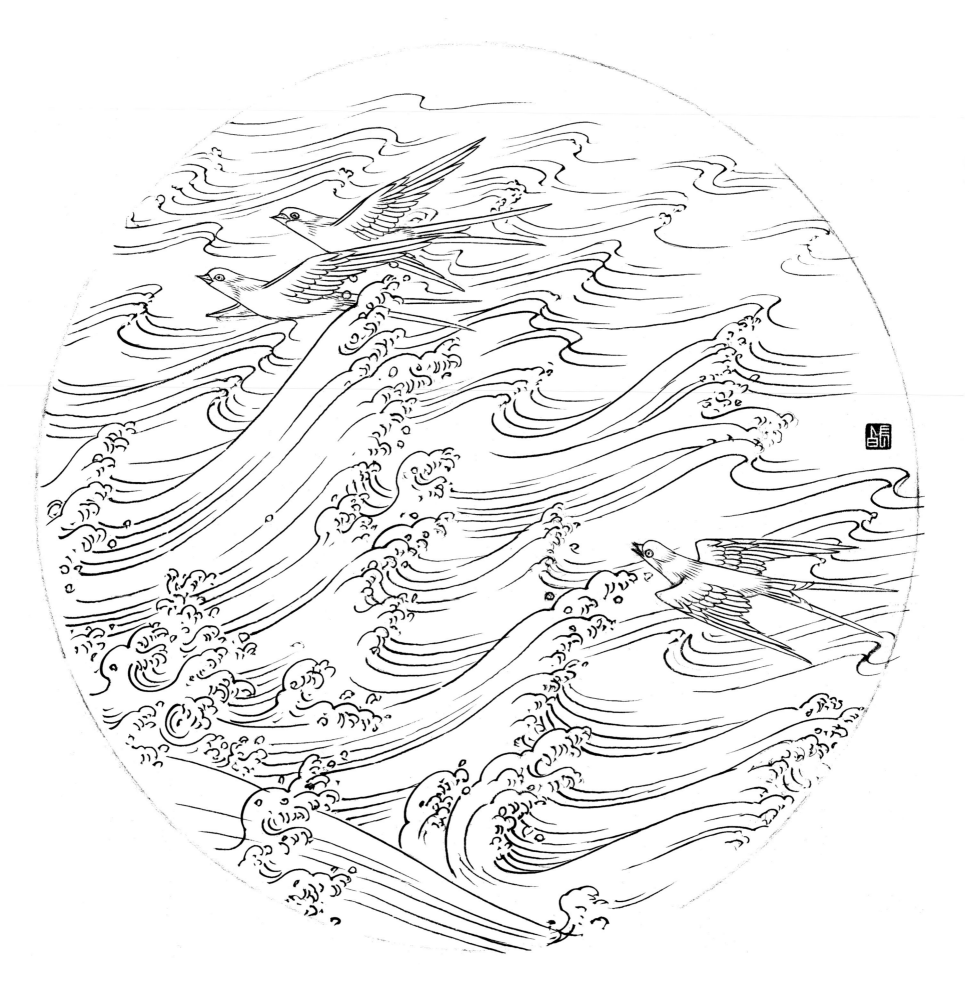

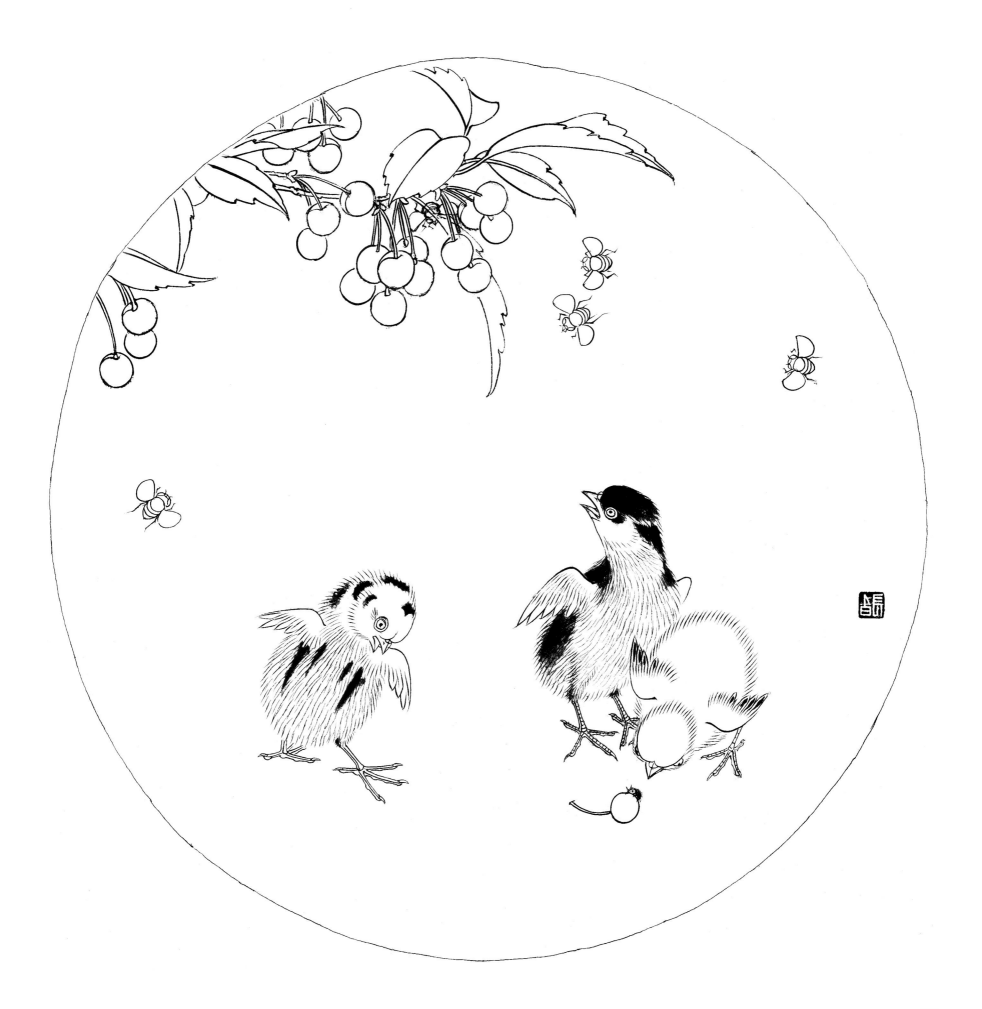

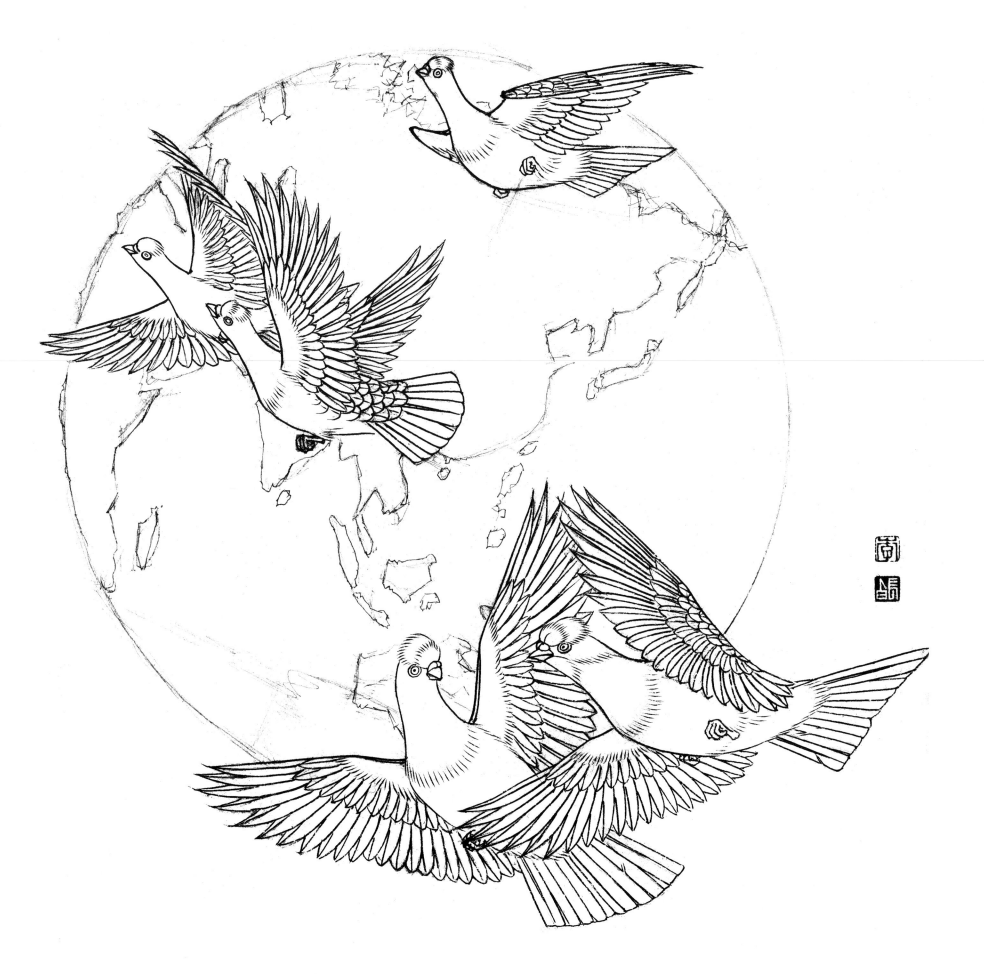

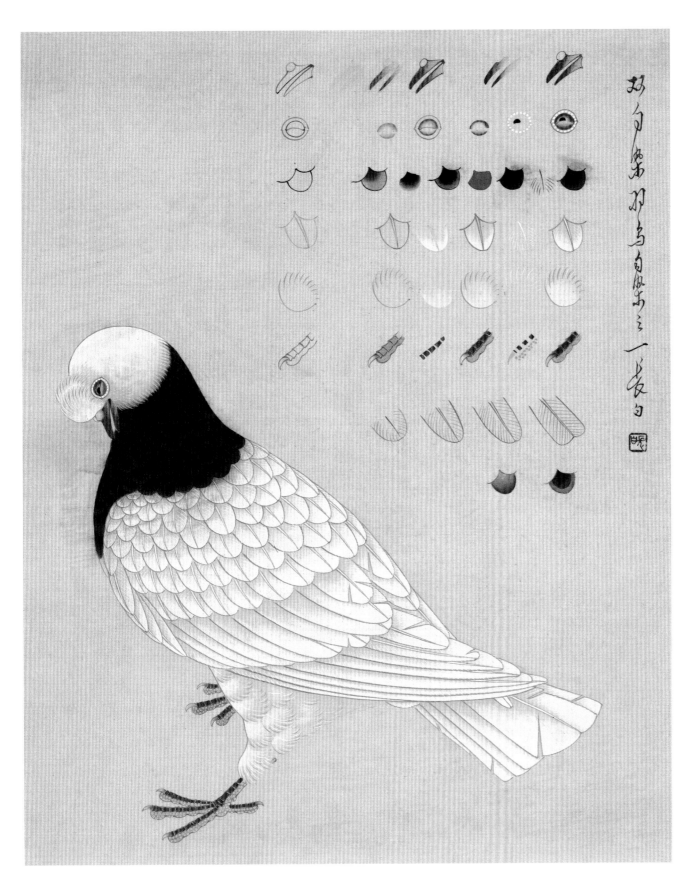

（一）双勾渲染

A. 嘴：1. 勾墨线。2. 淡朱红平铺一层。3. 朱砂染嘴尖。4. 曙红染嘴尖部。

B. 眼：1. 淡朱红染眼的内眶。2. 淡土黄染眼的外眶。3. 朱砂提眼的内眶。4. 花青加墨点眼珠。5. 白粉点眼的外眶。

C. 小羽片：1. 淡墨染两至三遍。2. 花青加墨染一遍。3. 淡花青平涂一遍。4. 花青加石青勾出小羽片中线和边缘的细毛。

D. 中羽片：1. 勾墨线。2. 淡赭色染两至三遍。3. 白粉从羽片边缘向里染一遍。4. 白粉勾出小羽片中线和边缘的细毛。

E. 小绒毛：1. 勾墨线。2. 淡赭色从外向里渲染一至两遍。3. 白粉从里向外染一遍。4. 白粉勾出边缘的细毛。

F. 脚：1. 勾墨线。2. 淡朱红平涂脚背部。3. 白粉加土黄平涂脚的底部。4. 朱砂分步染一遍脚背。5. 淡花青染脚趾尖。6. 淡赭色平涂脚趾尖。7. 赭色加少许白粉点脚的底部。8. 朱砂加曙红分步染一遍脚背（比前朱砂分染一遍面积要小，边缘空出一条朱砂色）。

G. 羽片的丝毛方法

H. 羽片的渲染方法

（二）丝毛染羽

A. 背羽：1. 细笔丝出鸟的体积感，先淡后浓；先疏后密。2. 花青加墨由浓至淡染一遍（花青多、墨少许）；淡赭色加墨罩一遍。

B. 尾羽：1. 勾墨线。2. 淡墨染两至三遍。3. 中间尾羽用淡墨平涂一遍，空出边缘的白线，两边尾羽用淡曙红染一至两遍。4. 淡赭色平涂一遍。

C. 脚：1. 淡朱红染脚的胫羽，墨色染脚的背部和底部（背深底淡）。2. 曙红勾出胫羽（前深后淡），墨色画出脚背的鳞片（每片之间留有空白线）。3. 淡胭脂色平涂脚的背部，淡赭色平涂脚的底部，淡曙红加白粉勾出胫羽的后部。

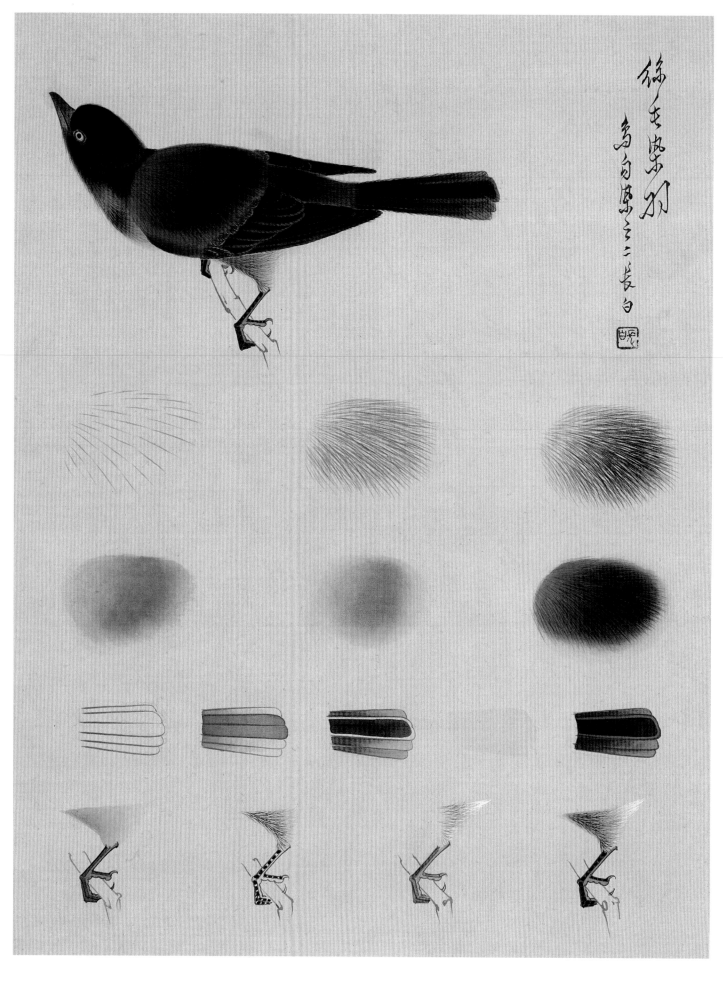

124

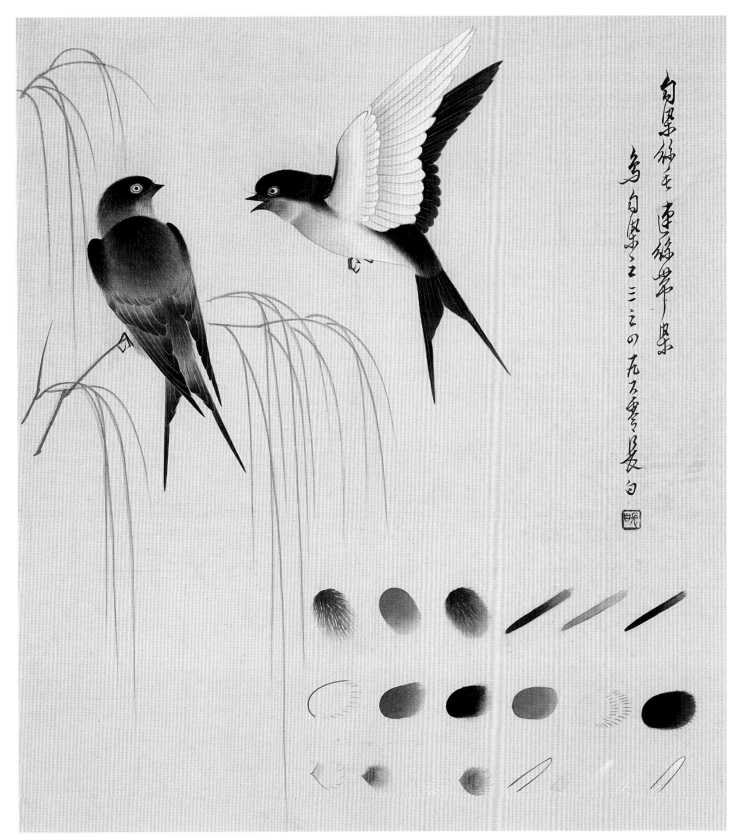

（三）勾染丝毛

A. 背羽：1. 用浓淡墨色勾画出背羽。2. 花青加墨上深下淡染一遍。3. 花青加白粉勾细毛。

B. 飞羽：1. 淡墨染两至三遍。2. 花青加墨染一至两遍。3. 较深的花青加墨勾飞羽中线。

C. 小覆羽：1. 淡墨勾线。2. 淡墨渲染两至三遍（前深后淡）。3. 花青加墨染一至两遍。4. 淡花青加墨平涂一遍。5. 花青加石青勾细毛。

D. 颏羽：1. 花青渲染一遍。2. 朱红重复一遍。3. 白粉勾出细毛。4. 深朱红提深处（面积是朱红的一半）。

E. 反飞羽：1. 勾墨线。2. 赭色从内向外染两遍。3. 白粉从外向内染一遍。4. 白粉勾出羽片的中线和细毛。

（四）连丝带染

A. 浓淡墨线勾勒出鸟的体态。

B. 根据一定的体积关系，以浓淡墨色灵活勾染鸟体的各个部分，可以先勾后染，也可以先染后勾，直到完成。

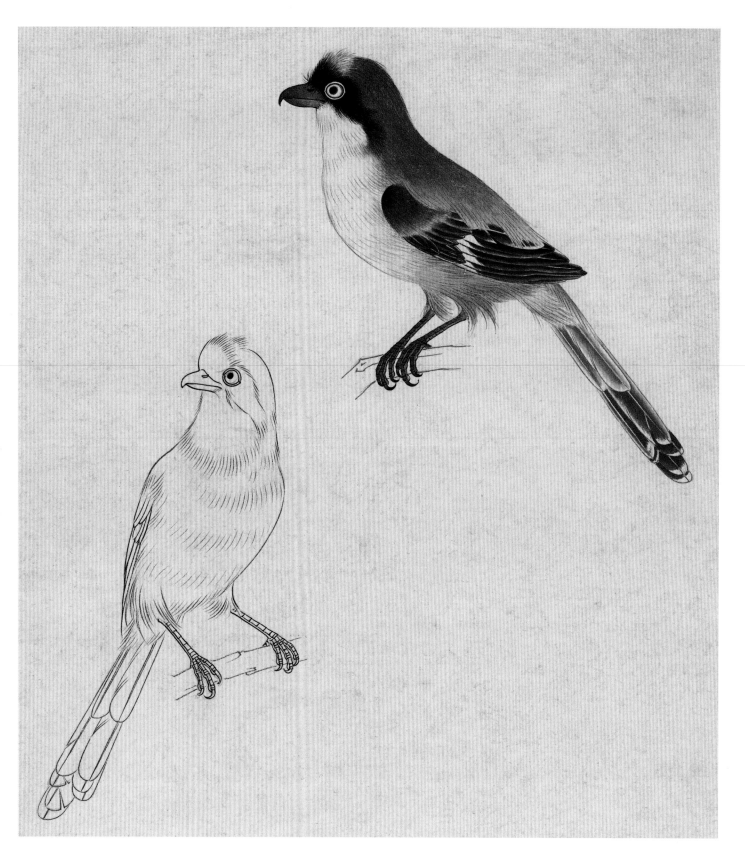

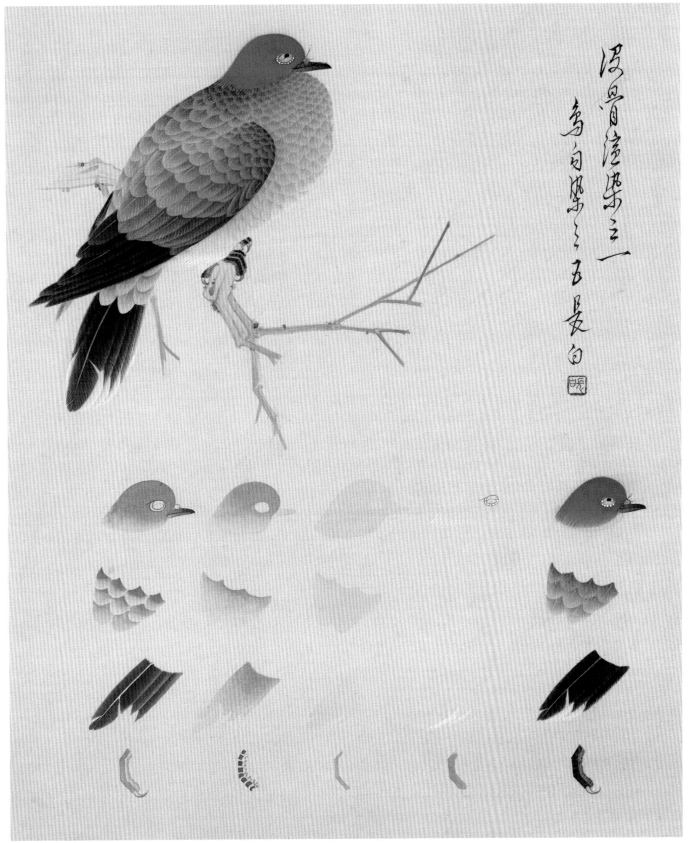

（五）没骨渲染一

A. 头：1. 淡墨渲染两至三遍。2. 石青加花青渲染两至三遍。3. 淡胭脂罩一遍。4. 白粉点眼圈，勾出边缘的细毛。5. 花青加墨点眼睛。

B. 肩羽：1. 淡墨染两至三遍。2. 淡紫色整体染一遍。3. 赭色加土黄整体染一遍。4. 白粉勾出细毛。

C. 尾羽：1. 墨色染出尾羽的浓淡。2. 花青加墨整体染一遍。3. 淡赭色染一遍。4. 白粉染羽尖。5. 淡花青平涂一遍。

D. 趾：1. 淡墨平涂脚背，淡墨染出脚底、脚爪。2. 深墨画出脚背（注意中间空白线），淡花青加墨点出脚底。3. 淡花青平涂脚背。4. 淡赭色加墨整体平涂。

（六）没骨渲染二

A. 用墨的浓淡染出鸟的体积。

B. 淡赭色加朱红进一步染出鸟的整体。

C. 花青加墨提鸟的深部。

D. 白粉勾出鸟的细毛，花青加墨点鸟的眼睛。

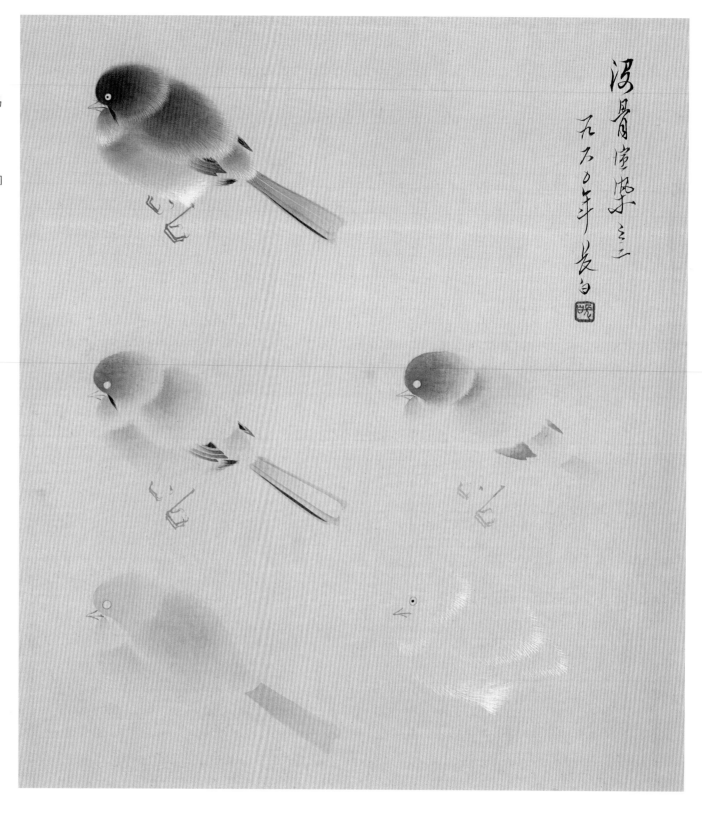

（七）淡彩鸳鸯画法

A. 顶羽：1. 淡墨三至四遍染出体积感。2. 墨色勾出细毛（前浓后淡）。3. 花青加墨染一遍。4. 花青接绿色染一遍。

B. 喉羽：1. 墨色勾线。2. 淡墨从尖向里染两至三遍（前深后淡）。3. 淡赭色加朱红从里到外染一遍。4. 朱红从外向里罩一遍。5. 朱红勾出喉羽的尖部。6. 淡黄加白粉勾出喉羽的底部。

C. 胸羽：1. 浓淡墨色勾出胸羽。2. 淡花青平涂一遍。3. 白粉勾出细毛。

D. 小羽片：1. 淡墨染两至三遍。2. 淡墨加花青提两遍。3. 花青加墨勾羽毛的中线和细羽。4. 赭色从浓到淡染一遍。

E. 胫羽：1. 淡墨勾线。2. 淡赭色从外向里由浓至淡渲染一遍。3. 淡白粉由里向外、由浓至淡渲染一遍。4. 用白粉勾出细毛。

F. 大羽片：1. 墨色勾线。2. 淡墨染出深部。3. 淡墨加花青进一步提升。4. 花青加墨勾出羽毛的中线。5. 赭色提羽毛的深处。6. 淡白粉从羽尖上染入（不超过一半部位）。7. 淡赭色加土黄平涂一遍。

G. 飞羽：1. 墨色勾线。2. 用淡墨渲染两至三遍，空出羽毛边缘的白色。3. 加染花青加墨。4. 花青加墨勾出细毛。5. 花青加墨整体染一遍（注意空出羽毛边缘的白色）。

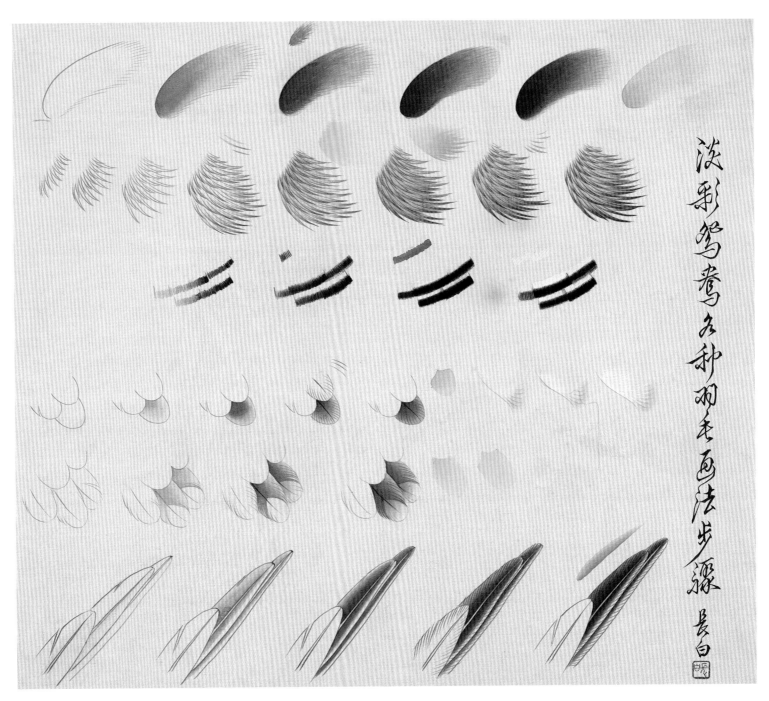

淡彩鸳鸯各种羽毛画法步骤 长白晓

129

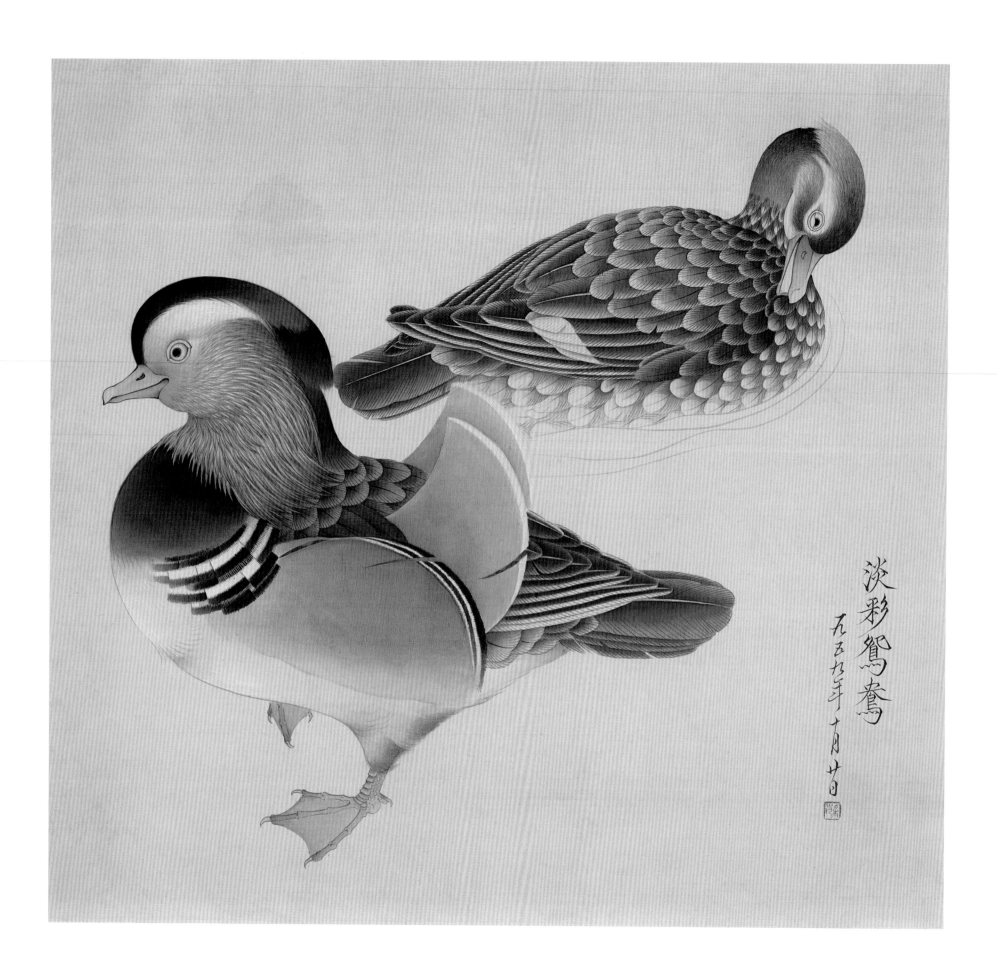

淡彩鴛鴦
一九五九年十月廿日

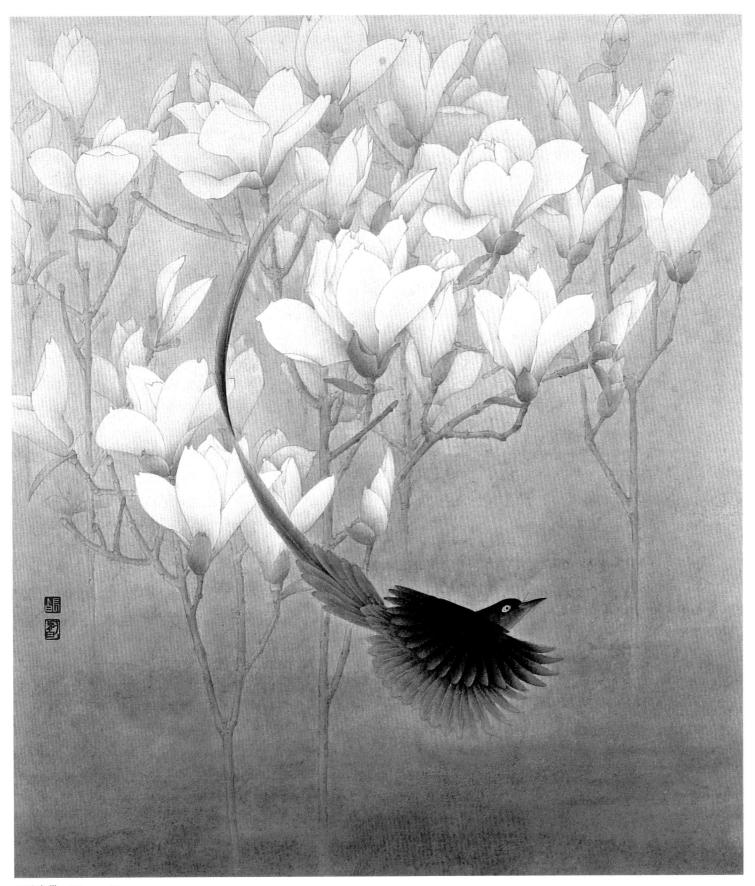

玉兰寿带　53cm×47cm

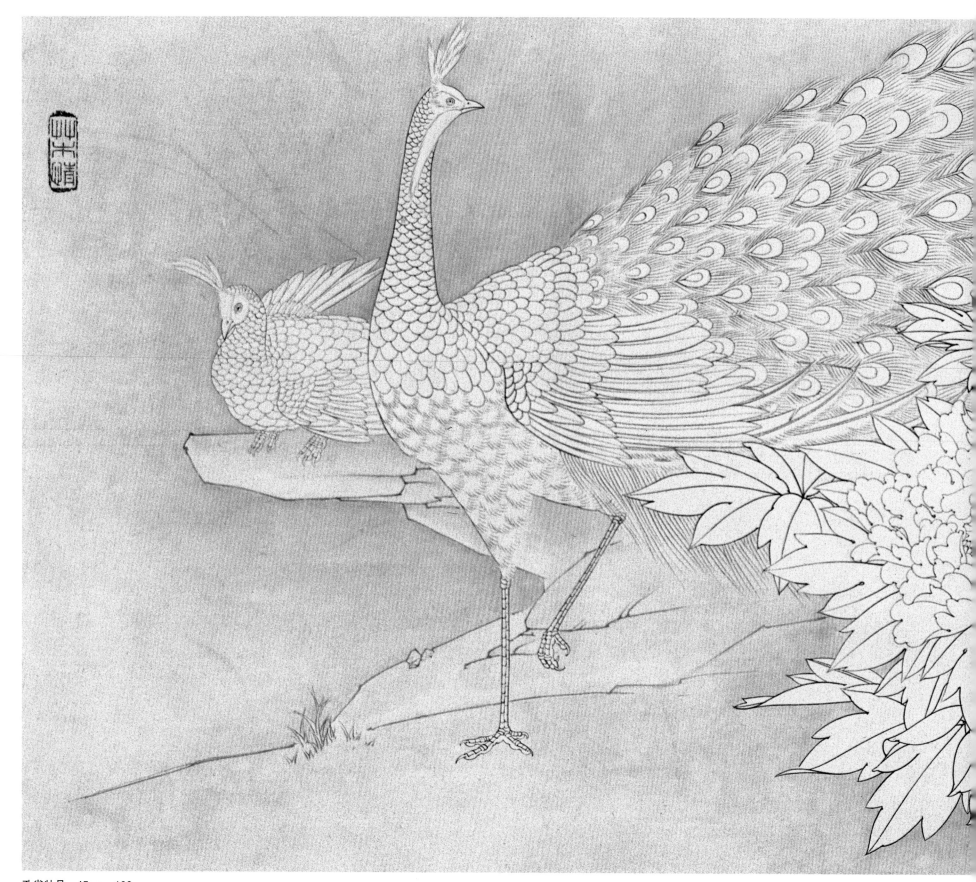

孔雀牡丹　45cm×100cm

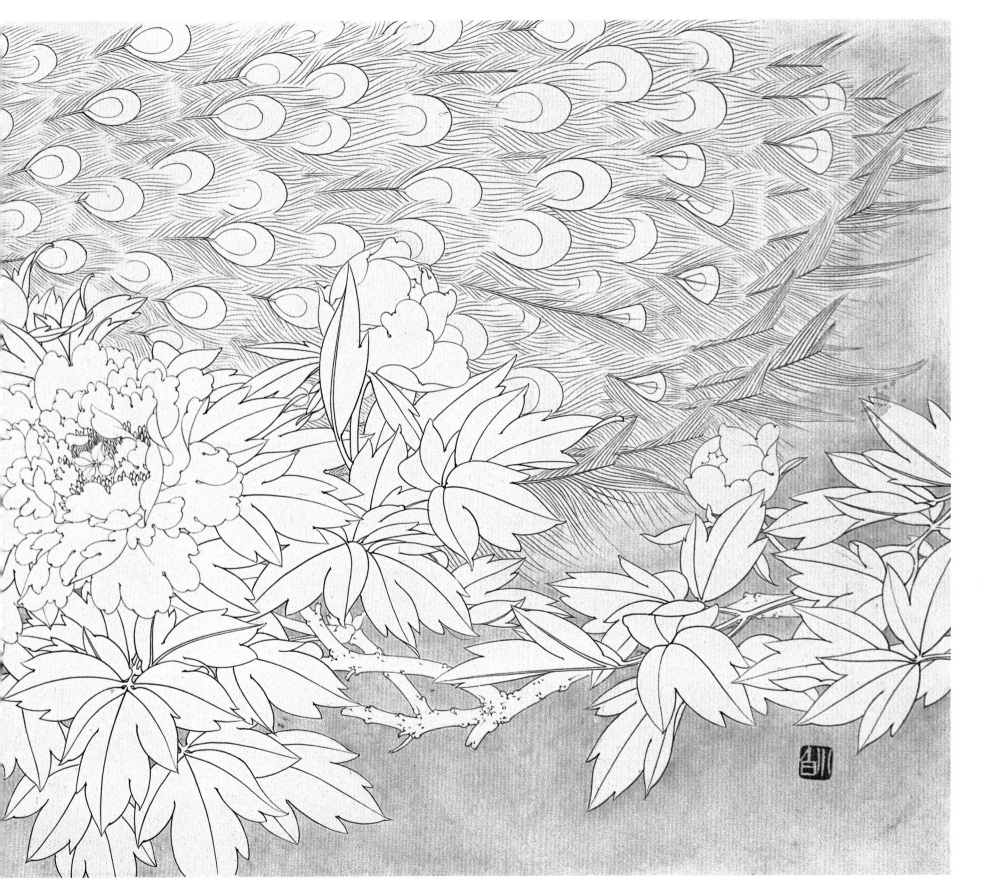

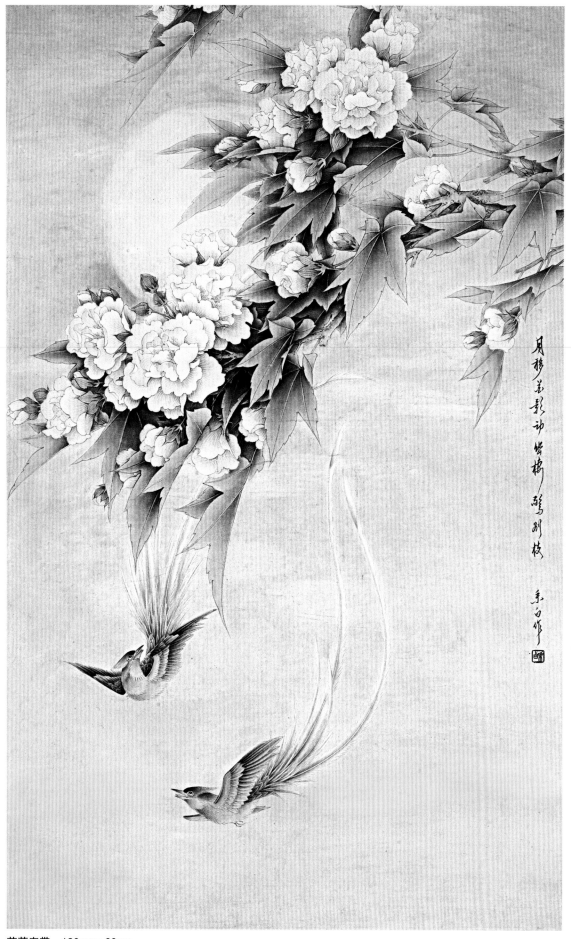

月移花影动 蝶栖 飞鸟别枝 辛白作

芙蓉寿带 120cm × 60cm

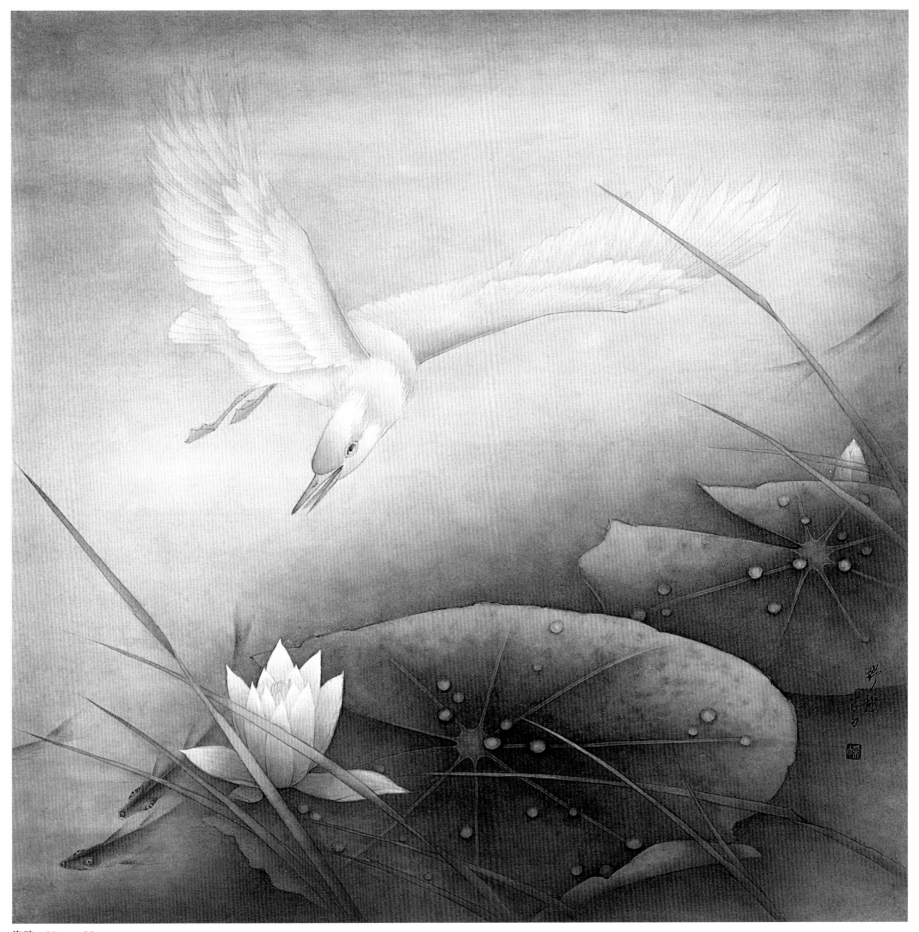

海鸥　60cm×60cm

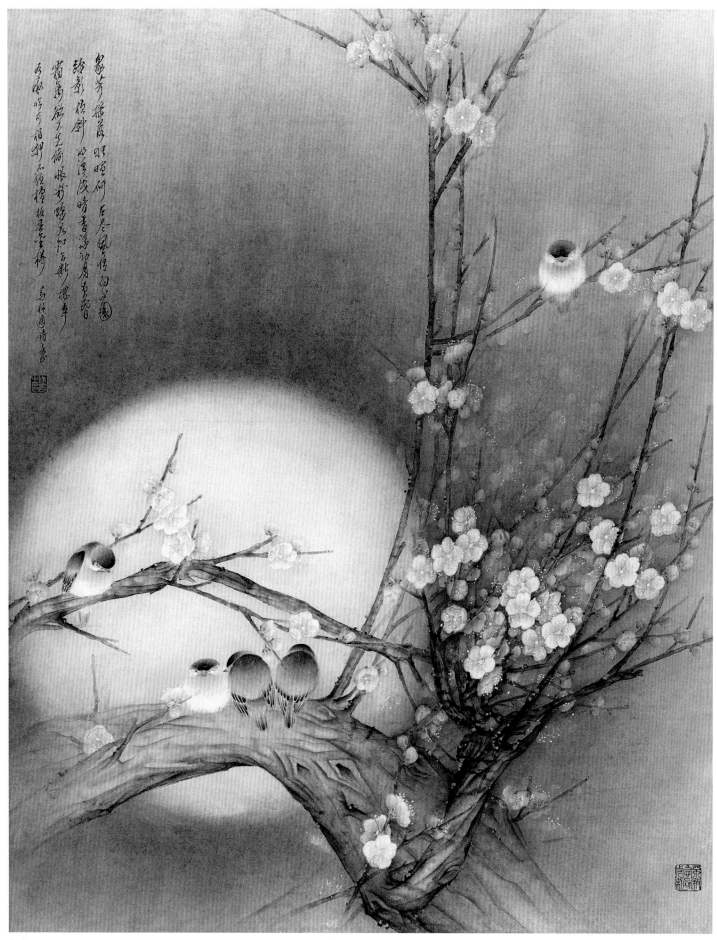

冬夜　100cm×60cm

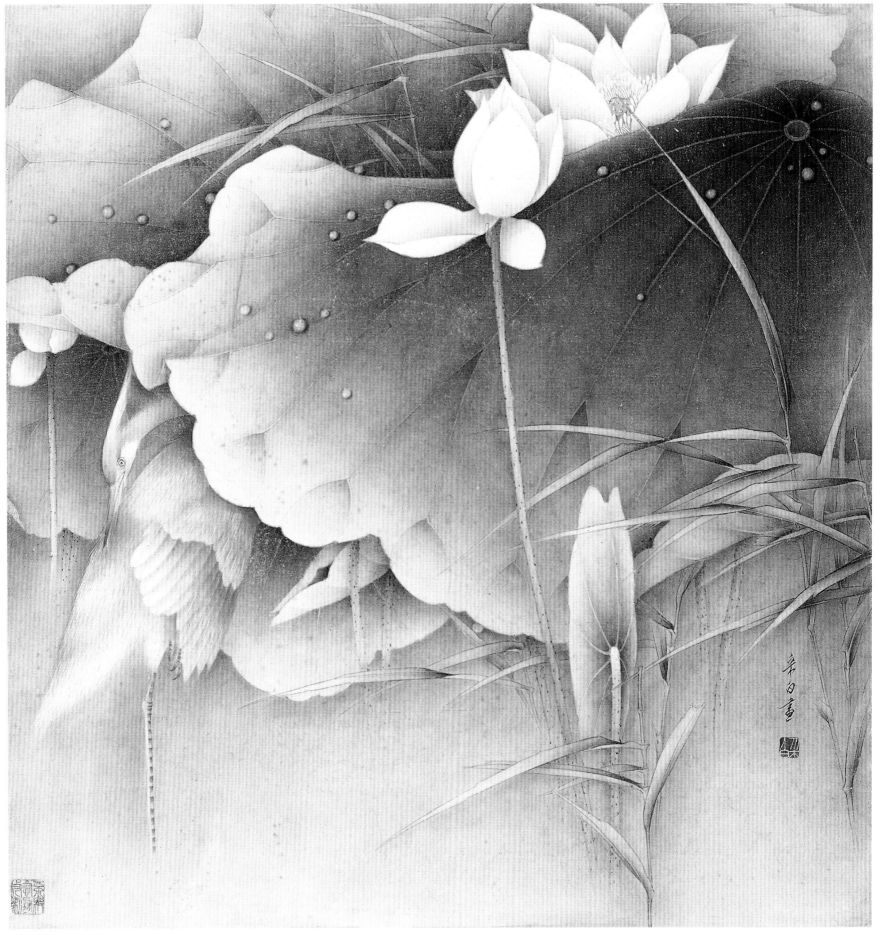

墨荷　60cm×60cm

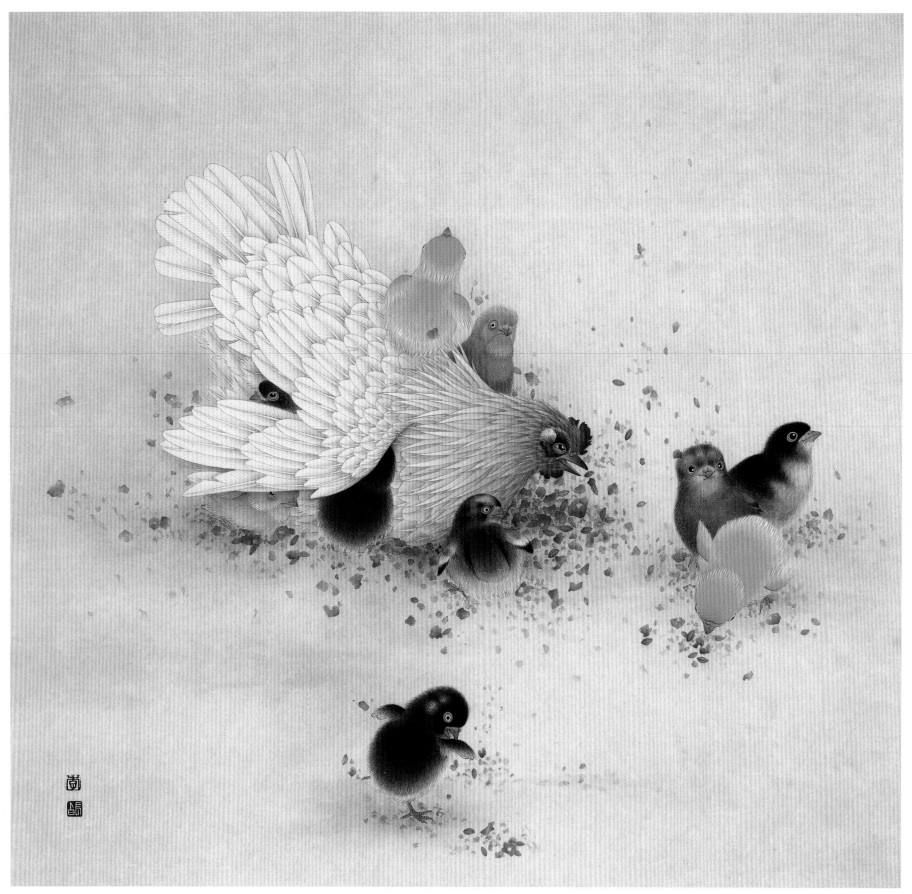

母与子　57cm×60cm

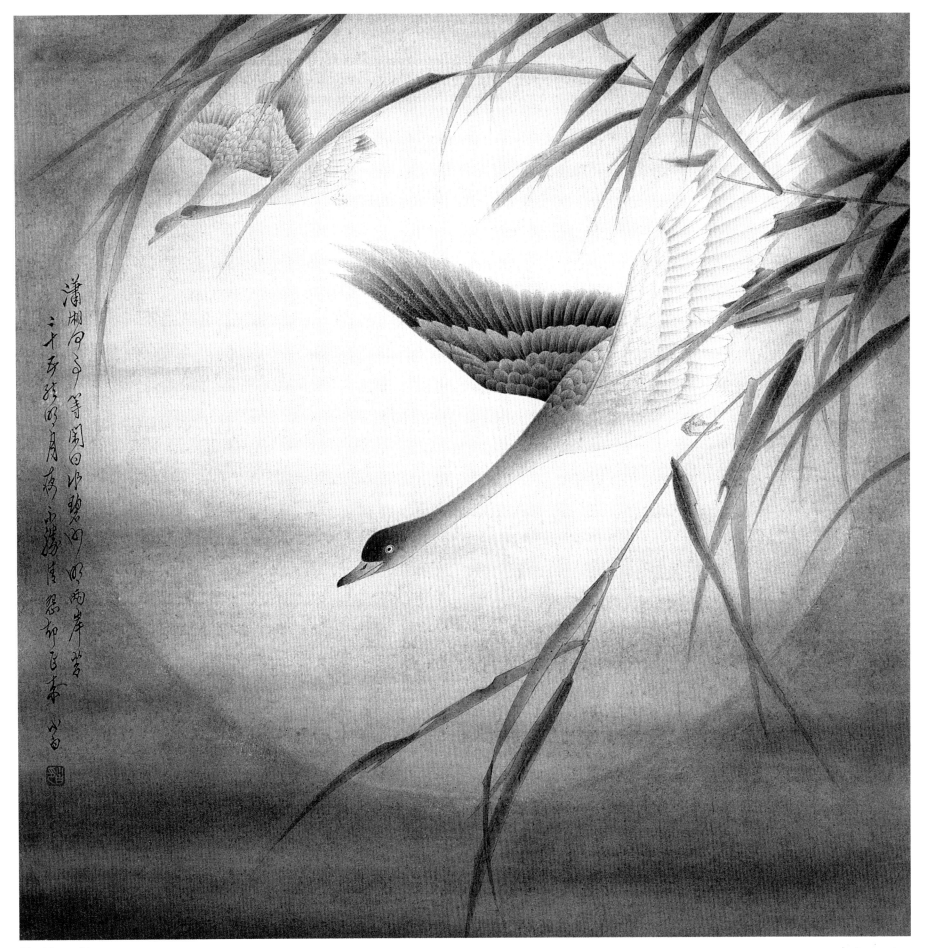

雁　66cm×66cm

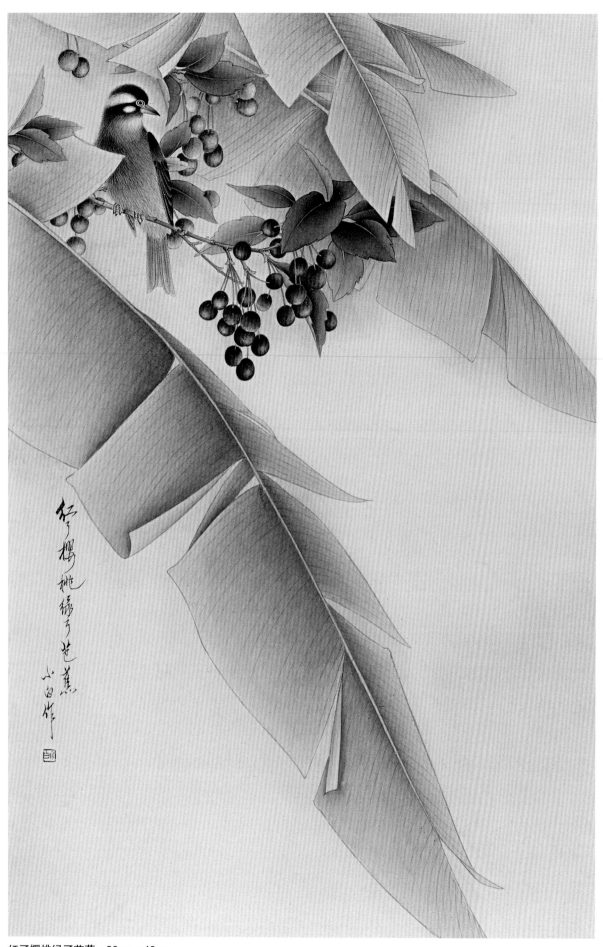

红了樱桃绿了芭蕉　80cm×48cm

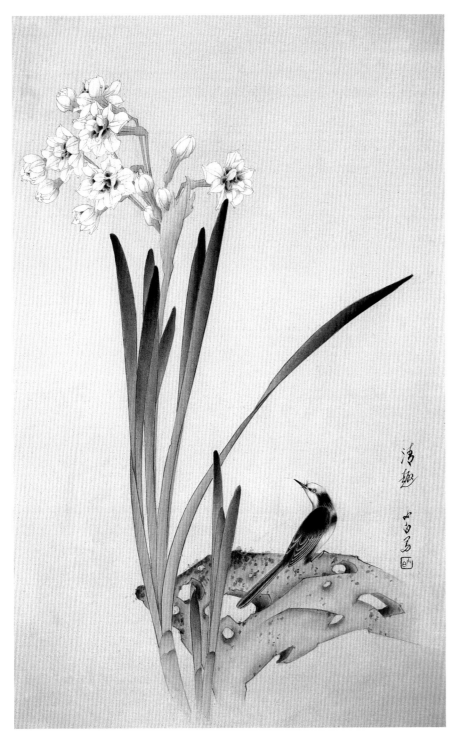

清趣　80cm×62cm

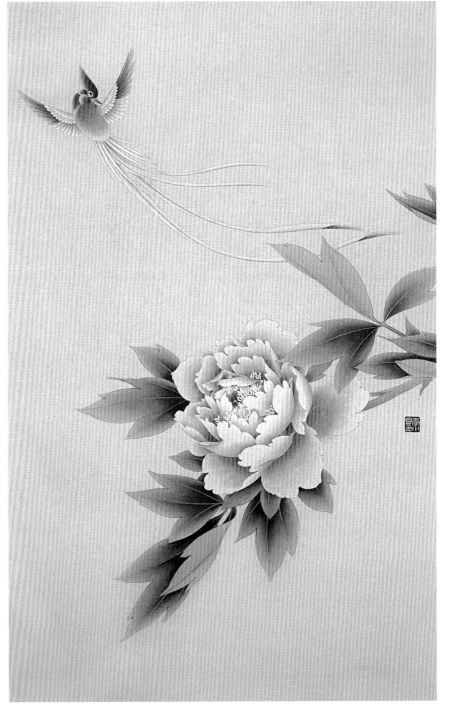

牡丹寿带　66cm×33cm

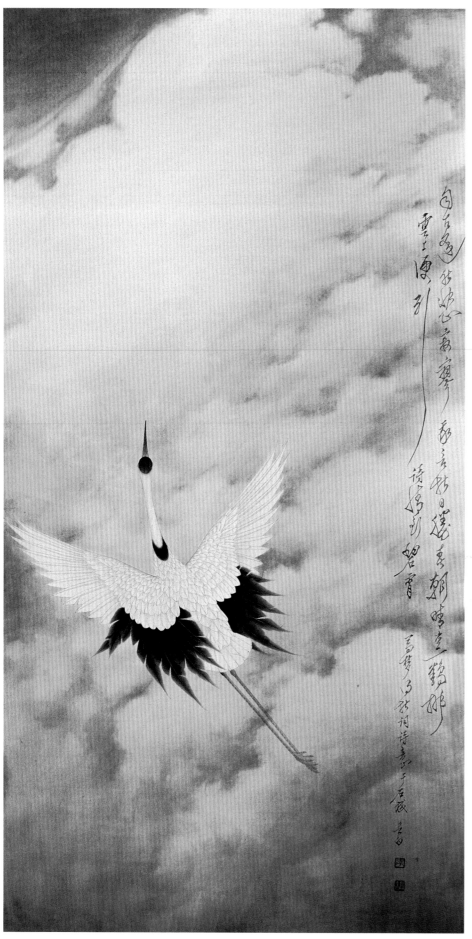

晴空一鹤排云上　132cm×66cm

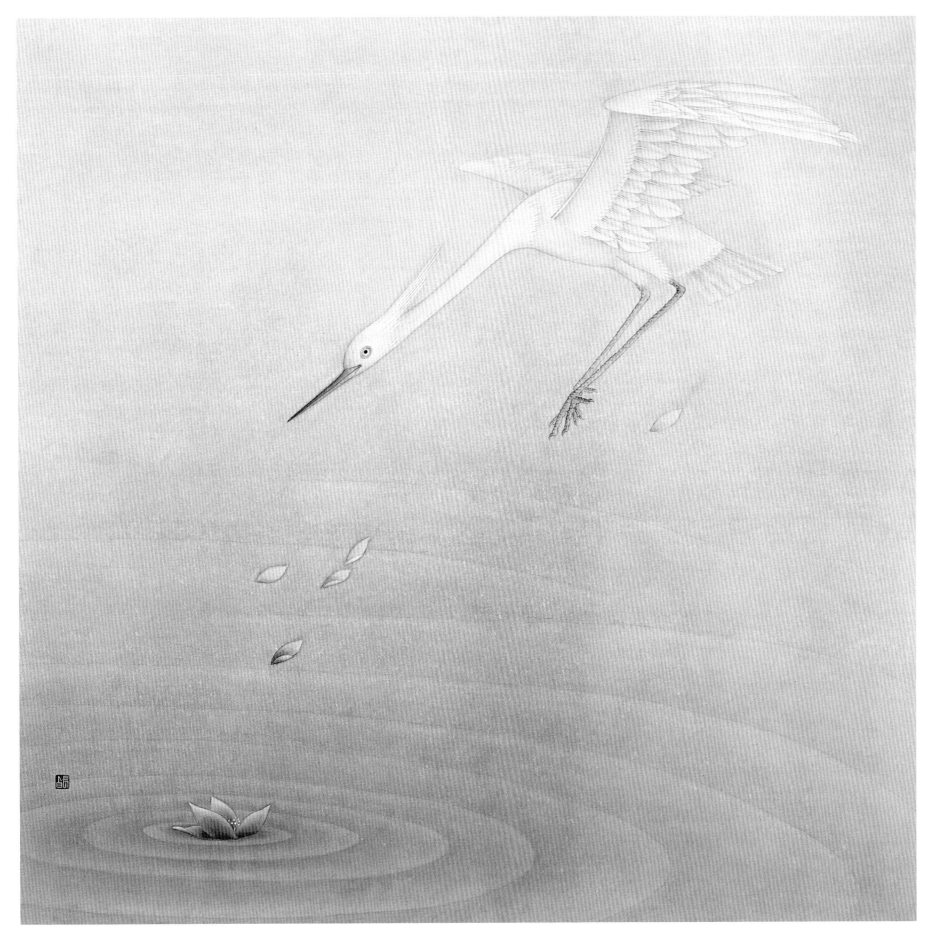

春风　66cm×66cm

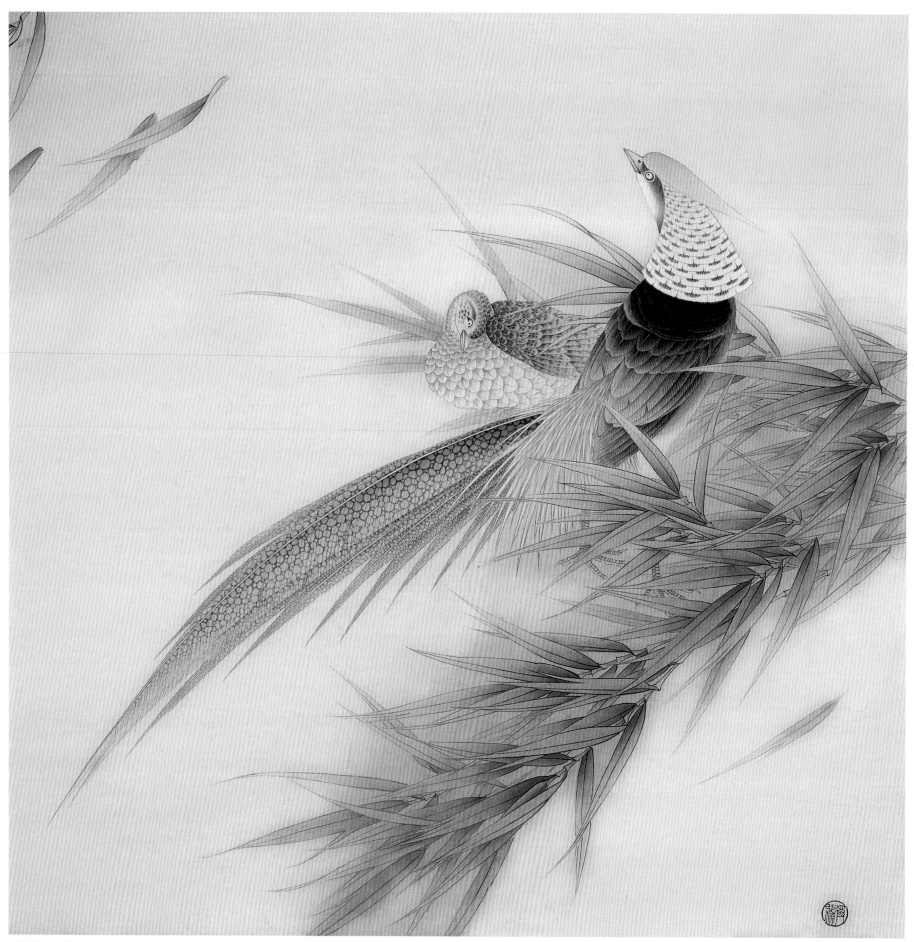

风竹锦鸡（局部）　62cm×64cm

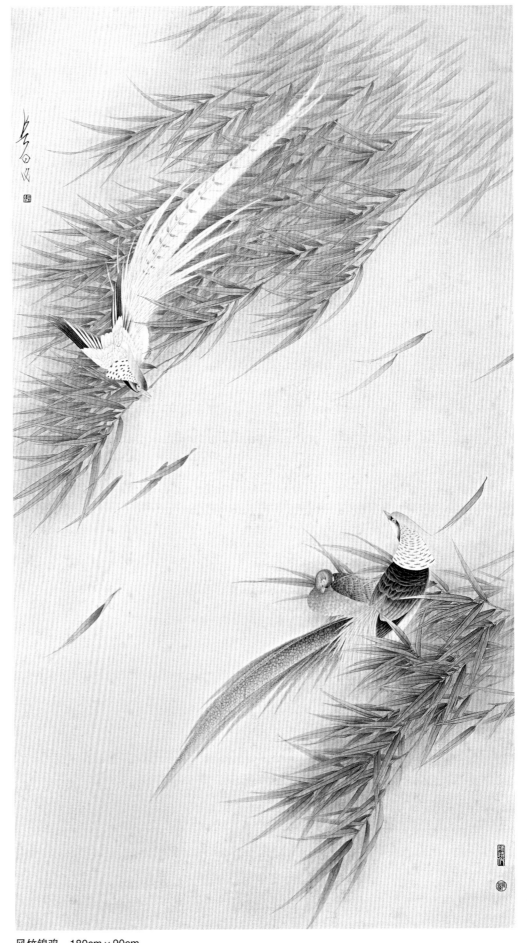

风竹锦鸡　180cm×90cm

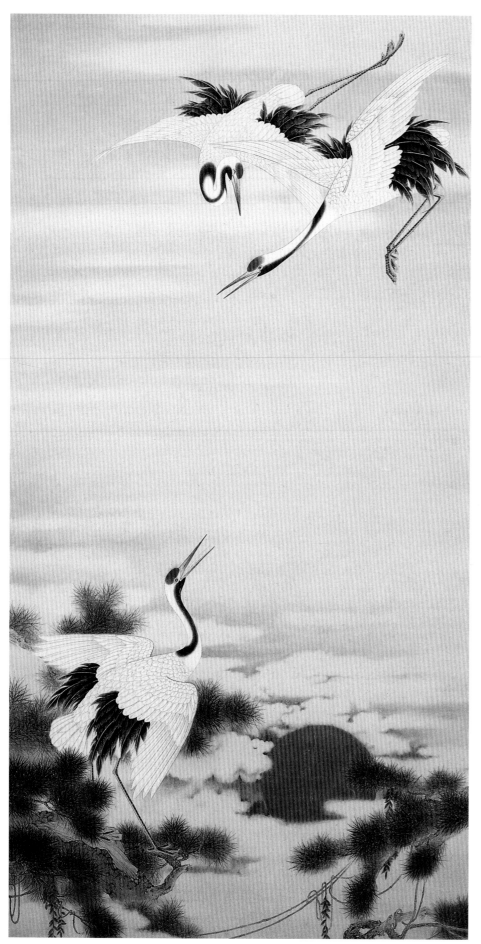

松鹤图　130cm × 66cm

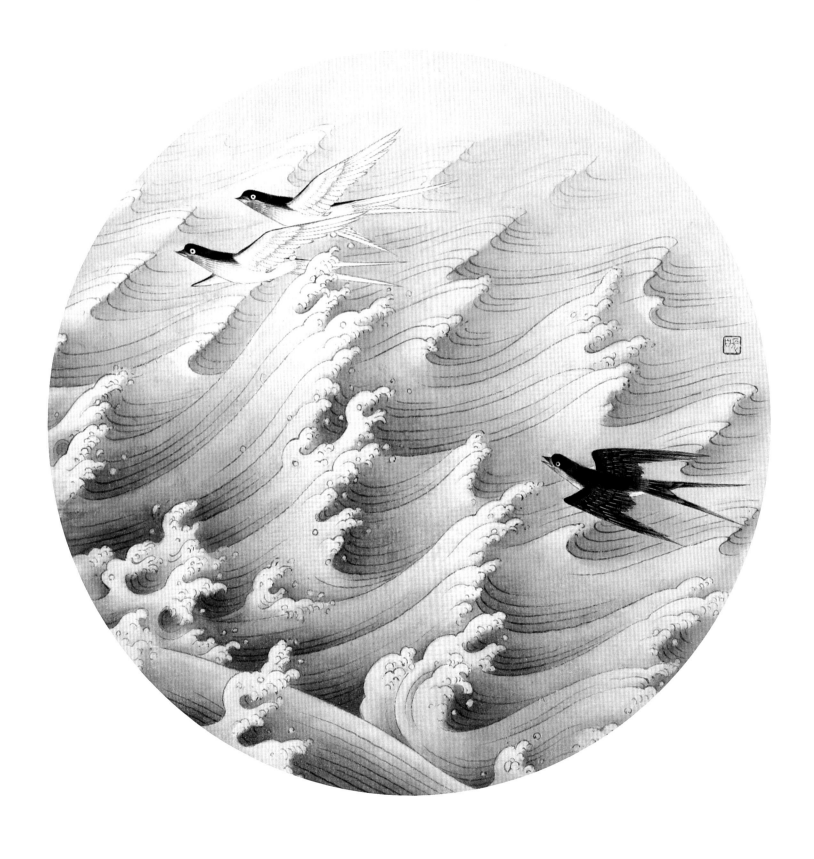

浪里飞燕　36cm × 36cm

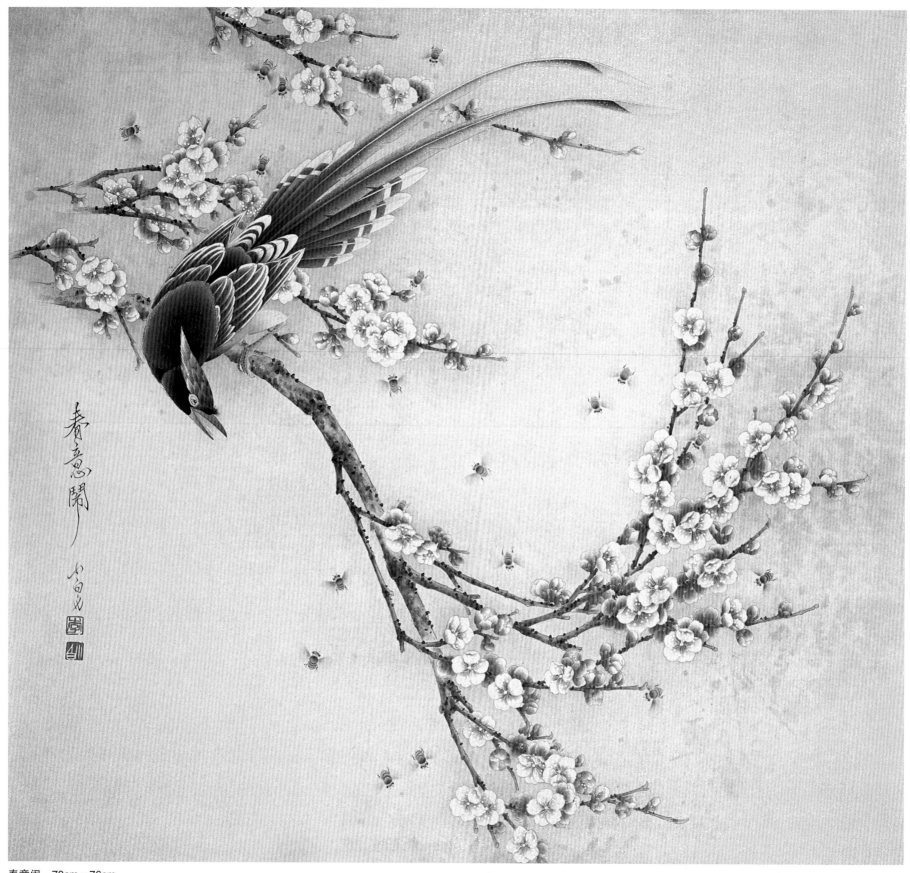

春意闹 70cm×76cm

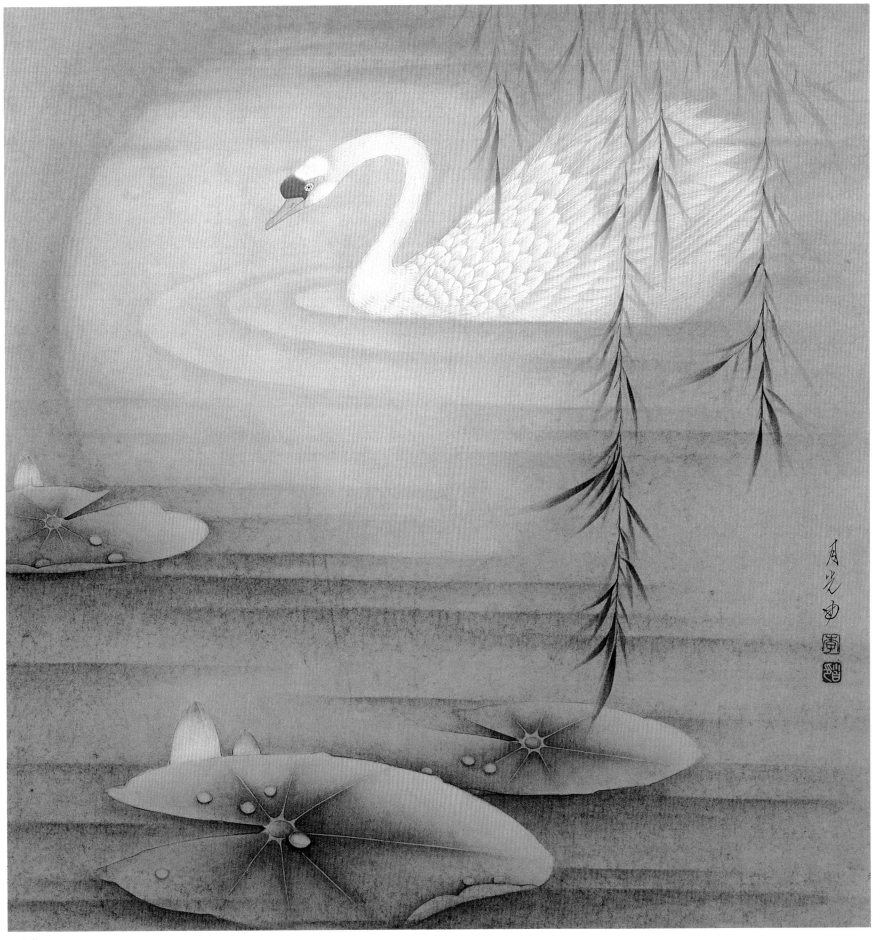

月光曲　68cm×64cm

野趣　66cm × 66cm

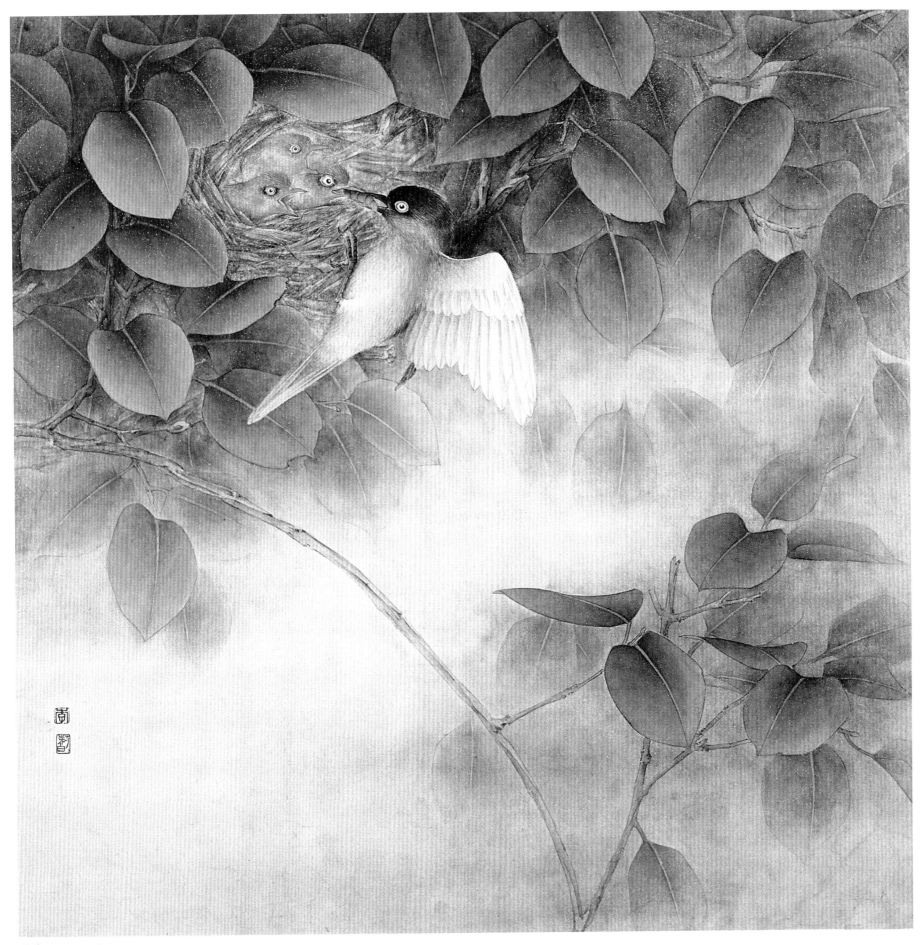

母爱　57cm×59cm

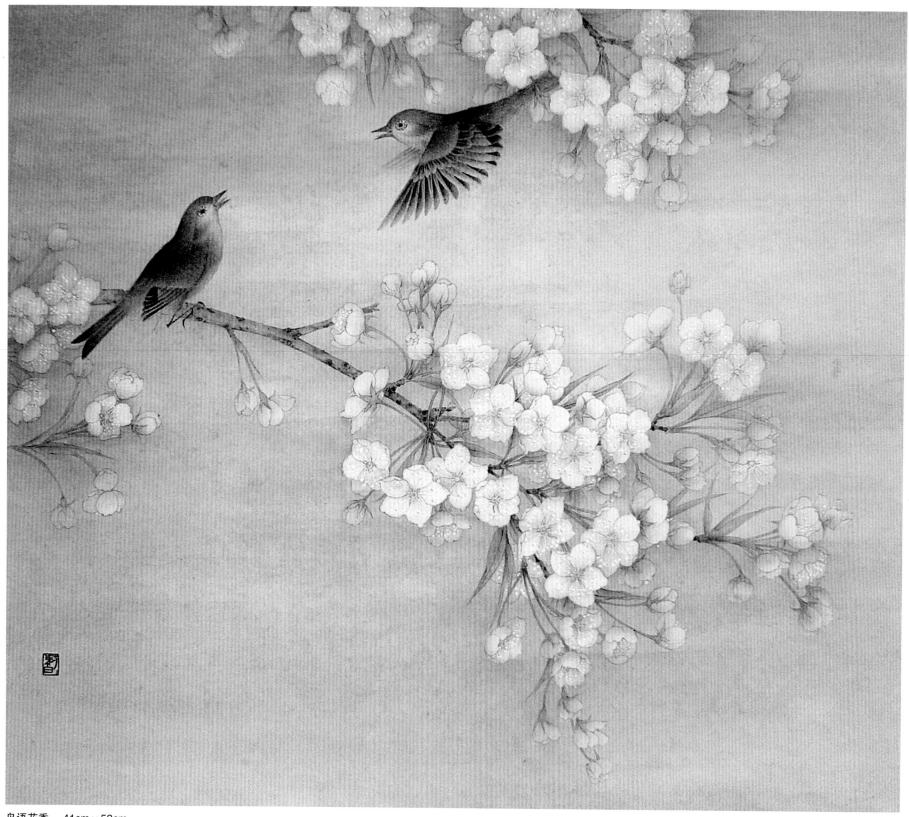

鸟语花香　41cm×53cm

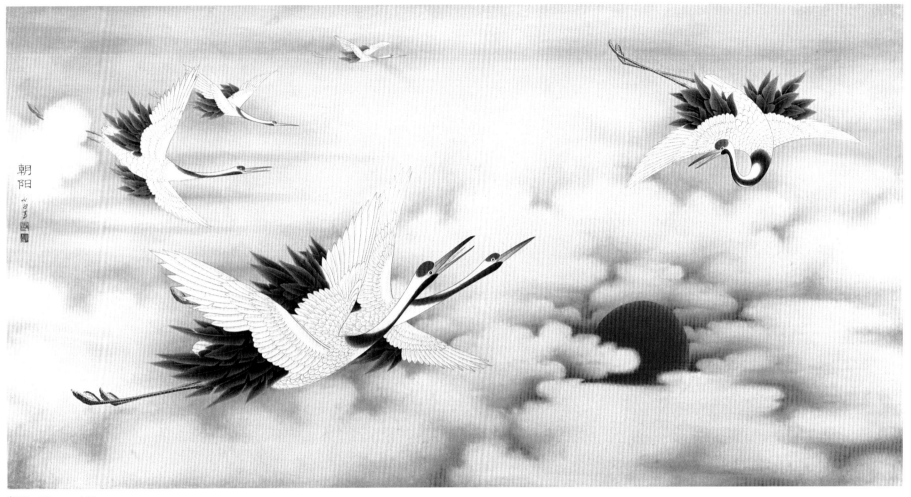

朝阳　66cm×132cm

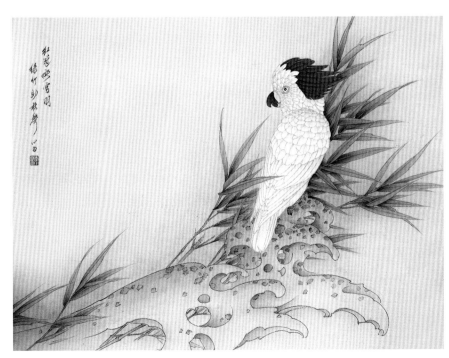

红冠映雪羽　52cm×69cm

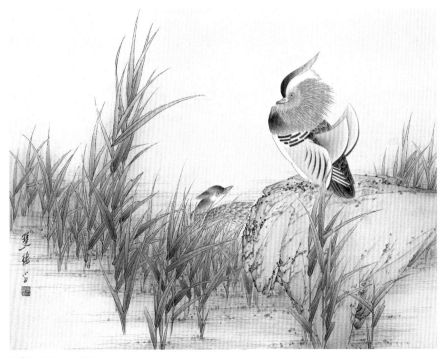

双栖　50cm×67cm

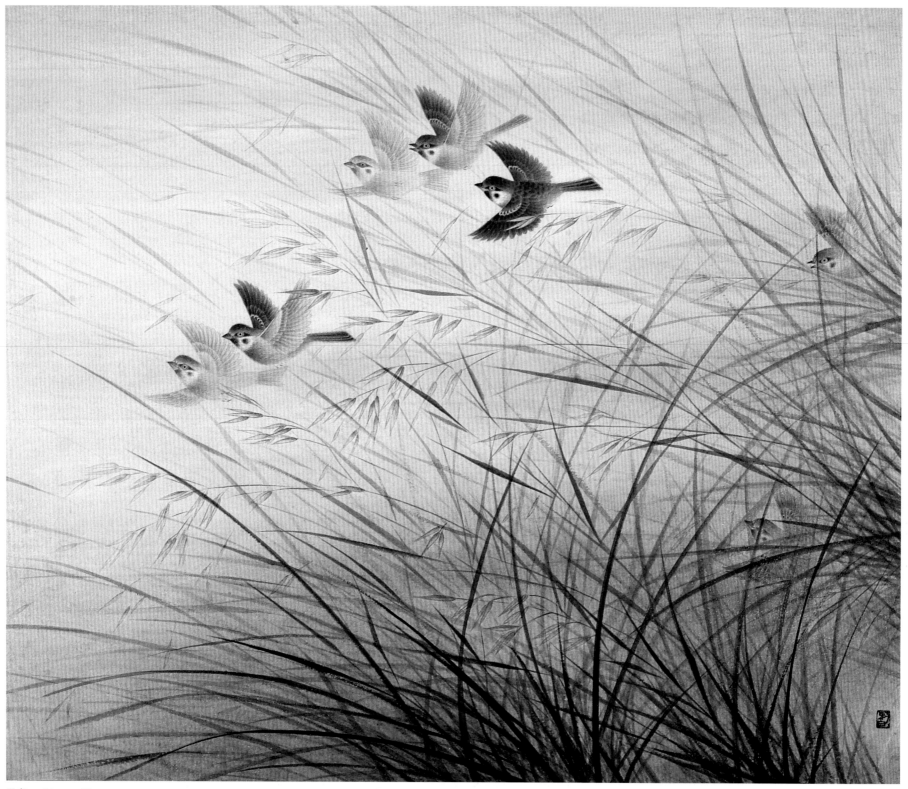

秋色　54cm×65cm

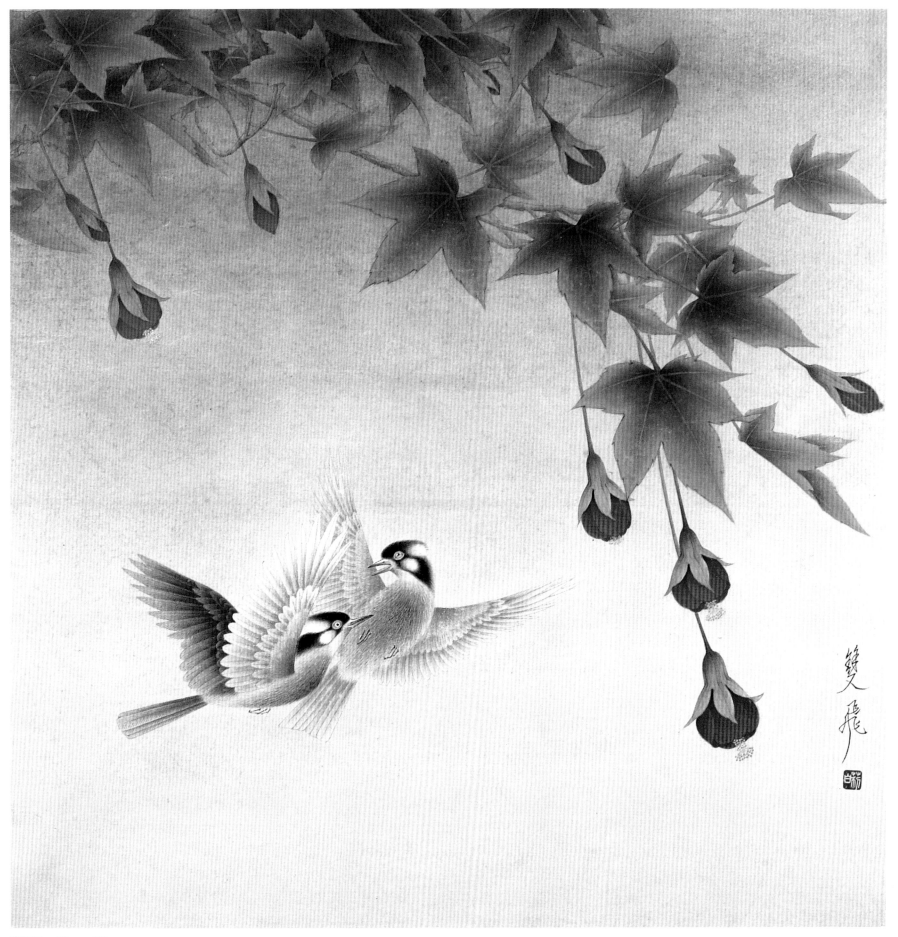

双飞图　66cm×67cm

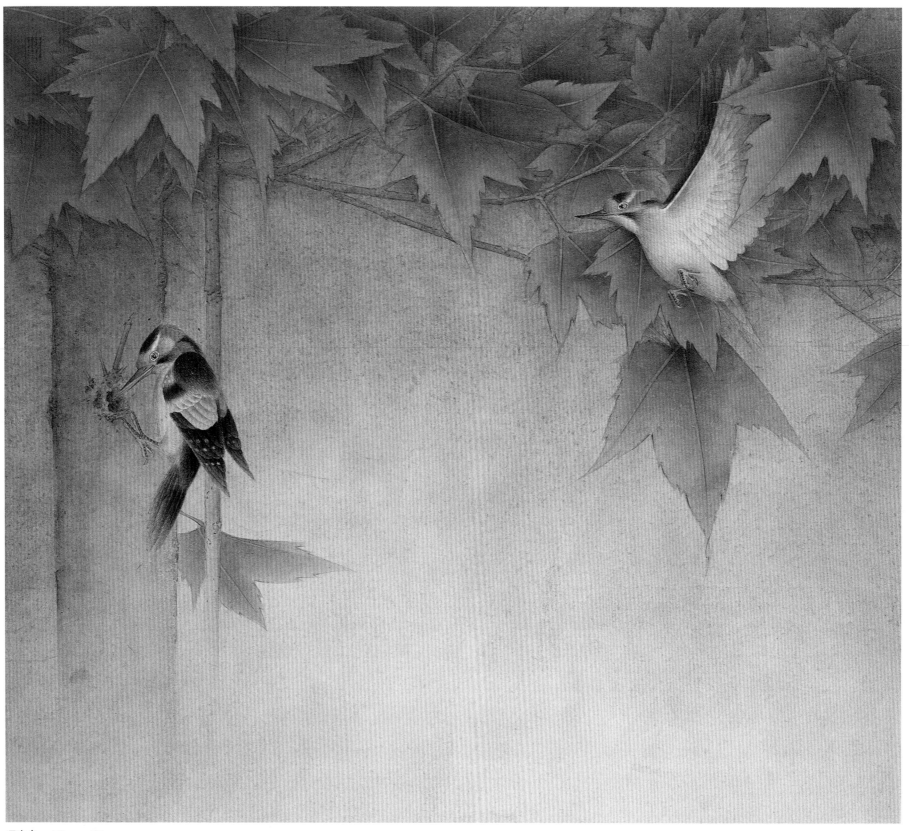

啄木鸟　53cm×47cm

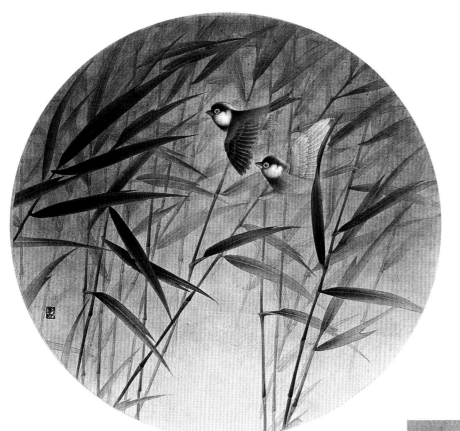

幽林清风　42cm×42cm

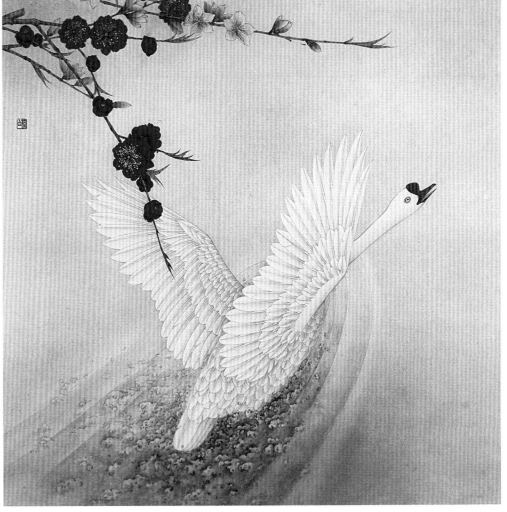

乐　66cm×67cm

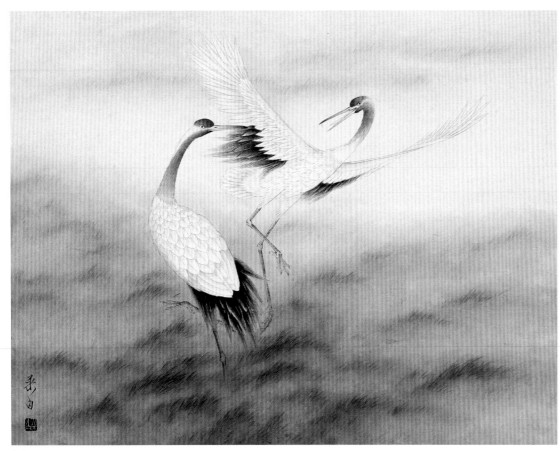

鶴舞　40cm×60cm

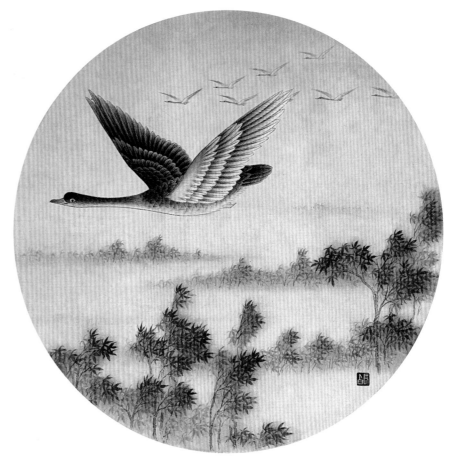

大雁　42cm×40cm

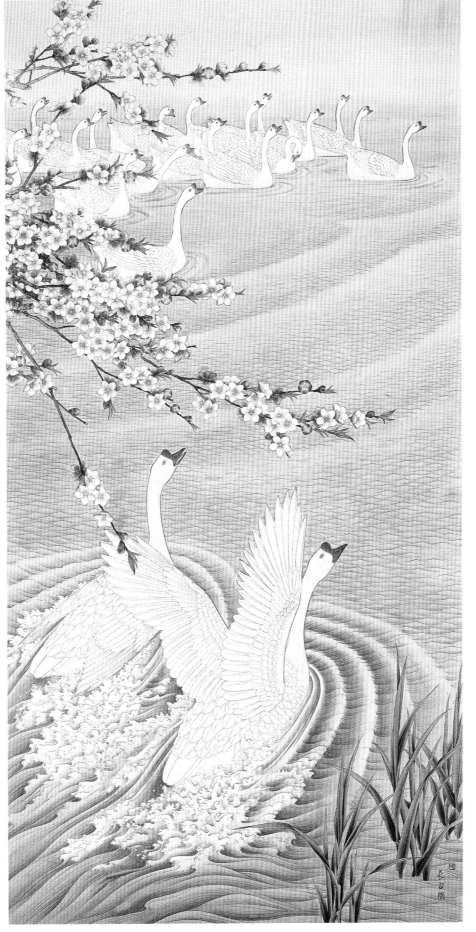

桃花白鹅（春到江南）　131cm×67cm

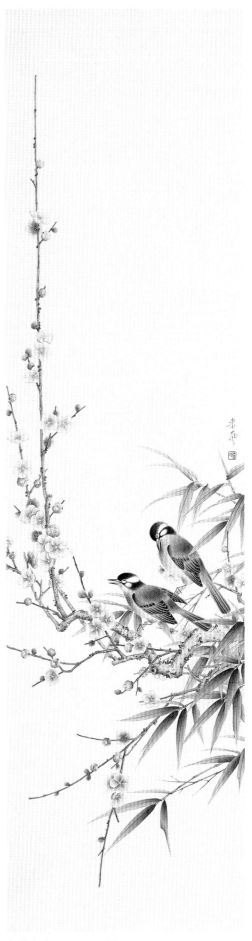

红梅白头　130cm×32cm

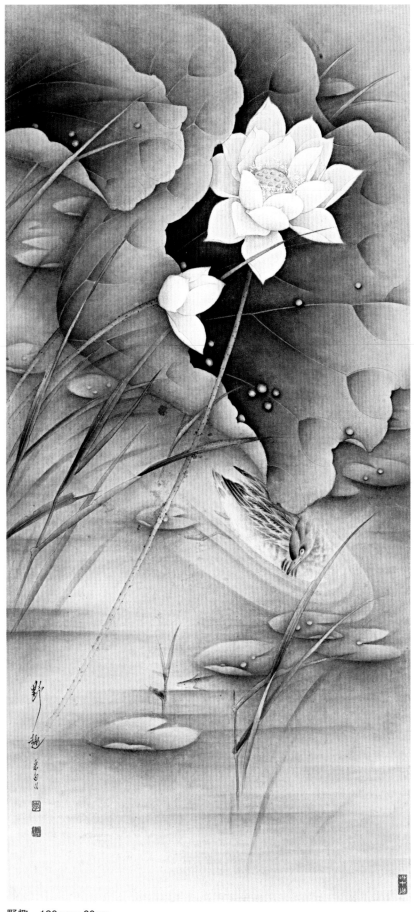

野趣　120cm×60cm

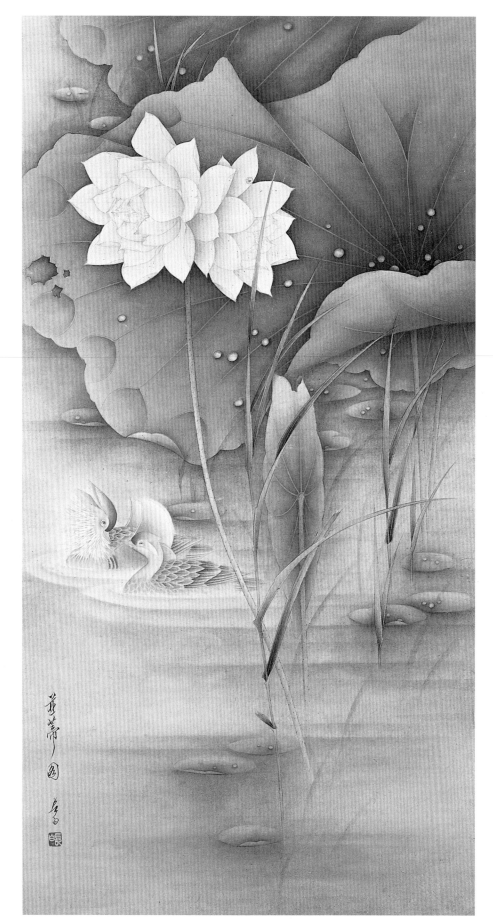

并蒂莲　132cm×66cm

162

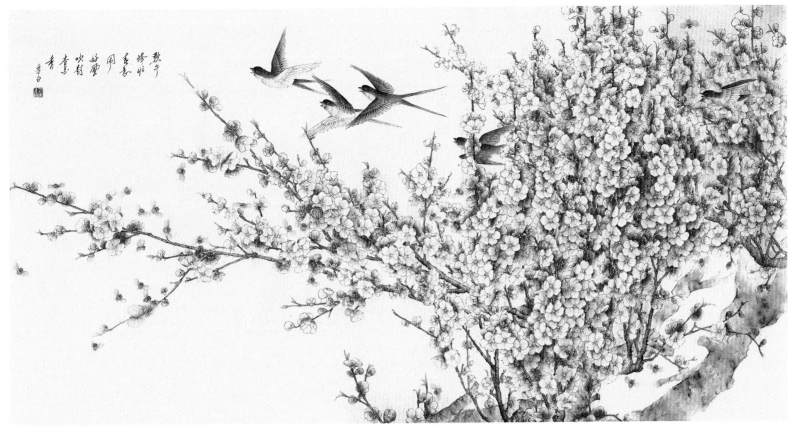

杏花燕子图　66cm×132cm

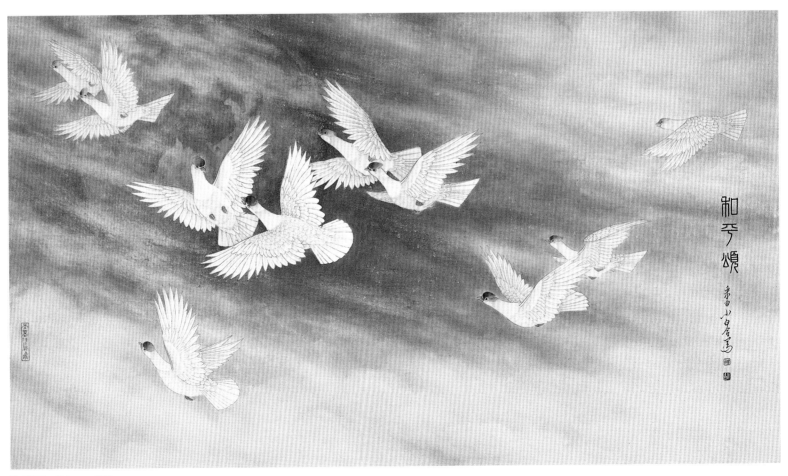

和平颂　97cm×179cm

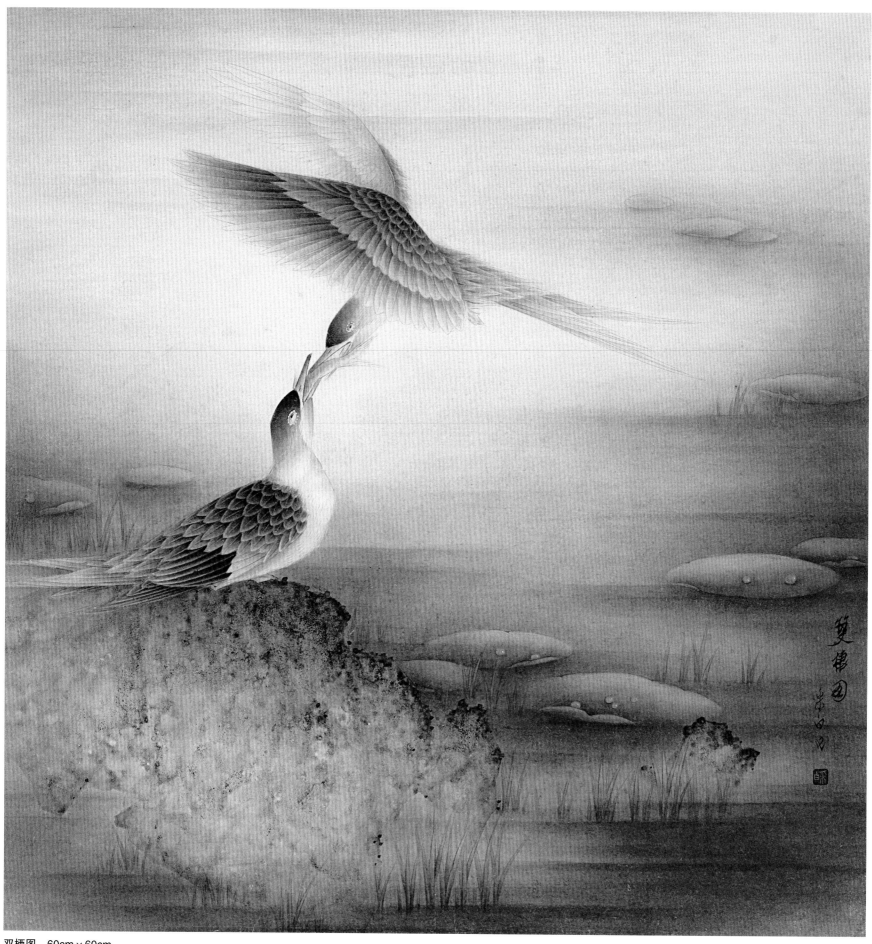

双栖图　60cm×60cm

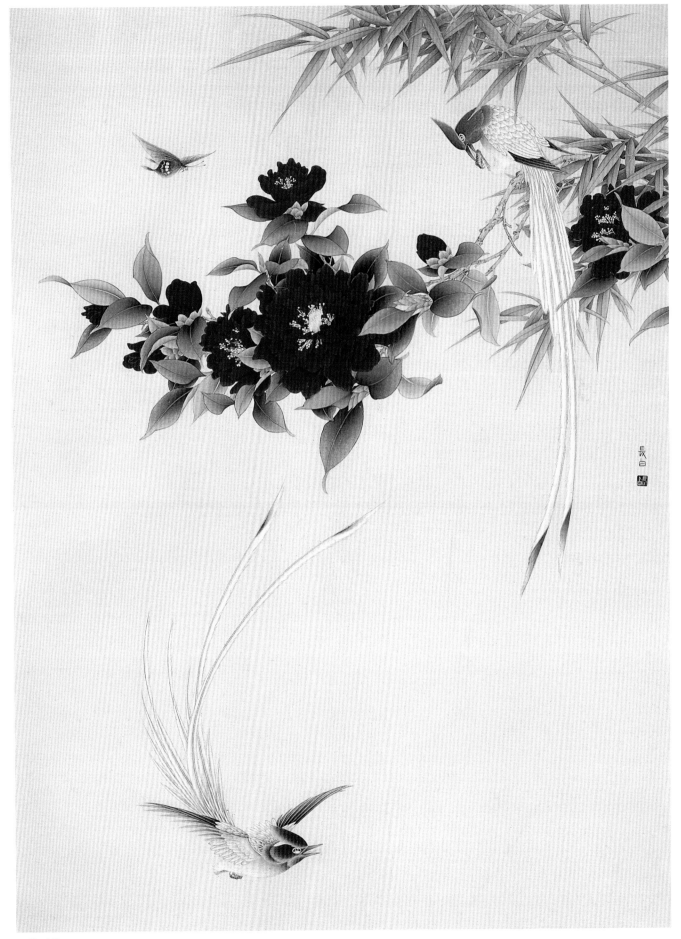

山茶绶带　101cm×66cm

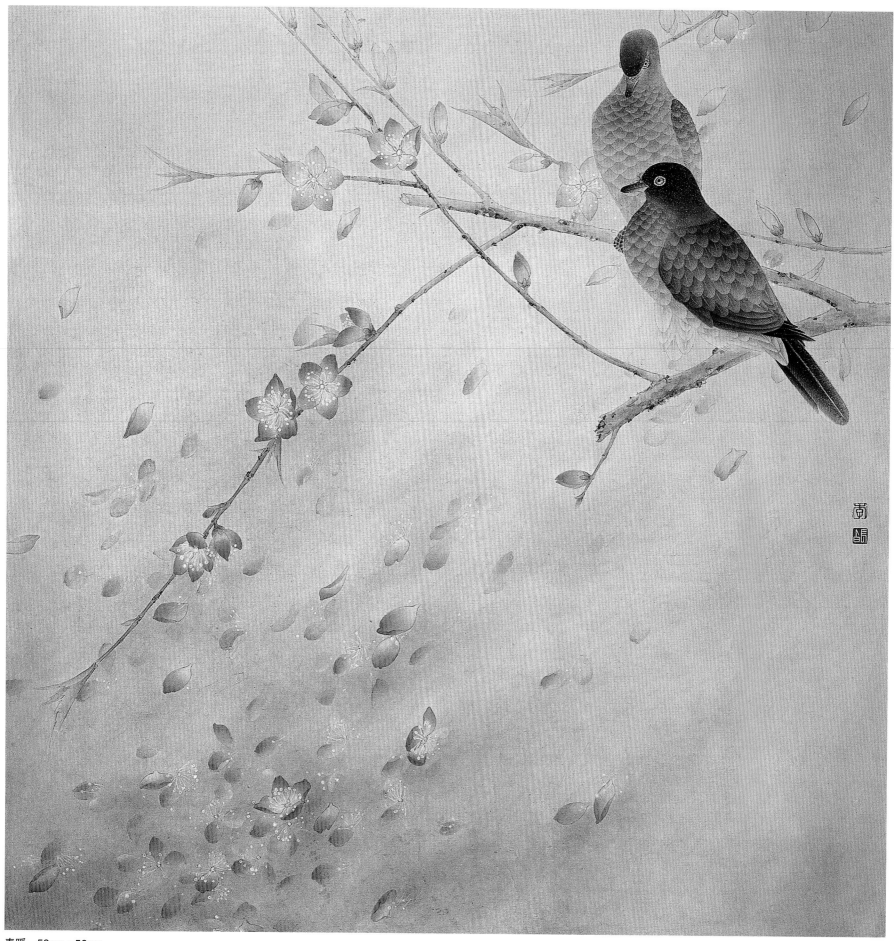

春暖　58cm×56cm

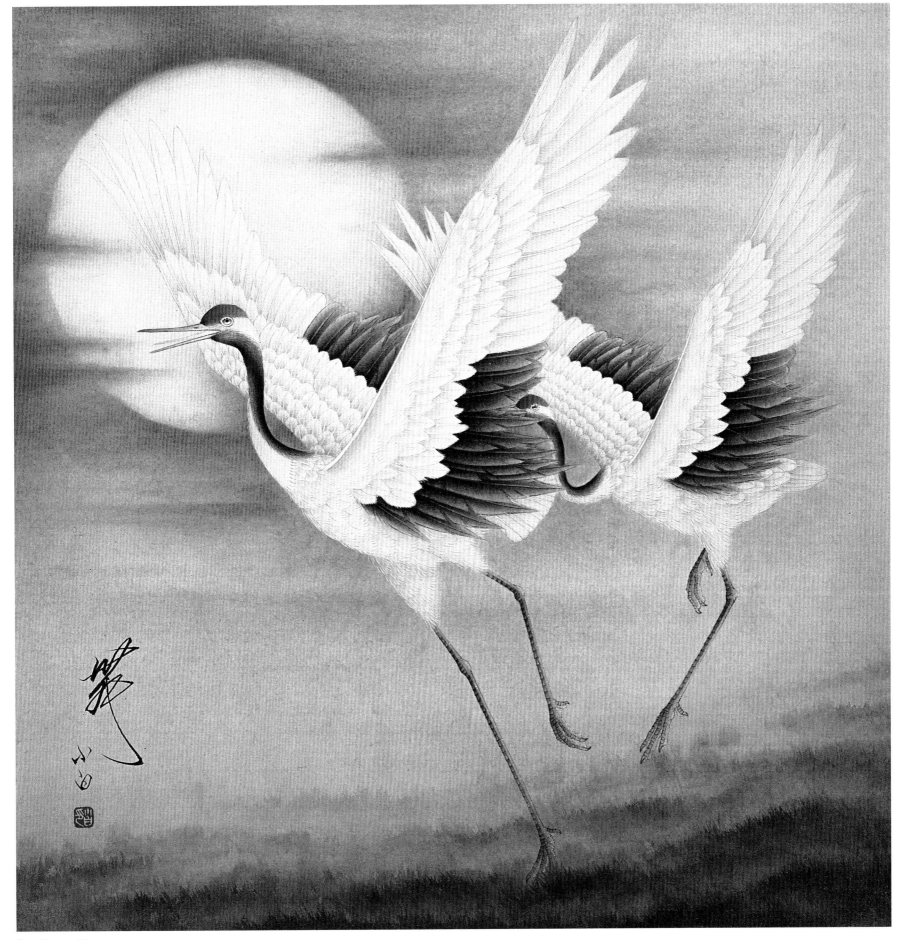

舞　66cm × 66cm

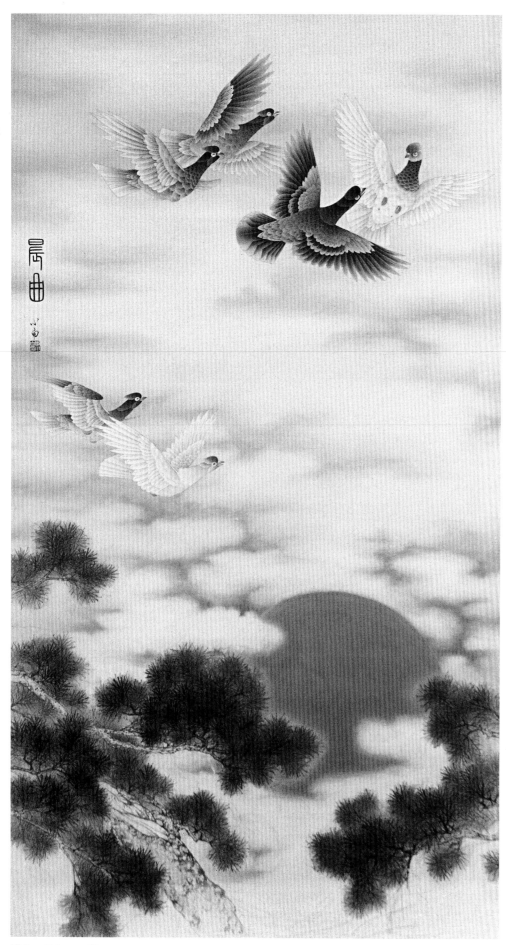

晨曲　174cm×90cm

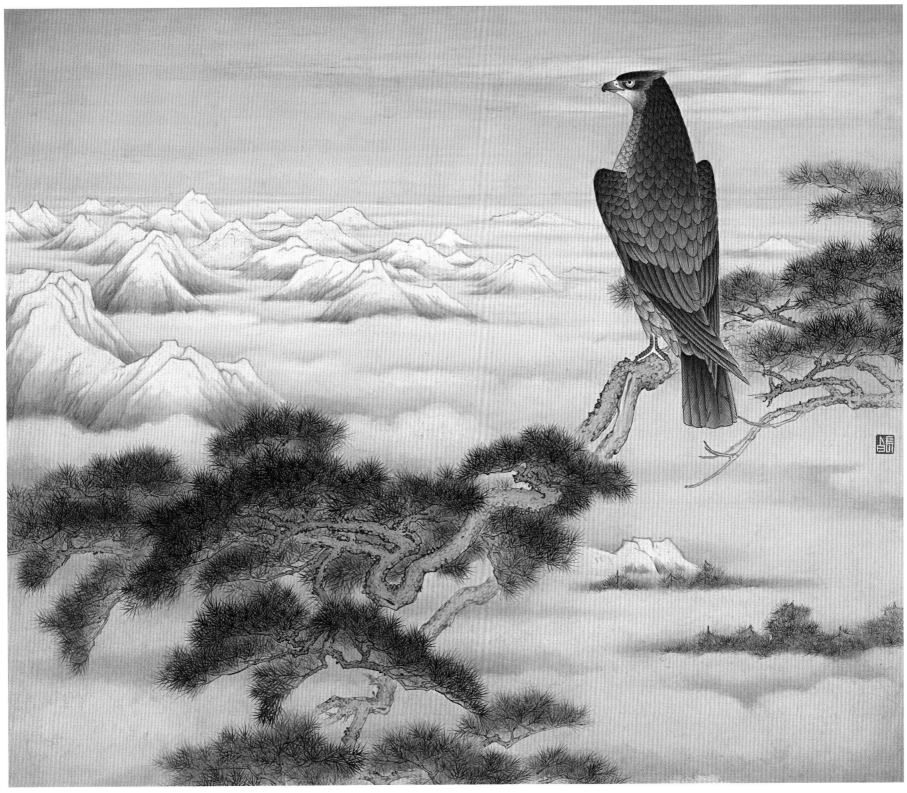

松鹰图　42cm×60cm

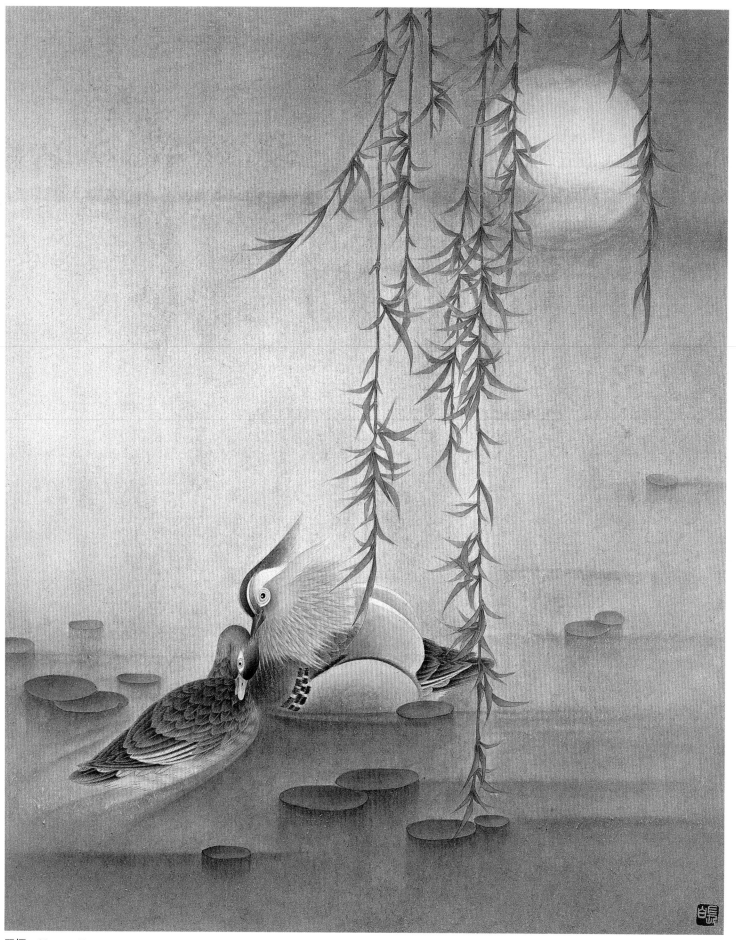

双栖　68cm×42cm

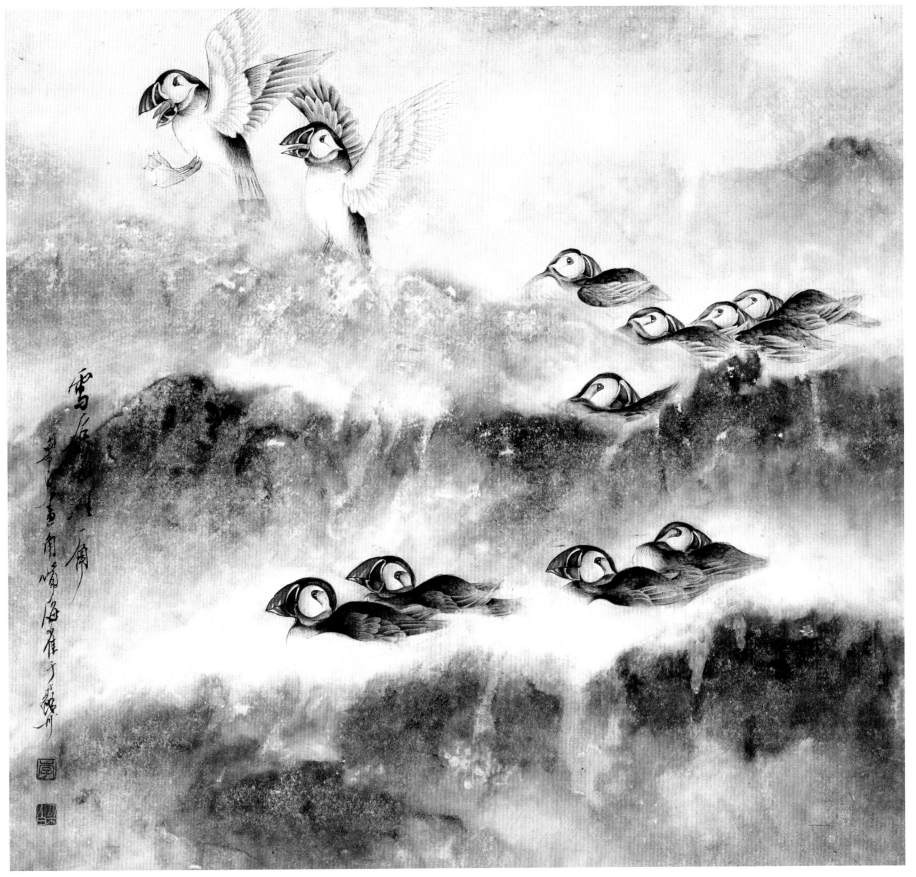

雪后海滩一角　60cm×60cm

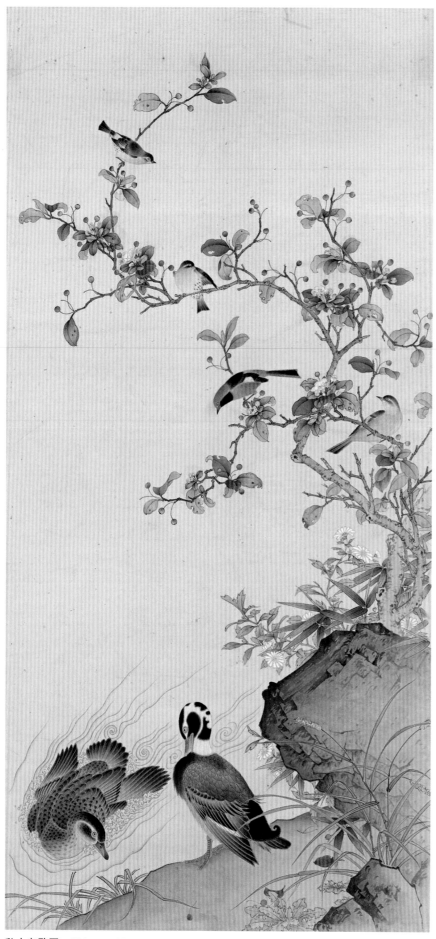

秋水凫鹜图　101cm×48cm

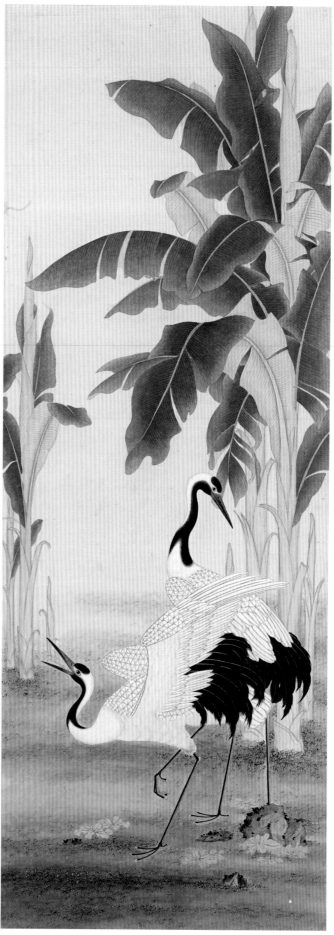

芭蕉仙鹤图　130cm×47cm

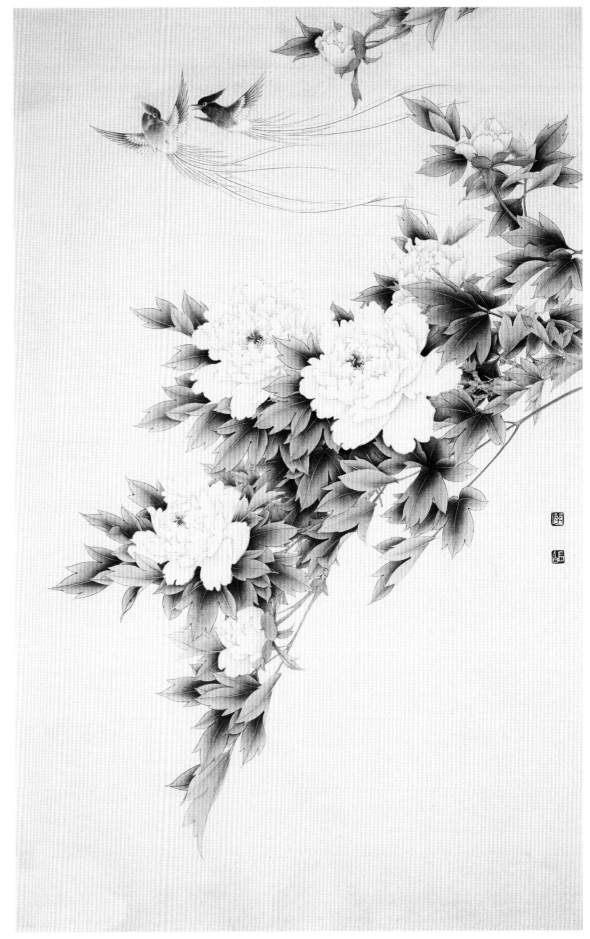

牡丹寿带　132cm×68cm

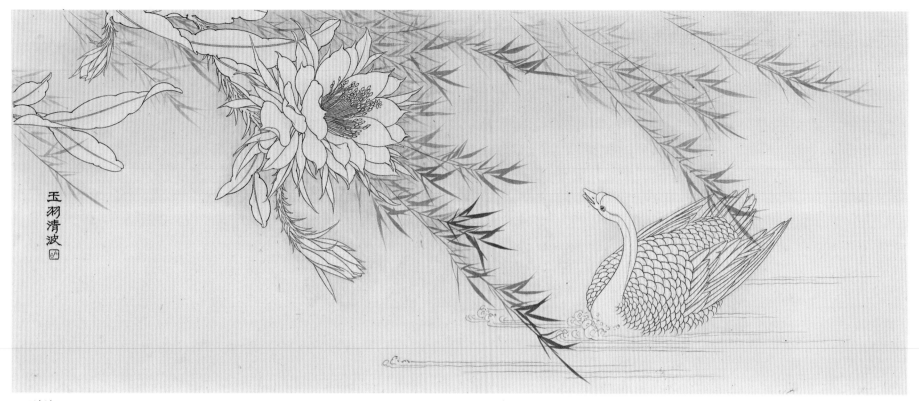

玉羽清波　41cm×100cm

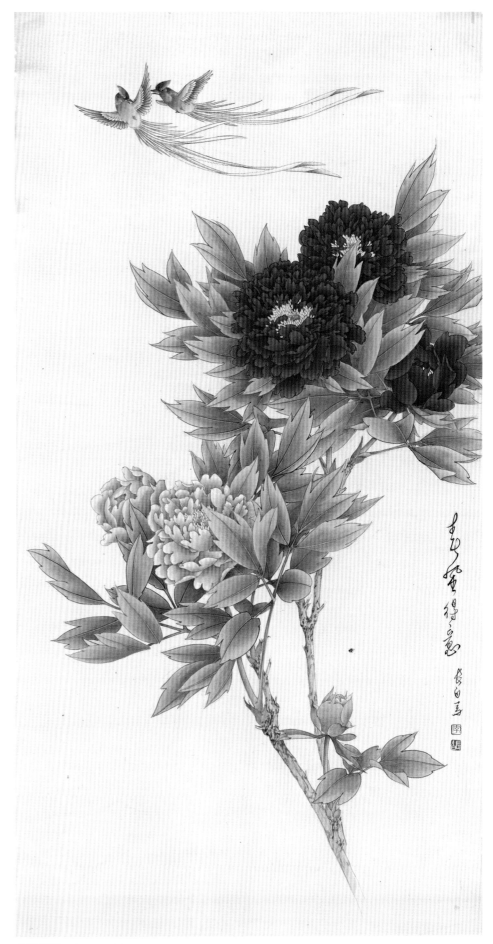

春风得意　127cm×66cm

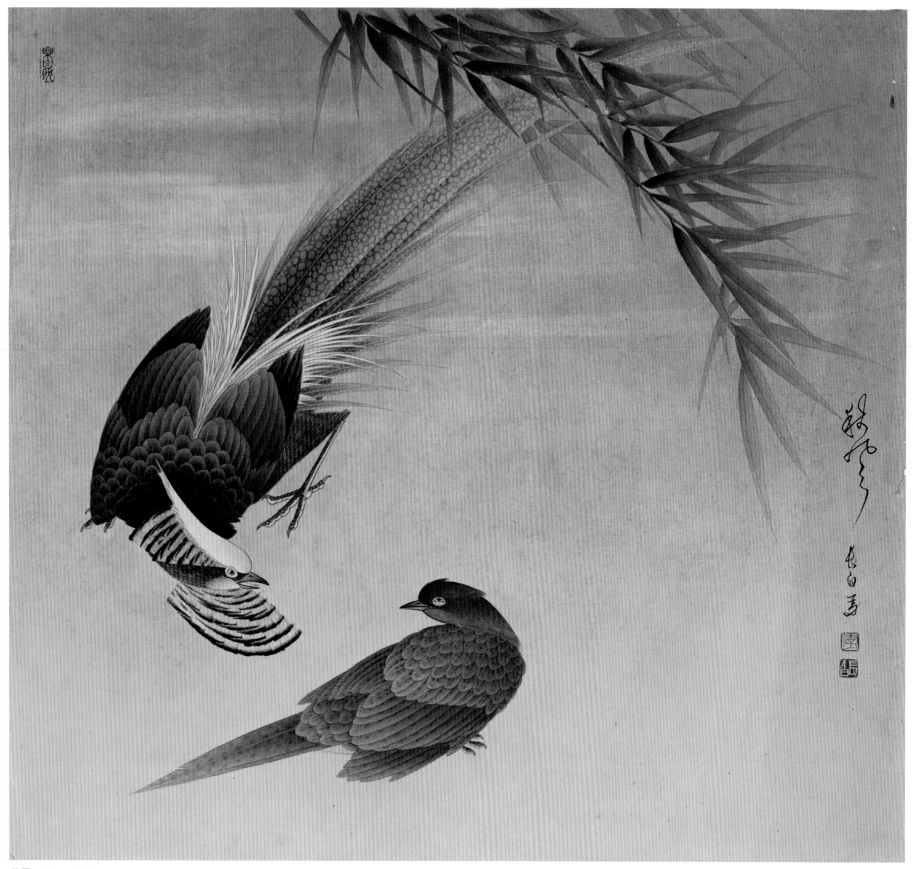

秋风　66cm×72cm

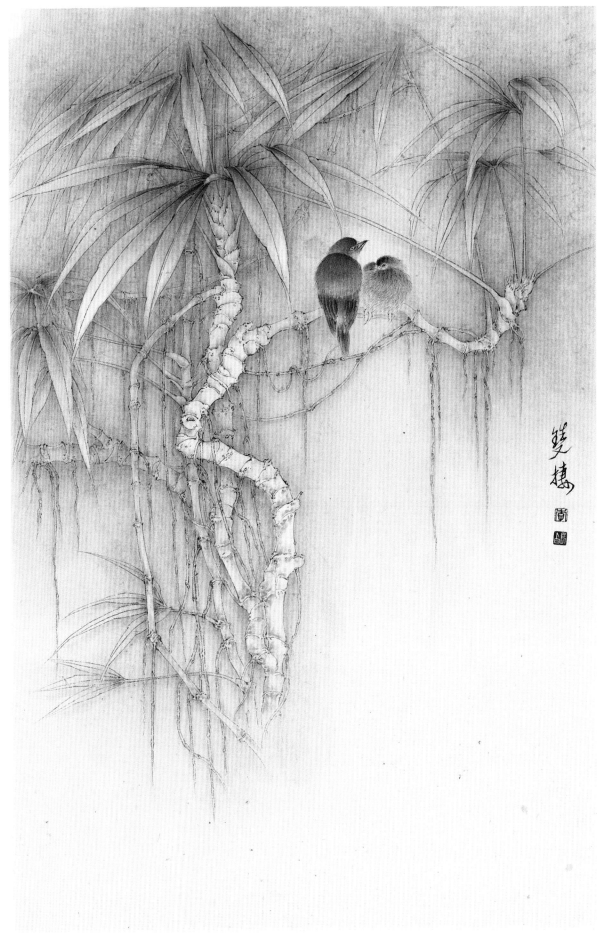

双栖　70cm×45cm

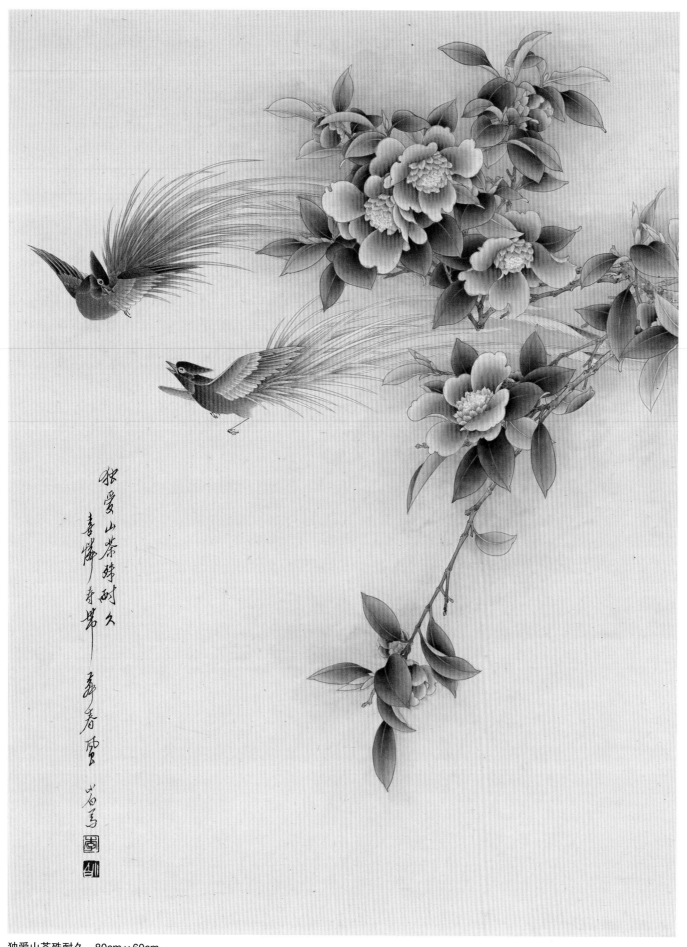

独爱山茶殊耐久　80cm×60cm

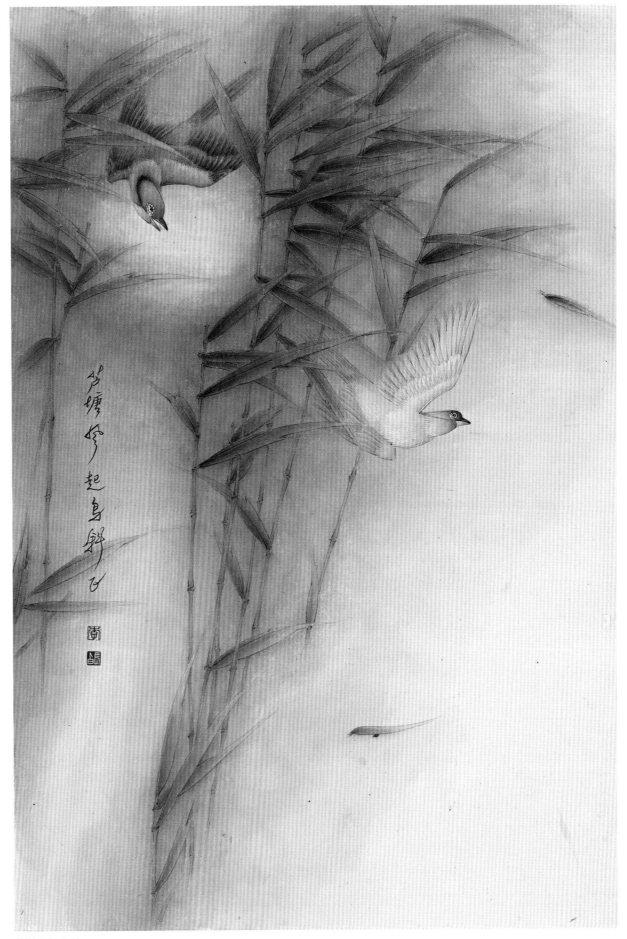

芦塘风起鸟斜飞　66cm×44cm

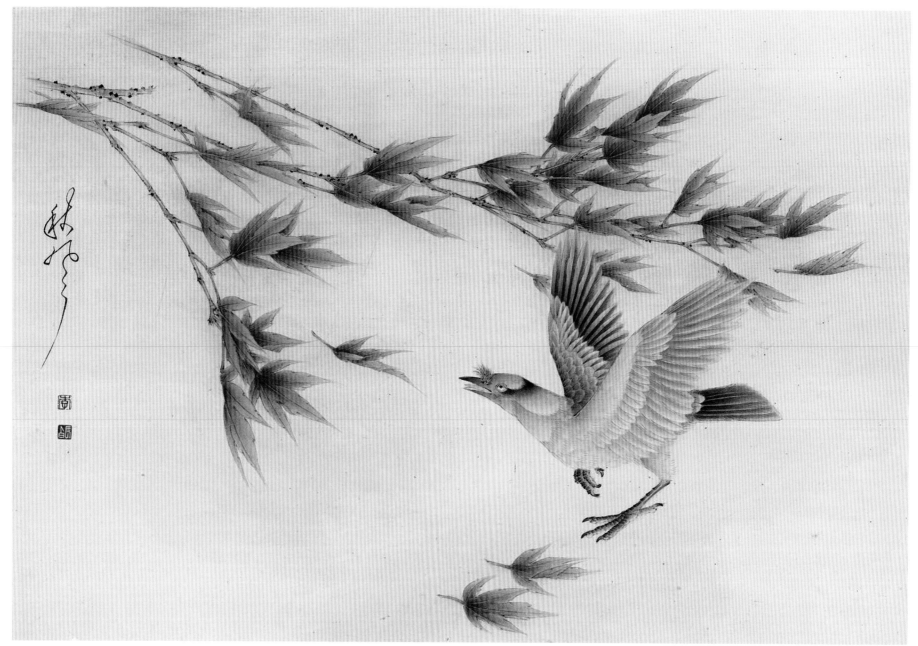

秋风　45cm×65cm

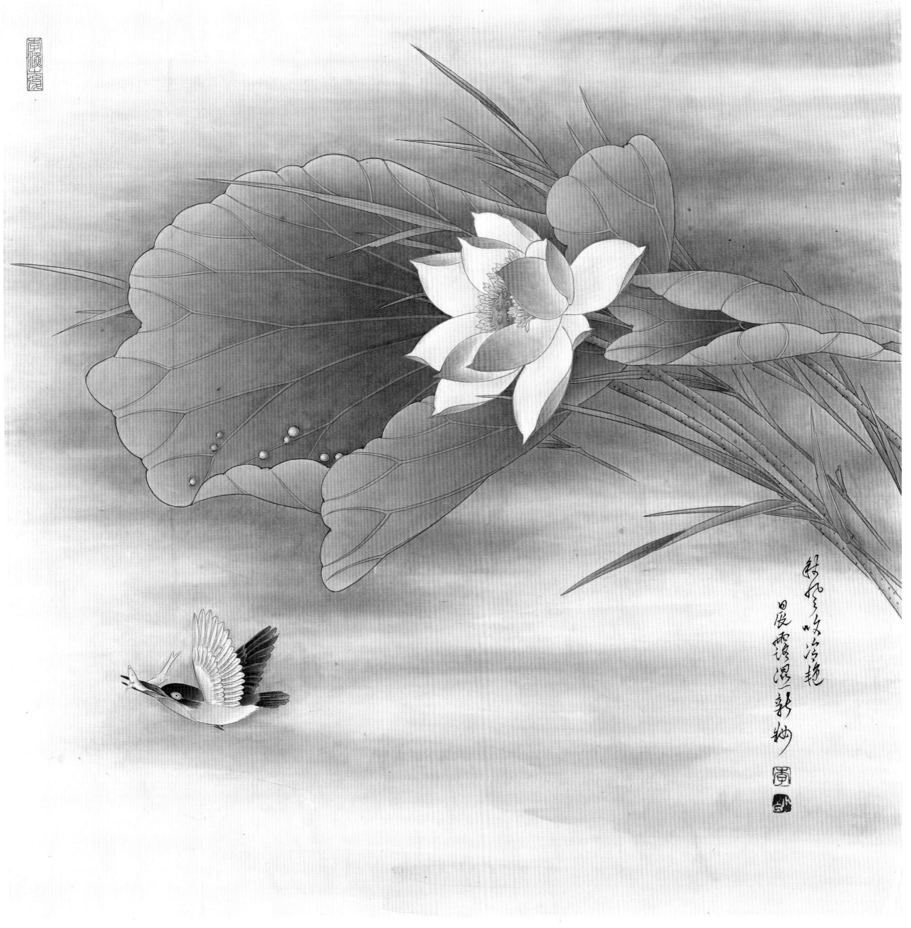

荷花翠鸟　66cm×66cm

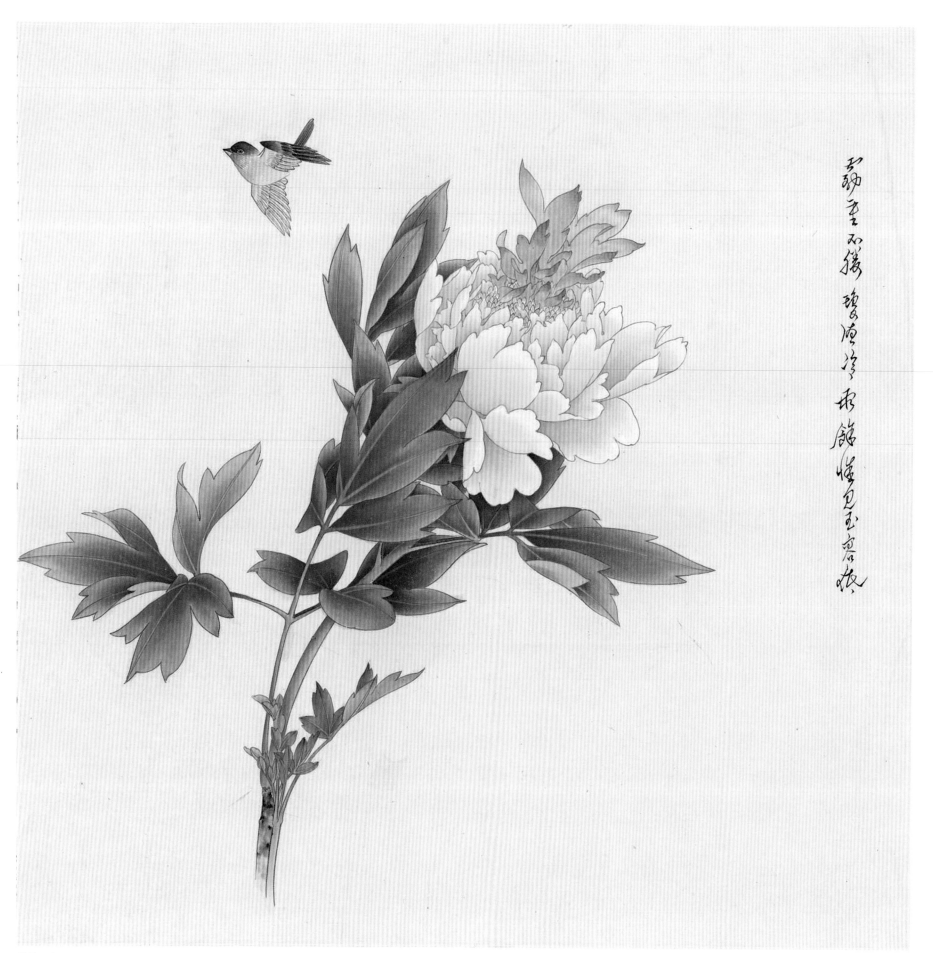

动至不移 碧虚冷 雨馆怅见玉容依

牡丹飞鸟　66cm × 66cm

图书在版编目（CIP）数据

鸟禽工笔写生设色技法 / 李长白等著. —南京：江苏凤凰教育
出版社，2013.7
（美术技法经典系列）
ISBN 978-7-5499-2468-4

Ⅰ.①鸟…　Ⅱ.①李…　Ⅲ.①工笔花鸟画—写生画—国画技
法　Ⅳ.①J212.27

中国版本图书馆CIP数据核字（2012）第267031号

书　　　名	鸟禽工笔写生设色技法
著　　　者	李长白　李小白　李采白　李莉白
责任编辑	周　晨　司明秀
装帧设计	孙宁宁
责任监制	谢　勰　李锦锋
出版发行	江苏凤凰教育出版社（南京市湖南路1号A楼　邮编：210009）
苏教网址	http://www.1088.com.cn
制　　版	南京新华丰制版有限公司
印　　刷	江苏凤凰通达印刷有限公司（电话025-57572508）
厂　　址	南京市六合区冶山镇（邮编211523）
开　　本	889毫米×1194毫米　1/12
印　　张	16
版　　次	2021年5月第2版
印　　次	2021年5月第1次印刷
书　　号	ISBN 978-7-5499-2468-4
定　　价	75.00元
网店地址	http://jsfhjycbs.tmall.com
公　众　号	江苏凤凰教育出版社（微信号：jsfhjyfw）
邮购电话	025-85406265，025-85400774　短信 02585420909
盗版举报	025-83658579

苏教版图书若有印装错误可向承印厂调换
提供盗版线索者给予重奖